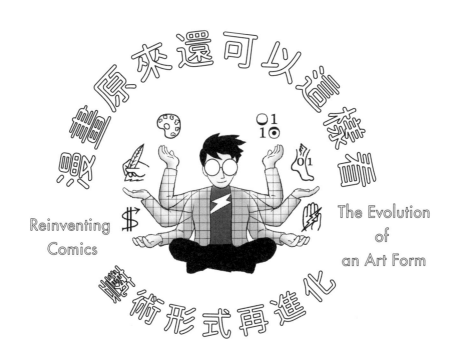

漫畫原來還可以這樣跑

藝術形式再進化

Reinventing Comics

The Evolution of an Art Form

史考特·麥克勞德 Scott McCloud　著　郭庭瑄　譯

愛視界 007

漫畫原來還可以這樣看
藝術形式再進化
Reinventing Comics : The Evolution of an Art Form

作者	史考特・麥克勞德 Scott McCloud
譯者	郭庭瑄

出版者	愛米粒出版有限公司
發行人	陳銘民
地址	台北市10445中山北路二段26巷2號2樓
編輯部專線	（02）25622159
傳真	（02）25818761

【如果您對本書或本出版公司有任何意見，歡迎來電】

總編輯	陳品蓉
編輯	洪雅雯
校對	金文蕙、余曜成
內頁設計	王志峯
印刷	上好印刷股份有限公司
電話	（04）23150280
初版	二〇一八年（民107）六月十日
五刷	二〇二四年（民113）四月十五日
定價	480元

讀者專線	TEL：02-23672044 / 04-23595819#212
	FAX：02-23635741 / 04-23595493
	E-mail：service@morningstar.com.tw
網路書店	http://www.morningstar.com.tw
郵政劃撥	15060393 （知己圖書股份有限公司）
法律顧問	陳思成
國際書碼	978-986-96331-1-6　　CIP：947.41 / 107005109

因為閱讀，我們放膽作夢，恣意飛翔。在看書成了非必要奢侈品，文學小說式微的年代，愛米粒堅持出版好看的故事，讓世界多一點想像力，多一點希望。

愛米粒出版

愛米粒 FB

填寫線上回函
送小禮物

自 序
原來，漫畫還可以這樣看：
一部意想不到的全新續篇

一九九三年，廚房水槽出版社（Kitchen Sink Press）出版了《漫畫原來要這樣看》（Understanding Comics），因為我很有把握那本書會透過內容自己發聲，所以書裡那頁短短的「前言」基本上就是耍幽默、開個小玩笑而已。另一方面，由於這本《漫畫原來可以這樣看》已經有了多達二百一十五頁的「前言」（也就是《漫畫原來要這樣看》），可能會導致讀者產生某些錯誤的期待，因此，在你開始翻這本書之前，先讓我澄清一些事實吧！

從字面意義上來說，將《漫畫原來還可以這樣看》視為「續集」是非常合理的事。不過，這部「續集」的主題並不是前一本書的翻版，也不是拿新瓶來裝舊酒；事實上，兩本書之間幾乎沒有什麼共同點。你即將讀的這本書之所以會誕生，其實就跟前一本的理由一樣，主要都是因為我腦海中不斷冒出許多新想法、無法停止思考！我幾乎可以說是在《漫畫原來要這樣看》一完稿、墨水一乾，就又立刻著迷於電腦與漫畫的發展潛力。幾個月後，網際網路破繭而出、開始逐漸普及，這份「沉迷」很快就會轉為「痴迷」；短短兩年內，續集中的大多數構想和概念已然成形，開始在我心底扎根。

《漫畫原來要這樣看》的靈感來源可追溯至我第一次接觸漫畫、成為漫畫迷，並於八〇和九〇年代擔任專業漫畫家的經歷，所以訊息比較零散。雖然這本書是由漫畫內在那種激動人心的生命角度切入、記錄我的觀點和看法，但我對於漫畫的外在生命——也就是二十世紀時人們到底在這種藝術形式上下了什麼苦心、有什麼樣的發展故事——同樣很感興趣。我認為第一手經驗與觀察非常重要，因此我決定聚焦在自己的生活地區與時代，並研究了許多持續進行的相關爭論、發表調查報告，希望能徹底改造北美地區有關創作、理解與感知漫畫的方式。這些就是我在一九九三年前「痴迷」的東西，不但完全跳脫《漫畫原來要這樣看》的形式與框架，同時也反映出我的興趣在那段期間截然不同、充滿多樣性。

第一部和第二部是非常迥異的作品，前者是有關漫畫界論戰的前線報告蒐集，而後者則是聲明重大變革的爆炸性宣言，所以要把這兩本書的概念整合在一起並不容易。幸好，我從一九九四年早期就一直隨身攜帶一張描繪「漫畫潛力」的圖表，說明這個藝術形式正在同一時間、朝不同的方向拓展。這張圖提供了當時正在創作中、看起來似乎隨時都有可能崩潰解體的《漫畫原來還要這樣畫》一個非常好用的架構；最後我給它取了個名字，叫做「十二大革命」（The Twelve Revolutions）。雖然這兩本書統一運用了相同的結構性工具和方法，而且第一本的內容連貫性佳、表現非常突出，但我對這部續集卻不抱任何幻想，反倒覺得它大概連前作的一半標準都達不到。這些變革外圍環繞著許多未解的疑問、未完的故事，以及無窮無盡、充滿爭議的論點，因此，我打算在接下來的時間裡透過個人網站繼續擴充、發展並改善這些構想。就像書中所描述的革命一樣，這本作品可能永遠都會在「施工中」，不過……嘿，要是你不介意的話，我當然也無所謂啦！

《漫畫原來要這樣看》享受了一段很長的蜜月期。我原本還期待這本書能立刻引爆一場關於正規漫畫形式與特性的「偉大辯論」，結果一直等到出版五年多、成為漫畫類架上的老書後，才開始出現認真嚴肅的討論，可是那時你手上這本書已經萌芽了，因此那些想「重遊《漫畫原來要這樣看》」的人得再等上一段時間才行（不好意思，老實說我覺得這五年來的謝幕並沒有提供足夠的依據和基礎，無法進行有鑑別度的自我評估）。好險本書的蜜月期應該只能維持五分鐘左右，所以我想不會再發生同樣的問題了。

《漫畫原來要這樣看》付梓出版的那一天，徹底改變了我的人生與職涯發展。我就像寫出一首暢銷流行歌曲的樂團，瞬間和那本獨特的作品連結在一起。對某些藝術家來說，這種連結可能是個詛咒，但我覺得自己很幸運，因為我真的很喜歡那本書。不管它有什麼錯誤或疏漏，我還是很喜歡。

現在，來看點完全不同的東西吧。

史考特・麥克勞德
Scott McCloud
www.scottmaaloud.com

鳴　謝

感謝丹尼斯‧基欽（Denis Kitchen）和茱蒂絲‧韓森（Judith Hansen）讓這本書順利起步，安全飛到終點。

感謝保羅‧拉維茲（Paul Levitz）和DC漫畫有這個勇氣出版多元化觀點。

感謝凱倫‧伯格（Karen Berger）、瓊安‧西帝（Joan Hilty）和吉姆‧希金斯（Jim Higgins）用出類拔萃的表現來照顧與餵養本書。

感謝科特‧巴斯克（Kurt Busiek）說服我重寫第一部的大半內容，希望結果有好一點；不過他還沒看過新版，因為我怕他又會說服我重寫一次，我沒時間啦！

感謝約翰‧羅歇爾（John Roshell），充滿智慧的字型大師。

感謝艾咪‧布洛克威（Amy Brockway）巧妙的藝術指導（還有封面的好點子）。

感謝無數網路設計師、遊戲設計師、介面專家和研究員從1993年就開始窮追不捨，幫我找回我的宅男精神。;-)

感謝彼得‧桑德森（Peter Samderson）將短短的筆記編成索引。

感謝威爾‧艾斯納（Will Eisner）和亞特‧史皮格曼（Art Spiegelman），一如往常。

感謝穆瑞兒‧古柏（Muriel Cooper），我居然錯失了跟妳見面的機會，真是有夠笨的。

感謝艾薇（Ivy）、絲凱（Sky）和溫特（Winter）給我無窮無盡的愛與支持。

感謝我們的父母（我發誓，總有一天我一定會找份真正的工作。）

感謝那些提供靈感、建議、邏輯／技術支援，或單純交流、聊得很開心的人（請勾選適用項目）：

戴娜‧艾奇利（Dana Atchely）、史蒂夫‧畢賽特（Steve Bissette）、幻影工作室（Mirage）的莫莉‧博德（Molly Bode）、柯芮‧布莉姬（Corey Bridge）、查爾斯‧布朗斯坦（Charles Brownstein）、道格‧徹奇（Doug Church）、克里斯‧考奇（Chris Couch）、山繆‧R‧迪蘭尼（Samuel R. Delany）、《漫畫買家指南》（Comics Buyer's Guide）的海倫‧芬利（Helen Finlay）、凱蒂‧加尼爾（Katy Garnier）、卡耶塔諾‧加薩（Cayetano Garza）、麥特‧戈伯（Matt Gorbet）與整個全錄（Xerox）PARC團隊、尼爾‧蓋曼（Neil Gaiman）、亨利‧詹金斯（Henry Jenkins）、馬克‧蘭曼（Mark Landman）、珍娜‧莫瑞（Janet Murray）與所有媒體實驗室（Media Lab）的人、海蒂‧麥當勞（Heidi MacDonald）、賴瑞‧瑪德（Larry Marder）、杜恩‧麥克杜菲（Dwayne McDuffie）、彼得‧莫赫茲（Peter Merholz）、傑瑞‧米哈斯基（Jerry Michalski）、法蘭克‧米勒（Frank Miller）、蘭德‧米勒（Rand Miller）和羅賓‧米勒（Robyn Miller）、雅各‧尼爾森（Jakob Nielson）、克里斯‧歐爾（Chris Oaar）與漫畫法律保護基金會（CBLDF）、拉瑪納‧勞（Ramana Rao）、霍華德‧瑞格德（Howard Rheingold）、傑米‧萊利（Jamie Reihle）、亞當‧菲利普（Adam Philips）、「勞夫的漫畫角落」（Ralph's Comics Corner）的勞夫（Ralph）和麥可（Mike）、吉姆‧薩利克朗（Jim Salicrup）、《連線》雜誌（Wired）的傑西‧史坎隆（Jesse Scanlon）、大衛‧史莫（David Small）、愛德華‧杜夫特（Edward Tufte）、瑞克‧維奇（Rick Veitch）、史蒂夫‧威納（Steve Weiner）、道格‧惠勒（Doug Wheeler）、法蘭克‧沃夫（Frank Wolfe）、威爾‧萊特（Will Wright），以及伯納‧伊（Bernard Yee）。

最重要的是要感謝那些特別的人──你知道我在說你──那些我笨到沒列在名單上、而且絕對會在書送印後十分鐘才想起來，然後永遠都忘不了的人。

Contents

重遊
《漫畫原來要這樣看》
三頁速覽回顧

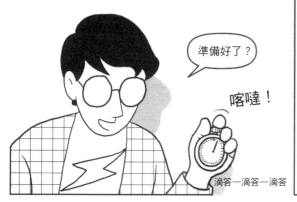

準備好了？

喀噠！

滴答—滴答—滴答

漫畫這個媒介是以一個簡單的**概念**為基礎，

也就是用**一張**接**一張**的圖像排序展現出**時間的推移**。

雖然這個**潛在**概念的可能性**無限**，但卻總是被其於**流行文化**中的**侷限運用**所掩沒。

為了**理解**漫畫，我們必須將**形式**和**內容**區分開來——

——並以清澈的雙眼**觀察其他時代**是如何運用同樣的概念來達成**美好的目的**——

——以及我們**這個**時代所採用的**想法**和**工具**調色盤有多侷限。

漫畫是一種**語言**，而各式各樣的**視覺符號**就是它的**詞彙**——

其中包含**寫實主義**與**卡通**手法的力量，無論是以**分開**或驚人的**組合**呈現皆然。

畫格**之間**的空隙正是漫畫的**核心**所在——

讀者的**想像力**就在這小小的「間白」中發揮作用，讓**靜止的圖像活躍**起來！

這是一個可**量化**、可**分類**——

——基至可**測量**的過程——

但它描繪**腦中圖像**的方式仍是個未解之謎。

漫畫仰賴**視覺順序**的作用，以**空間**來代替**時間**。

然而漫畫中並沒有**度量衡**或**換算表**——

——而時間也以不可思議的**多樣化**方式在畫格間流轉。

透過運用**單一感官**所描繪的**靜止圖像**——

漫畫得以表達**所有**感官知覺——

——而透過**線條**本身的特性——

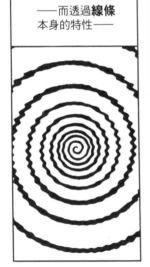

漫畫得以展現出一個看不見的**情緒**世界。

線條憑藉著自身的特質和能力演變成**符號**——

當時它們正與那些更加**年輕的**符號**共舞**，也就是：

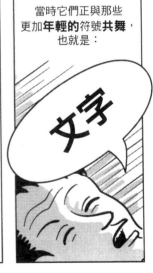

分離數千年後，
線條與文字
再度**團聚**——

——並創造出一個遠比
其他任何形式
還要**緊密**的關係。

漫畫就跟其他媒體
一樣，只是個
簡單的概念——

——並不斷追尋
複雜的應用之道——

可是漫畫卻仍被
墨守成規的**傳統觀念**
降格至「非藝術」
的地位。

雖然漫畫界中
有些人**津津樂道**，
但還是有很多人努力
與之**抗衡**。

儘管如此，
身為少數能用來進行
個人溝通的形式之一，
漫畫在社會中的地位
至關**重要**——

——尤其在一個充滿
群體模式形塑而成的
機器人與企業**大眾行銷**
的世界中更是如此。

漫畫不僅提供**作者**
一個擁有**浩瀚廣度**
與**控制範圍**的媒介——

——和**讀者**建立起
一種**獨一無二**的
親密關係——

更富含激發**靈感**、
鼓舞人心的**偉大潛力**；
然而這種潛力卻被**白白浪費**，
令人不勝唏噓。

喀嚓！

漫畫原來還可以這樣看

嗨,我是**史考特·麥克勞德**。

歡迎來到我的**創作世界**。

我已經畫漫畫**15年**了。在我**整個職業生涯**裡幾乎都靠漫畫生活、而且還是**混得還不錯的幸運兒**。

最近我在想,像我這樣的人、這樣的創作生活,到底能維持**多久**?

畢竟漫畫在**商業化**發展並非處於最佳狀態。

6

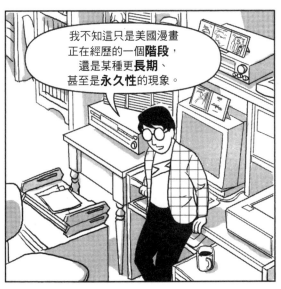

我不知這只是美國漫畫正在經歷的一個**階段**，還是某種更**長期**、甚至是**永久性**的現象。

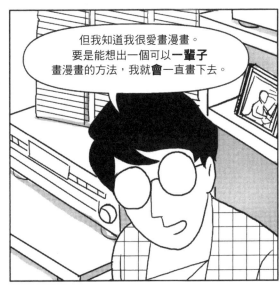

但我知道我很愛畫漫畫。要是能想出一個可以**一輩子**畫漫畫的方法，我就**會**一直畫下去。

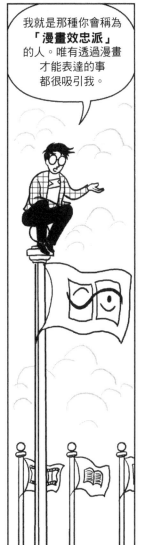

我就是那種你會稱為「**漫畫效忠派**」的人。唯有透過漫畫才能表達的事都很吸引我。

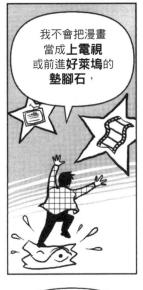

我不會把漫畫當成上**電視**或前進**好萊塢**的**墊腳石**，

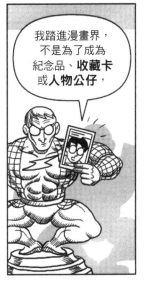

我踏進漫畫界，不是為了成為紀念品、**收藏卡**或**人物公仔**，

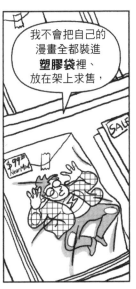

我不會把自己的漫畫全都裝進**塑膠袋**裡、放在架上求售，

也不會把期望寄託在任何一種漫畫**類型**上，像是**神力奇幻**、**人物自傳**、**科幻小說**或**搞笑動物**等。

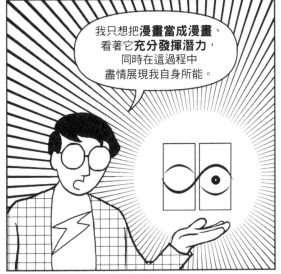

我只想把**漫畫當成漫畫**、看著它**充分發揮潛力**，同時在這過程中盡情展現我自身所能。

甚至在我小的時候，就對**漫畫的未來**很感興趣，它的過去或現在反而沒那麼吸引我。

身為一個年輕的**美國主流粉絲**，那些**風格較為怪異創新**的藝術家總是能激發我內心的迴響。

《魔士亞當》吉姆·史達林著

我開始將目光轉向富含冒險精神、描繪**超級英雄**的**藝術家**——

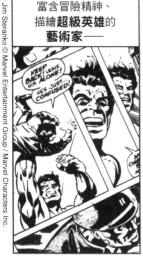

接著再到**國外**那些更有挑戰性和（或）挑逗性的**奇幻漫畫**；

© Moebius

很快地，我便發掘**早期先驅**所展現出來的**前瞻思維藝術**——

《閃靈俠》威爾·艾斯納著

最後遊走至某些**遙遠的漫畫角落**尋找**靈感**。

《鬼太郎》水木茂著

但我從來沒有**專注**在任何**一種**漫畫視角上太久。我認為它們全都是拼圖的一小部分而已。

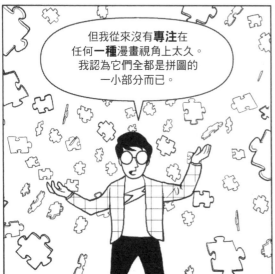

在1980年代早期開展**我的漫畫事業**時，就像**許多**同世代的人一樣，覺得美國漫畫即將**大規模地團結在一起**。

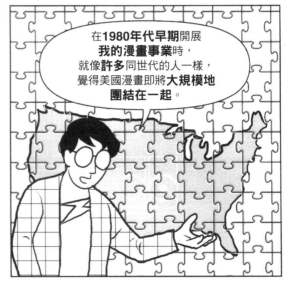

畫格3：《浩克》，腳本史丹·李、繪圖吉姆·史坦蘭科；
畫格4：《明日漫漫》，丹·歐班農與墨必斯合著

art, left and center, by Frank Miller and Dave Gibbons respectively © DC Comics
ard at right © Eastman and Laird

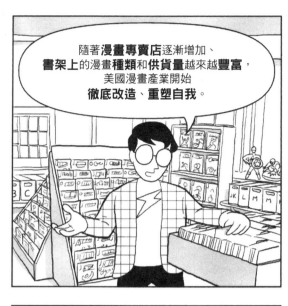

隨著**漫畫專賣店**逐漸增加、**書架上**的漫畫種類和供貨量越來越**豐富**，美國漫畫產業開始**徹底改造、重塑自我**。

由於某些超搶手的**授權**，以及越來越有冒險精神的**主流**趨勢，漫畫的公眾形象開始慢慢**膨脹**、日漸壯大。

《蝙蝠俠：黑暗騎士歸來》法蘭克·米勒著

《守護者》艾倫·摩爾與大衛·吉本斯合著

《忍者龜》凱文·伊斯特曼與彼得·萊爾德合著

© Art Spiegelman, © Jaime Hernandez, © Daniel Clowes © Larry Marder,
© Chester Brown

此外，**個人出版商**和**獨立創作者**也大量湧現，拓展了漫畫的**內容**。有些人（例如跟我一樣的人）仍繼續運用自己**熟悉的類型語言**——

這件Ｔ恤就是來自我的超級英雄系列作品《Zot!》

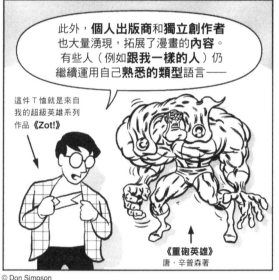

《重砲英雄》
唐·辛普森著

——有些漫畫家創造出超越的**獨立**作品，企圖觸及漫畫迷以外的讀者，在**真實世界**中引發共鳴。

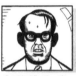

《鼠族：倖存者的故事》亞特·史皮格曼著

《愛與火箭》赫南德茲兄弟著

《八號球》丹·克勞斯著

《豆豆世界的故事》賴瑞·瑪德著

《小人物狂想曲》哈維·皮卡與多位藝術家合著

《Yummy Fur》切斯特·布朗著

© Don Simpson

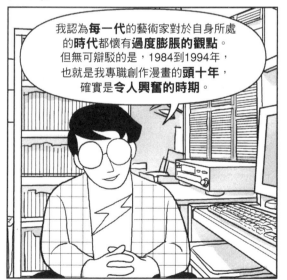

我認為**每一代**的藝術家對於自身所處的**時代**都懷有**過度膨脹的觀點**。但無可辯駁的是，1984到1994年，也就是我專職創作漫畫的**頭十年**，確實是**令人興奮的時期**。

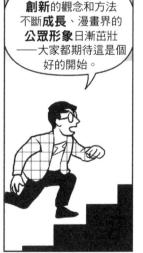

銷售量節節**攀升**、**創新**的觀念和方法不斷**成長**、漫畫界的**公眾形象**日漸茁壯——大家都期待這是個好的開始。

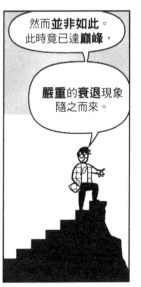

然而**並非如此**。此時竟已達**巔峰**，

嚴重的**衰退**現象隨之而來。

1994至1998年間，大量美漫零售商紛紛歇業。

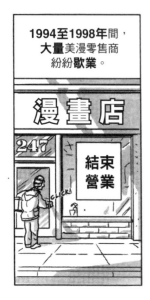

漫畫店

247

結束營業

CLICK!

有太多漫畫產業成長是建築在**收藏品投機買賣**的泡泡上，與作品**內容**、甚至是基本的**供需**原則**完全脫節**。

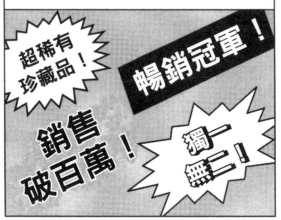

超稀有珍藏品！

暢銷冠軍！

銷售破百萬！

獨一無二！

當泡泡一破，許多漫畫愛好者便因為自身經驗心生怨懟，**徹底拋棄漫畫**。

嗶

嗶

嗶

漫畫

較**創新的作品**（傳統預測指標將**轉向未來健康**）總是在產業**大餅**中占有一**小部分**——

——一旦大餅縮水，這一**小部分**也會跟著縮水，導致許多創作者**無法繼續**以此**謀生**。

1990年代早期，我們對漫畫的**未來**懷有**遠大的期望**；在遭遇如此重創後，我們似乎**不該**寄予厚望才對。

但，**真的**是這樣嗎？

雖然漫畫專業人士對於**漫畫產業**、或漫畫**藝術形式**的**長期目標**存在不少**分歧**，但還是有**共同的基礎理念**。

💡 ∞👁 $

這些理念沒有人會反對，反而還有很多人努力想實現：

1. 漫畫能產出大量**值得研究**的作品，有意義地反映出作者的**人生**、**經歷**與**世界觀**。

漫畫即文學

10

2. 漫畫在形式上的**藝術性**被認為跟**繪畫**或**雕塑**等藝術類型擁有**相同的高度**。

漫畫即藝術

3. 漫畫創作者能獲得更多**掌控**作品**命運**的權利與合理的財務利益。

創作者的權利

4. 改造漫畫產業，以便提供**生產者**與**消費者**更好的供需環境。

產業創新

5. 改善漫畫的**公眾認知**，使其至少承認此種形式的**可能性**、做足準備，好在出現進展時能有所**意識**。

公眾認知

6. 法律與**高等學習機構**可克服普遍的偏見，並以公正、公平的態度對待漫畫。

機構審查

7. 漫畫能吸引的不只是**男孩**，而漫畫創作者也不僅限於**男人**。

性別平衡

8. 能創作漫畫、被漫畫吸引的不只是**中上階級**的**白種異性戀男性**。

少數群體代表

9. 漫畫能處理各式各樣的素材，**類型包羅萬象**，不是只有**青少年**的**神力奇幻**主題而已。

類型多樣化

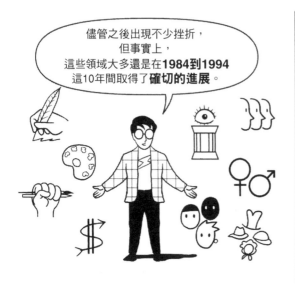

儘管之後出現不少挫折，但事實上，這些領域大多還是在**1984到1994**這10年間取得了**確切的進展**。

亞特‧史皮格曼的**《鼠族》**榮獲**普立茲獎**，以及後來的**《紐約現代藝術博物館展》**，便分別標誌著漫畫即「文學」與「藝術」之因的象徵性勝利。

Maus © and TM Art Spiegelman

而當其他相對來說較為**嚴肅**、**有深度**及**形式上較為錯綜複雜**的作品發表時，也同樣促成了某部分**進展**。

《開膛手》艾倫‧摩爾與艾迪‧坎貝爾著

《極致新奇圖書館》克里斯‧魏爾著

《探索美國》大衛‧馬祖凱利著

(l to r) © Alan Moore and Eddie Campbell, © Chris Ware, © David Mazzucchelli

1984至1994年，創作者的**所有權**與**掌控權**邁出了**令人驚豔的一大步**，成為漫畫產業的**常規**——即便有時情況並非我和其他同儕預想的那樣。

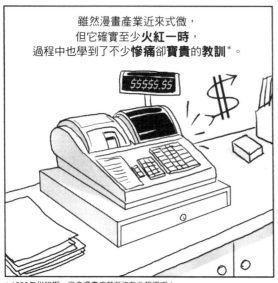

雖然漫畫產業近來式微，但它確實至少**火紅一時**，過程中也學到了不少**慘痛**卻**寶貴的教訓***。

*1980年代初期，很多漫畫店甚至沒有收銀機呢！

「**公眾認知**」這一塊則獲得了鼓舞人心的成果。當熟知媒體的漫畫**讀者**率先接受任務、然後再將訊息傳遞給**外行人**時，漫畫在**平面媒體**上嶄露頭角。

漫畫甚至還增添了一種淡淡的、至今仍未全然消散的**酷炫**氣息。

那段期間，**學術界**的
官方正式**審查**逐漸
將目光轉向漫畫——

——同時那些自詡為
衛道人士的人
也用**猥褻**相關法規
攻擊**漫畫零售商**，
進行**不必要**的審查。

儘管社會上盛行的
「男士主流」文化尚未**泯除**，
但有關**女性**、以及由**女性**所創造
的漫畫發展仍非常**可觀**。

少數群體代表也是如此
（雖然當時的**處境非常艱難**，
而且**統計數據**也令人卻步）。

最後，對於**類型多樣化**的追尋
在這十年間緩緩前進。
在浩瀚的**超級英雄**汪洋中，其他漫畫類型
仍努力抵抗、頑強地**撐下去**。

至今
依然如此。

1990年代中期，投機市場**崩塌**，
為了**拯救**漫畫形式的革新。

許多漫畫藝術家**日以繼夜**、
努力想把漫畫從**低潮期**拉出來，
這才有了**真正的轉機**。

13

現在漫畫所面臨的最嚴重的**威脅**就是：隨著行業**逐漸萎縮**，**漫畫新銳**也跟著消失——

——而當漫畫作為**消遣**的程度**明顯**下降時，新的**讀者**也就越來越少。

當1990年代接近尾聲時，北美地區仍有許多人（包含幾位本世紀**最聰明、最有天分、風格迥異的**漫畫家*）持續**創作**漫畫。

許多**才華洋溢的年輕革新派**就像搜尋新礦脈的礦工一樣，持續深入探究此藝術形式中那些尚未被發掘的潛力。他們傳遞到表面上的東西越來越少，也變得越來越**與世隔絕**。

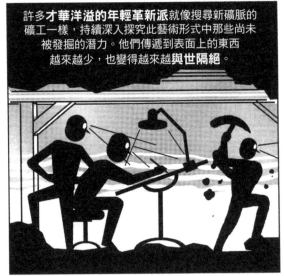

如果真有那麼一條蘊藏**新想法**的「**主礦脈**」等著被挖掘，這一切或許都**值得**——

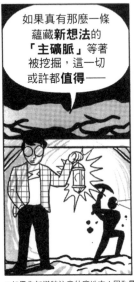

——但若漫畫**產業**在短時間內毫無起色，那些新想法可能就會被**長久埋沒**。

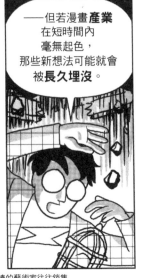

幸好，美國的漫畫發展情況可說是種**不斷創新**的過程。我敢說，無論**本世紀末**的**漫畫狀態**如何，**下個世代**絕不會停滯不前

——直到他們**從頭到腳**徹底**改造**這個媒介**與產業**為止。

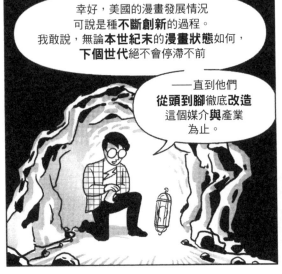

*如果你知道該注意什麼地方！因為最棒的藝術家往往銷售能力都不是很好，這點在所有媒體上皆然。

14

有些藝術家甚至在**美國報紙連環漫畫**剛起步時就願意挑戰**現狀**，發揮蘊藏在漫畫中、**尚未挖掘出來**的偉大**潛力**。

雖然漫畫與報紙間是一種**利益**的**結合**，而且兩者有時也不盡相容，但本世紀中仍有許多藝術家成功**打破框架**，成功創造出**真正嶄新**的作品。

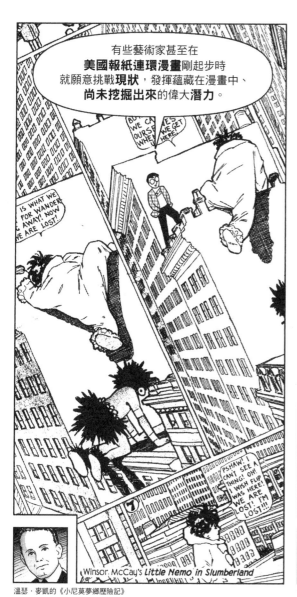

Winsor McCay's *Little Nemo in Slumberland*

溫瑟・麥凱的《小尼莫夢鄉歷險記》

George Herriman's *Krazy Kat*

喬治・赫里曼的《瘋狂貓》

到了1940至1950年代，由於**漫畫書**和**報紙**插頁增加了**擴展作品版面**，因此有些**先驅**預見長篇漫畫帶來的自由與解放，他們集中**創作天分**注入長篇作品。

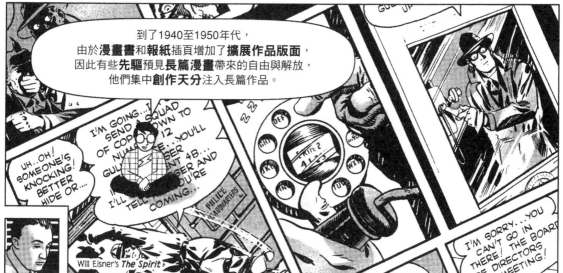

Will Eisner's *The Spirit*

威爾・埃斯納的《閃靈俠》

在**接下來**的世代，**改造漫畫**的工作落到了一群善用諷刺手法、反傳統的**政治覺醒**分子身上。他們不斷**嘲弄**現狀——

不過，就算被「**類型**有限」的**嚴格框架**所綑綁，藝術家還是挾著漫畫潛在**力量**中那些引人入勝的新**展望**快速崛起——

——最後也為自身**過分的越軌行為**付出極大的代價。

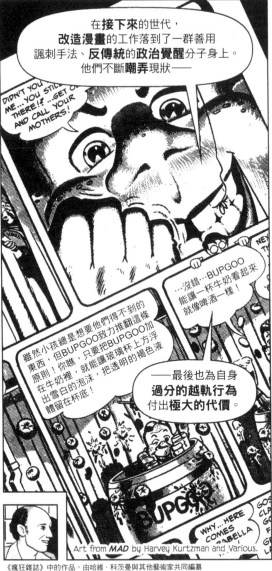

Art from *MAD* by Harvey Kurtzman and Various.

《瘋狂雜誌》中的作品，由哈維·科茨曼與其他藝術家共同編纂

Jack Kirby's *New Gods*

傑克·科比的《新世紀神族》

此外，我們也看到，**1960年代晚期至1970年代早期**，是**地下運動**最興盛的時期；就算有大量作品但缺乏穩固的市場，**有話想說**的藝術家還是能找到**逃脫**的出口！

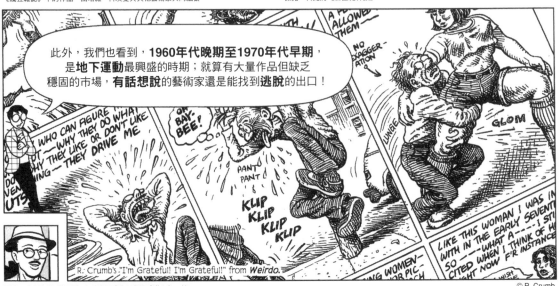

R. Crumb's "I'm Grateful! I'm Grateful!" from *Weirdo*.

羅伯·克朗布的《怪人》中〈我很感激！我很感激！〉一節

亞特·史皮格曼的《侏儒偵探》

丹·克勞斯的《幽靈世界》

克里斯·魏爾的《極致新奇圖書館》

＊先驅的定義：背上插著箭走在你前面的那個人！

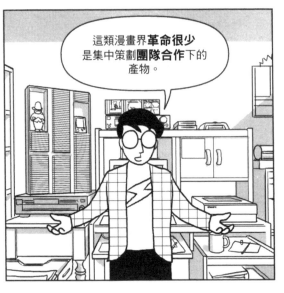

這類漫畫界**革命**很少是集中策劃**團隊合作**下的產物。

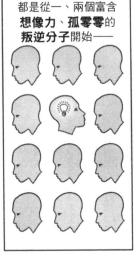

相反地，這些革新通常都是從一、兩個富含**想像力**、**孤零零**的**叛逆分子**開始——

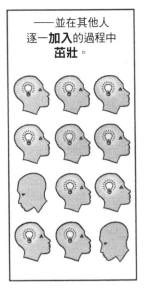

——並在其他人逐一**加入**的過程中**茁壯**。

由於這些運動是**逐步**成長，傾向往**深處**扎根，並且能持續**長久一點**。

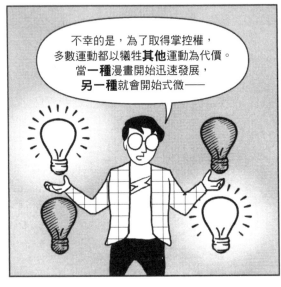

不幸的是，為了取得掌控權，多數運動都以犧牲**其他**運動為代價。當**一種**漫畫開始迅速發展，**另一種**就會開始式微——

——導致漫畫**永遠**只有**一種**或**兩種**主要**風格**。

Garfield TM Universal Press Syndicate, Inc.

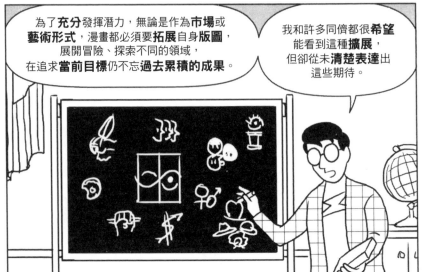

為了**充分**發揮潛力，無論是作為**市場**或**藝術形式**，漫畫都必須要**拓展**自身**版圖**，展開冒險、探索不同的領域，在追求**當前目標**仍不忘**過去累積**的成果。

我和許多同儕都很**希望**能看到這種**擴展**，但卻從未**清楚表達**出這些期待。

哎，有說總比沒說好。以下是我對**漫畫未來樂觀**的看法：

漫畫屬於少數**基本藝術形式**與**溝通媒體**之一。
我想看到它成為對**創作者**和**讀者**來說皆**切實可行的選擇**，並在其他形式與媒體中占有一席之地。

 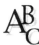

漫畫或許永遠都無法變得跟**動態影像**或**隨處可見**的話語一樣**流行**，但老實說，它也不需要達到這種高度。

即便被降級到
「**少數派**」的地位，
漫畫仍提供了一個
能讓我們觀看世界的
珍貴窗口。

如今，這類窗口中又以透過**電影**和**電視**
傳遞的**動態影像**所占的**比例最高**。

漫畫就跟其他少數
藝術形式一樣，
增進我們對**世界認知**
多樣化的層面中
至關重要。

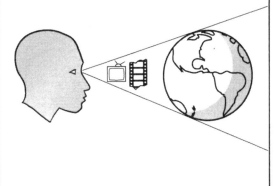

了解我們周遭環境本質的最佳方法，
就是盡可能從越多視角出發，然後**回歸**本質，
亦即從外部對其形式特徵進行**三角測量**。

為了成為此過程中的
一部分，漫畫必須要
能吸引人類的
基本**需求**和**欲望**，
也就是提供一種
值得**回歸**的世界觀。

首先，以吸引
更廣泛的讀者群
為目標來打造漫畫，
並納入更多樣的
風格與主題。

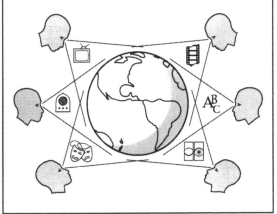

從更**根本的層次**來看，漫畫要提供讀者一個遠比目前所呈現的還要**生動**、**難忘**的世界——

——並在**創作者**與**讀者**間建立起有意義的、關於**想法**和**經驗**的**直接交流**。

我看見的是一個以消費者**真正的樂趣**為基礎，而非**短期剝削**、**業內交賊**與**揣摩猜測**的產業。

在那個環境中，積極正向的創新**將有所回報**，而不是在**萌芽之初**就被**扼殺殆盡**——

——同時，**社會上所有群體**都是創新的來源。

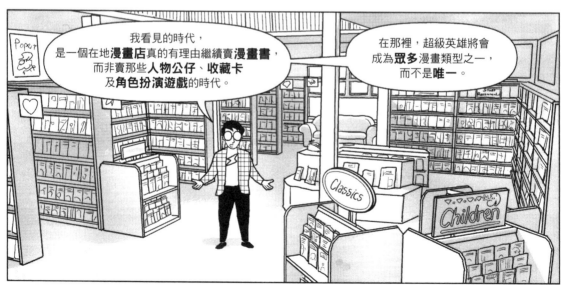

我看見的時代，是一個在地**漫畫店**真的有理由繼續賣**漫畫書**，而非賣那些**人物公仔**、**收藏卡**及**角色扮演遊戲**的時代。

在那裡，超級英雄將會成為**眾多**漫畫類型之一，而不是**唯一**。

20

我看見的是一個懂得**保存**並**欣賞**過去，卻又不耽溺於**愚蠢懷舊之情**的漫畫文化。

那是一種任何懷有**夢想**的人**都能使用**的表達形式——

——也是一種不需要**花大錢**就能享受的樂趣！

放在那裡。

如果你不管以什麼樣的方式成為漫畫世界中的**一員**，就算只是個**讀者**，對上所述的目標——

——或至少是目標背後的某些**觀點**有所共鳴。

在本書Part 1，我想**改造**我那個世代**未完成**的九大革命，

思考這些努力能以何種的方式**同心協力**，讓漫畫**變得更好**。

不過，就和《漫畫原來要這樣看》一樣，除了探討遠**超出**漫畫領域的延伸議題外，我還會提出一些想法，希望能對那些對**藝術**、**溝通**與**科技**有興趣的人有幫助。

漫畫就跟**所有媒介**一樣，**目前**毫無保留地**展露**出來的只有**極小部分**的潛力。

或許藉由打開**單一**藝術形式的大門，我們就能發現線索，掌握揭開**所有**藝術形式之**鑰**。

漫畫即文學

漫畫即藝術

創作者的權利

產業創新

公眾認知

機構審查

性別平衡

少數群體代表

類型多樣化

本書**Part 2**將會深入探索三項與**電腦**相關、並在過去幾年已開始獲得廣泛應用的**新變革**。

數位創作：

用**數位工具**
創作出來的
漫畫作品

數位傳遞：

以**數位形式**
進行的
漫畫傳播

數位漫畫：

數位環境中的
漫畫
發展進程

這十二大革命
並非總有
共同之處。

例如，**創作者權利**
有利於那些沒什麼
文學野心的藝術家，

但若我們將漫畫
視為單一、
不可分割——

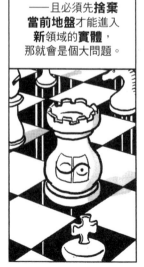

——且必須先**捨棄
當前地盤**才能進入
新領域的**實體**，
那就會是個大問題。

我認為漫畫
在21世紀的挑戰
並**不是「向前」走**
（就像許多事物
所面臨的那樣），

而是
向外發展！

這裡有**12**個漫畫**成長**的**方向**。

12條擺脫**懈怠**、**惰性**與**現狀**的路。

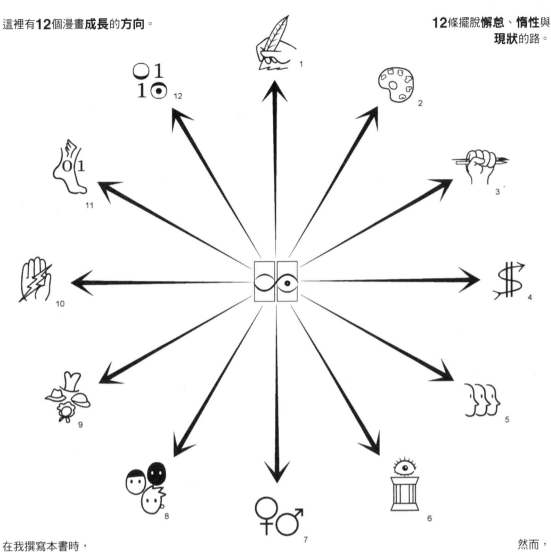

在我撰寫本書時，
許多發展仍**停滯不前**，
有些甚至**節節敗退**。

然而，
這**12**種因素都蘊藏了**前所未有**、
能夠改變漫畫的**偉大潛力**。

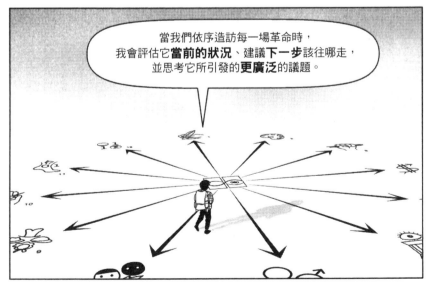

當我們依序造訪每一場革命時，
我會評估它**當前的狀況**、建議**下一步**該往哪走，
並思考它所引發的**更廣泛**的議題。

此外，
我也會花比較多
篇幅來談論**其中
幾項**革命。

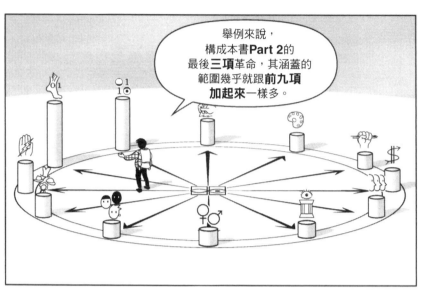

舉例來說，構成本書Part 2的最後**三項**革命，其涵蓋的範圍幾乎就跟**前九項**加起來一樣多。

就和我第一本書一樣，我希望能提供一個辯論的**起點**——將所有**偏見**提交討論。

——並邀請**其他**見解迥異的人加入，一起幫忙拼湊出**可能的、最遼闊的景象**。

解決漫畫問題的**方法**並不會**由上而下**出現，而是從**眾多想法**中最棒的那一個開始萌芽、**成長**。

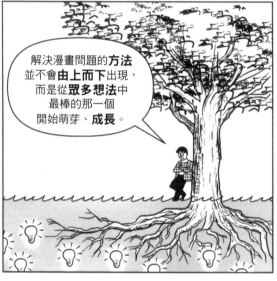

《漫畫原來要這樣看》反映出我想在**價值中立**的背景下描繪漫畫酷炫**內在世界**的企圖。

而**本書**則是我嘗試勾勒漫畫**外在**生命的作品，其中**難免**會出現一些**價值判斷**。

當然啦，價值判斷的世界既**混亂又難搞**，雖然我不是什麼**難搞的傢伙**——

——但試**一次**又何妨？所以…

出發囉！

24

PART

1

風車
與
巨人

設 定 方 向
走在「高級」正道上的「低級」藝術

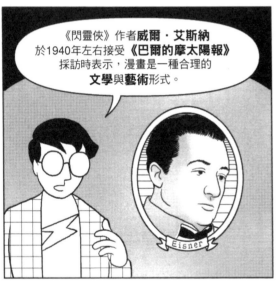

《閃靈俠》作者**威爾・艾斯納**於1940年左右接受**《巴爾的摩太陽報》**採訪時表示,漫畫是一種合理的**文學與藝術**形式。

當然啦,工作室裡的人被他這番話逗得**哈哈大笑**。

HA! HA!　HA! HA!

過去人們不太能接受將漫畫視為**文學**或**藝術**的概念。

20年後,這種情況依然沒什麼改變。當時威爾在**紐約**參加**N.C.S.***的聚會,他看見傳奇人物**魯布・戈德堡**正坐在會場旁邊,因此決定**上前攀談**。

不知怎的,他們轉移話題,談到威爾對於漫畫可能作為一種藝術形式的看法。

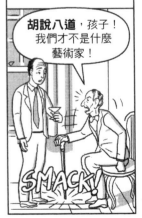

戈德堡聽到最後終於受不了了。他用拐杖重重敲了地板一下,說:

胡說八道,孩子!我們才不是什麼藝術家!

SMACK!

*全國漫畫家協會（National Cartoonists' Society）

1 譯注：vaudeville，意為歌舞雜耍表演，又稱滑稽通俗喜劇，為法國輕喜劇類型之一。19世紀後期
至1930年代風行於美國與加拿大劇場，是一種融合了魔術、雜技、馴獸、喜劇及歌舞的娛樂秀。

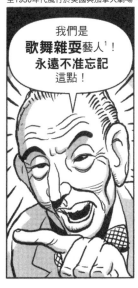

我們是
歌舞雜耍藝人[1]！
永遠不准忘記
這點！

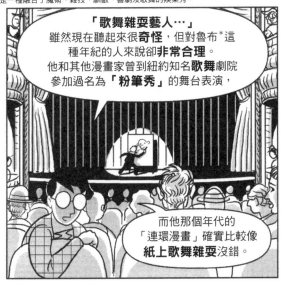

「歌舞雜耍藝人…」
雖然現在聽起來很**奇怪**，但對魯布＊這
種年紀的人來說卻**非常合理**。
他和其他漫畫家曾到紐約知名**歌舞**劇院
參加過名為**「粉筆秀」**的舞台表演，

而他那個年代的
「連環漫畫」確實比較像
紙上歌舞雜耍沒錯。

對許多跟魯布
同世代的人來說，
漫畫的**起源定義**了
它的**特性**──也定義了
它的**未來**＊＊。

許多漫畫界**最傑出**、**最聰明**的佼佼者
都秉持著這樣的態度，認為漫畫應該
記住自己的定位、切勿**自視甚高**。

「它是一種溝通形
式，而非藝術形式。
我從來沒聽過有人把
『藝術形式』這個詞
拿來這樣用的。」

──米爾頓・卡尼夫

「靈感！有誰聽說
過漫畫藝術家有靈
感的？」

──喬治・赫里曼

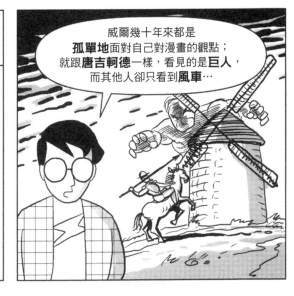

威爾幾十年來都是
孤單地面對自己對漫畫的觀點；
就跟**唐吉軻德**一樣，看見的是**巨人**，
而其他人卻只看到**風車**…

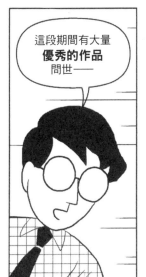

這段期間有大量
優秀的作品
問世──

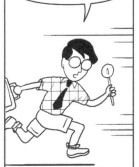

──但幾乎是以
不起眼的娛樂形式呈
現：不太**認真**、不太
大膽，讀者大都是**沒
受過多少教育、無知**
的**年輕**族群。

當較**成熟的主題**出現時，如 **E.C. Comics** 在
1950年代後期所出版的**戰爭漫畫**，
那些作品成為漫畫產業的**收入來源**，
也就是**男性讀者**的**聳動風格**與版面登場。

但一切都很糟！
隔年還來了一群北韓士兵！

那些士兵帶著衝鋒槍
入侵，散發出死亡的
氣息！

他們有的徒步，
有的乘著坦克！

這三個畫格摘自哈維・科茨曼的短篇故事《殘垣》

＊美國報紙漫畫誕生於19、20世紀之交，
當時戈德堡已經進入青少年時期了。

＊在這裡要幫魯布說句公道話，我的措辭未必完全代表他的個人觀點。
想更了解這位漫畫史上的傑出人物，請見延伸閱讀參考書目。

1978年，艾斯納（他**30年前**所繪製的漫畫作品*仍是他當時有名的主要原因）創作出一本多達**178頁的漫畫**，名為《**神的契約**》，默默為「人們觀看美漫的方式」帶來開創性的**變革**。

1

雖然這部作品雖是由四個短篇故事集結而成，但艾斯納卻稱它為「**圖像小說**」（goaphic novel）。

神的契約與其他短篇故事
威爾・艾斯納 著
© Will Eisner

諷刺的是，**雜誌**稱之為「漫畫書」的**40年後**——

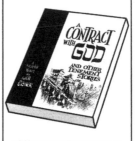

——這個領域終將**漫畫視為「書」**了，起初漫畫作者還擔心**用這種名稱**會不會**侮辱作品**！

儘管「圖像小說」一詞的由來很怪，但人們不僅繼續沿用這個名稱，同時也延續了這樣的**構想**。《神的契約》是一部**非常重要的作品**，它取材自威爾自己的**人生經驗**，以及探索漫畫**說故事潛力**的**真實過程**。

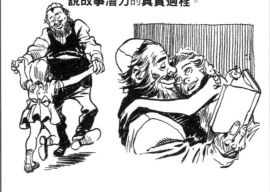

雖然威爾跟E.C.的創作者一樣，並沒拋棄他**早期作品**中那種**卡通化的誇飾手法**與**淺顯易懂的寫作風格**特徵——

我問你…難道那些字沒有寫清楚嗎？

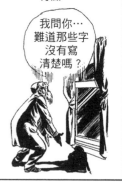

——但他把那些才能**帶往**一個**嶄新方向**，而其他人也開始慢慢**跟進**。

少數作品如朱爾斯・菲佛於1979年出版的《**耍脾氣**》，即以相似的手法仿效艾斯納（雖然菲佛**用的詞是「卡通小說」**），進一步展現出**長篇漫畫**的潛力。

媽咪！

© Jules Feiffer

不少人更**見利忘義**，用「圖像小說」的名稱重新包裝來自**熱門主流刊物**中的**平庸故事**。

*《閃靈俠》，為多頁的報紙漫畫專欄，對當時新生的漫畫書領域產生極大的影響。

＊＊…或他的出版商。

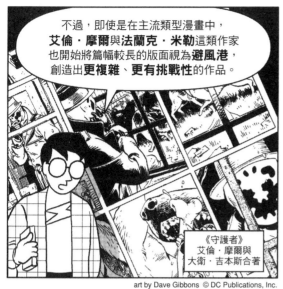

不過，即使是在主流類型漫畫中，**艾倫·摩爾**與**法蘭克·米勒**這類作家也開始將篇幅較長的版面視為**避風港**，創造出**更複雜、更有挑戰性**的作品。

《守護者》
艾倫·摩爾與
大衛·吉本斯合著

art by Dave Gibbons © DC Publications, Inc.

光滑的白紙和**整齊的封面**並非**文學價值**的保證，而**雞尾酒餐巾紙**上的塗鴉也能是好點子——

——然而，在從雜誌期刊變成**書籍**過程中，出現了蘊含「**永久價值**」的**合理**主張。

依附在**雜誌期刊**中即代表了「**看完就丟**」與「**短期效益**」的含義——

——而**書籍**則**超越了這層含義**的承諾。

Ye Old
Venerable
BOOK
of
Eternal
Wisdom
and Weight
Loss Tips

對許多人而言，近年來最具說服力、並切實履行這項承諾的書，正是我手上這本——

鼠族

A SURVIVOR'S TALE

亞特·史皮格曼的**《鼠族：倖存者的故事》**。這本自傳式的漫畫回憶錄，描述作者與父親間的關係，以及他父親在猶太人大屠殺[2]期間的經歷；不僅**寓意嚴肅**，在執行面上也展現出絕不妥協的奉獻精神，為後來的作品**開啟了新標的**。

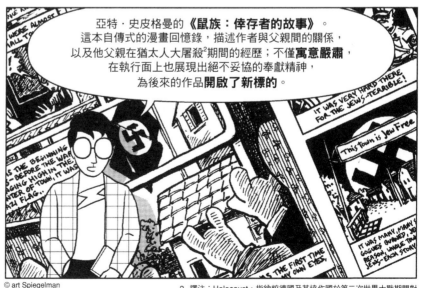

Maus © and TM Art Spiegelman

© art Spiegelman

2 譯注：Holocaust，指納粹德國及其協作國於第二次世界大戰期間對近600萬猶太人進行的種族滅絕行動。

《鼠族》於**1986年**出版，成為各大書店的暢銷書；而亞特就跟艾斯納一樣，希望其他具有相同**抱負**與**嚴肅性**的作品追隨在後、如**浪潮**般湧現。

只可惜，最後出現的比較像**涓涓細流**，而不是「浪潮」。

接下來幾年，一些漫畫家**心煩意亂**膚淺的轉向**投機市場**，短暫前景卻也帶來**實際**的回報。

不過，隨著**1990年代**的過去，一場鼓舞人心的**世代轉移**開始崛起。

由於大家全都披上「**獨立**」的偽裝，因此我和同儕於1980年代所發表的作品大量運用主流那種**缺乏創意、以類型為基礎**的情感表達。

而**同時代**中有些較具**原創性**的藝術家則是有意識地做出反應、對抗主流。

SWIG!

art © Peter Bagge

相較之下，**1990年代**誕生一群**自主性**較高的革命派。他們的作品除了以一種**積極樂觀的開放**態度探索漫畫媒介外，不再需要用**否定**的方式來重申自己的定位*。

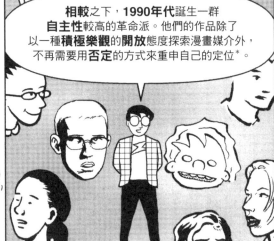

face © Jason Lutes, © Megan Kelso, © Adrian Tomine, © James Sturm, © Tom Hart, © Matt Madden, © Ed Brubaker and © Jessica Abel

雖然**財務**報酬越來越少，但某些和我同**世代**的藝術家卻在這十年間試圖**挑戰**寫出更具**風格**、更有**深度**的故事。

IF I GET THIS WILL YOU EAT HALF OF IT?

EWW... OH MY GOD, WILL YOU LOOK AT THIS... IT'S TOTALLY PORNO-GRAPHIC! WHO DO THEY THINK THEY'RE KIDDING!?

丹·克勞斯的《幽靈世界》

© Daniel Clowes

艾斯納的革新並不算完成。「**偉大的美國圖像小說**」尚未出現。

不過，每一代都有他們有史以來最棒的成果，集結**數個世代**的才華

——粗略的草圖必隨之**萌芽**。

*請看本書最後的圖像援引出處。要是這些名字看起來很陌生，別意外，裡面有很多都不是暢銷作品。

30

純文學的具體**定義**難以捉摸，因此，要**衡量**我們在文學領域中的進展並不容易。

不過，我們可以看看傑出的文學作品**具備**哪些**優點**，然後再看看現代漫畫是如何開始**吸收**這些價值。

深度就是其中之一。漫畫長久以來都被視為一種**直線性**與**情節導向**的形式，缺乏像散文那樣能在故事中處理**多層意義**——也就是**潛在意義**的能力。

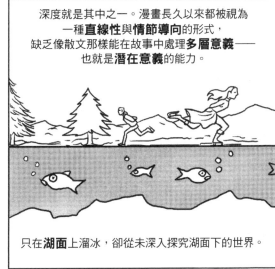

只在**湖面**上溜冰，卻從未深入探究湖面下的世界。

然而，近年來有各式各樣的作品發展出**專屬漫畫**的**新策略**——

——這些策略能在**視覺上**呈現出故事的**雙重世界**。

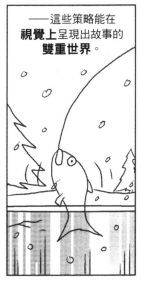

傑森·路特斯於1994年發表的《**Jar of Fools**》就是個**有趣的**例子。

雖然路特斯的**現代通俗劇**[3]以簡單又淺顯易懂的風格呈現，但讀者**探索字裡行間**發現真義，他努力得到**回報**。

為了幫助你理解後面摘錄出來的片段，先來看看路特斯所畫的**微觀劇情大綱**：

「對一個名叫厄尼·魏斯的失業魔術師來說，魔術已經失去了它的意義。」

「身為逃脫藝術家的哥哥之死及失敗的戀情時常纏繞著他的心，而年邁的導師艾爾·弗羅索成了他殘存的一線希望。」

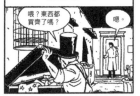

火柴呢？有沒有買火柴？

清單上的東西我都買了。

「…不過，逃離養老院生活的艾爾卻一天比一天還要衰老。」

接下來的場景描繪了艾爾幫助厄尼恢復狀態、準備**東山再起**的片段。

正如先前所看到的，厄尼的門上有張**老海報**，上面是艾爾**年輕時期**的宣傳照。

另外要記住，艾爾在生活上完全**仰賴**厄尼的**款待**。

Jar of Fools excerpt © Jason Lutes

3 譯注：melodrama，又稱情節劇，指那些對情節的注重與描繪程度遠遠超出人物塑造的影視戲劇及文學作品。

31

Jar of Fools excerpt © Jason Lutes

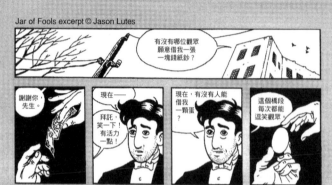
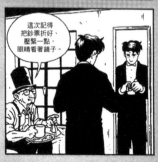

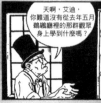

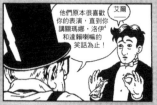

在《Jar of Fools》中，路特斯幾乎每頁都安排了一些基本主題替換。以下是幾個例子。

「拜託，笑一下！」（原作第51頁）這句話充分顯現出厄尼長期**抑鬱**的**跡象**——不過，這種單純「**無法微笑的能力**」卻在表面上完全是另一回事的場景中清楚闡明了這一點。

艾爾的早餐提醒我們，在**淒涼黯淡的世界**（請看畫格1）中，人們是如何為了存活而互相**依賴**對方，即便他握有**指揮權**也是如此。

魔術**本身**則是深層的**主題思想**。請注意，厄尼是變魔術給我們看。

戲法、幻覺與謎團成為日常生活的一部分、貫串全書——魔術的力量雖然**強大**，但卻處於**蟄伏**的狀態。

每個元素都有意義。眼鏡中的倒影築起了兩人之間那道驟降的**疏離感**之牆，而那聲小小的「**喀啦**」則點出這個離去的動作非常迷惘、沒有方向，不像憤怒的「**砰！**」讓人有種「**生氣甩門離開**」的感受。

在**最後三個畫格**中，我們看到一種**強烈**到尋求**外物**陪伴的孤立感、對**讚許**的需求並未得到滿足，以及一個清楚的暗示，說明這種渴求認同的**情況**已經持續**好幾年**了。

4 譯注：Myrna Loy，美國女演員，在當年有「電影界的第一夫人」之稱。

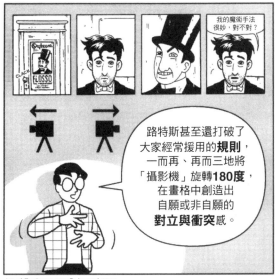

我的魔術手法很妙，對不對？

路特斯甚至還打破了大家經常援用的**規則**，一而再、再而三地將「**攝影機**」旋轉**180度**，在畫格中創造出自願或非自願的**對立與衝突**感。

這類**視覺策略**讓漫畫在處理潛在意義時與**散文迥異**，而且也有別於**其他**如**電影藝術**等視覺媒體。

Jar of Fools excerpt © Jason Lutes

將漫畫中許多**凍結的瞬間**與更簡單、更精選的**圖像**相結合，不僅能減少每個片刻中那種短暫、**曇花一現**的感受——

——甚至還能讓次要圖像充滿潛在的**象徵**能量。

路特斯大多將他的象徵符號置於**次要地位**，但**其他**20世紀晚期的漫畫家就沒那麼**害羞**了。

史皮格曼在《**鼠族**》中改編他父親於**猶太人大屠殺**時的經歷、描繪父子倆**當前的關係**時，選擇用**老鼠**來象徵猶太人，而**貓**則代表德國人。

我們有些走了這條路，有些走了另一條路。

或許我們能在其中一座農場裡找到食物。

站住！

路上有另一支巡邏隊，他們也在追捕猶太人。

注意，雖然《鼠族》並非虛構的故事，但大體上還是以一種像說故事的敘事風格呈現。

© Art Spiegelman

不過，由於隨著書中情節**開展**，這些隱喻的**問題**也越來越多，因此史皮格曼便讓那些埋藏的**象徵**和**意義**赤裸裸地**暴露**在我們眼前。

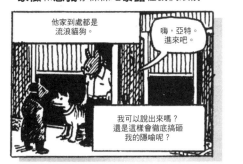

他家到處都是流浪貓狗。

嗨，亞特。進來吧。

我可以說出來嗎？還是這樣會徹底搞砸我的隱喻呢？

突然間，書中的老鼠主角變成帶著老鼠**面具**的**人類**，「**過去**」實際上逐步侵占了「**現在**」，而史皮格曼也呈現出各式各樣**自我指涉的扭曲**狀態。

很難想像**其他**媒介中會出現這種**正文**與**潛在意義**間的**視覺衝突**。

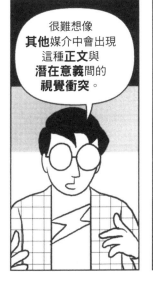

因此，一個較具**形式意識**、如飛蛾趨光般被漫畫**獨特屬性**所吸引的創作家世代，正開始**挪用**這種技巧。

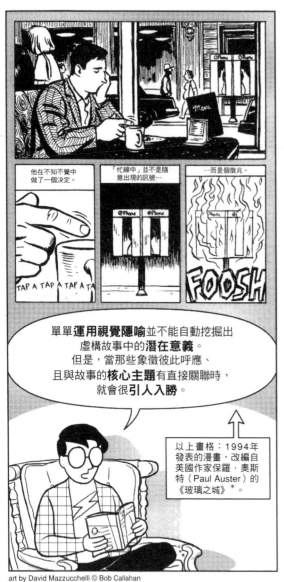

他在不知不覺中做了一個決定。

「忙線中」並不是隨意出現的訊號…

…而是個徵兆。

TAP A TAP A TAP A TA

FOOSH

單單**運用視覺隱喻**並不能自動挖掘出虛構故事中的**潛在意義**。但是，當那些象徵彼此呼應、且與故事的**核心主題**有直接關聯時，就會很**引人入勝**。

以上畫格：1994年發表的漫畫，改編自美國作家保羅·奧斯特（Paul Auster）的《玻璃之城》＊。

art by David Mazzucchelli © Bob Callahan

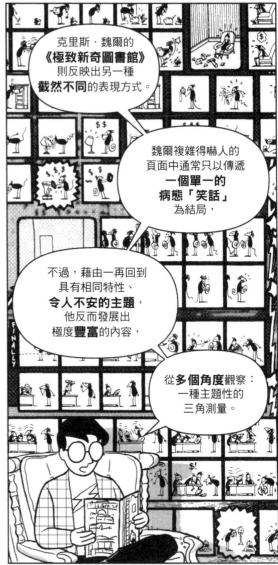

克里斯·魏爾的《極致新奇圖書館》則反映出另一種**截然不同**的表現方式。

魏爾複雜得嚇人的頁面中通常只以傳遞**一個單一的病態「笑話」**為結局，

不過，藉由一再回到具有相同特性、**令人不安的主題**，他反而發展出極度**豐富**的內容，

從**多個角度**觀察：一種主題性的三角測量。

© Chris Ware, face © Jason Lutes

當你在考慮漫畫以敘事手法來處理**深度**的能力時，可能會想說**篇幅長度**是個重要的因素，而它**的確是**——

BIG IDEAS
B. Guy Diaz

Guys in Tights

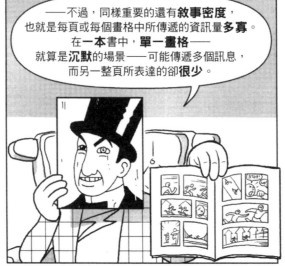

——不過，同樣重要的還有**敘事密度**，也就是每頁或每個畫格中所傳遞的資訊量**多寡**。在**一本書**中，**單一畫格**——就算是**沉默**的場景——可能傳遞多個訊息，而另一整頁所表達的卻很**少**。

密度也提出了一個令人不太舒服的問題：每頁算下來，**讀者花的錢到底值不值得？**在其他章節會討論這點。

＊繪圖：大衛·馬祖凱利／共同編著：保羅·卡拉西克

34

深度必然伴隨著**廣度**，這也是成熟虛構小說的另一項優點。漫畫亟需改善它處理**各種主題**與**觀點**的**排列組合**的能力。

所以我後面會花一整個**章節**來討論它。

永垂不朽的散文還具備另一項特質，亦即透過**觀察**所呈現出來的**現實主義**，一條通往**日常生活**細節與質感的途徑。

art by Frank Stack © Joyce Brabner and Harvey Pekar

在與**逃避主義**相關的媒介中，任何屈服於**真實世界**的行為都異常**醒目**。

我們一定要找到能量靈球！要不然全人類都完蛋了！

那當然！不過——先上個廁所！

漫畫作家在描繪**日常事件**時所面臨的挑戰很多都跟**散文**作家一樣，如捕捉**人類活動**的**細節**與**微妙之處**，以及無論結果有多**令人不安**、仍**勇於**將**全貌**展現在讀者眼前。

你一定經歷不少。我想我給哈維的藥劑量是不是太大，所以他體重才會驟降。

我讀過有關他這種化療的資料都說，情緒轉變是很常見的現象。

《我們罹癌那一年》哈維．皮卡、喬伊絲．巴布納與法蘭克．史塔克合著

在**嘗試過許多**不同的處理方式後，這條通往現實主義的**視覺道路**再次帶來漫畫**獨有**的挑戰。

就**直接方法**來看，漫畫藝術家可能會選擇運用**傳統媒體**、**電腦繪圖**或**真實照片**，以近乎**攝影**等級的細節來描繪他們的世界。

不過，當然啦，一部**偉大小說**或**短篇故事**的現實主義不僅僅是**表面細節**的描述而已。

此外，那些在**散文**中細心描繪的**細節**往往是**人類社會**、而非**物質環境**的細節。

摘自加拿大漫畫家賽斯的圖像小說《如果你夠堅強，人生一切美好》。

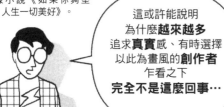

© Seth

就算只有**簡單幾條線**，只要**依序**排列，就能捕捉到每天偶然出現在我們眼前的**自發性圖像節奏**。

這種節奏並不屬於**敘事、故事**或為了人們而演的**戲劇**，而是屬於**活在這個世界上**的**純粹經驗**。

這或許能說明為什麼**越來越多**追求**真實感**、有時選擇以此為畫風的**創作者**乍看之下**完全不是這麼回事**…

意義**可有可無。**

北美地區的漫畫長久以來都受限於「**短期連載**」的框架，盡責地採用一種「**夫人，我只是實話實說**」的高效率手法來說故事。

那我們一定要趕到柏林——而且要快！

什麼!!

柏林到了——

準備**跳機**!!

從一個畫格到另一個畫格之間的**轉換**主要存在於**分離的動作**形式裡。

WHAM!

BURP!

動作的**選擇**通常是以「**讓情節持續發展**」為基礎。

卡爾，答應我，不可以酒駕喔。

我答應妳。

CRASH!

R.I.P. CARL
END

這些範例出自《漫畫原來要這樣看》，不是真的作品啦！

雖然長篇版式的數量暴增，但北美地區的敘事手法仍處於剛從**雜誌期刊**破繭而出的狀態——

即將展翅高飛，以求達到和其他媒介一樣的高度。

先生，請問需要什麼幫忙？

從各方面來看，所謂的「**成熟漫畫**」目前才**剛起步**，而「**在片刻中尋找片刻**」或許就是這場革命的**核心主題**之一。

© Seth

現實主義與**誇張滑稽的諷刺藝術**（caricature）看起來或許**格格不入**，但那些利用**誇飾**藝術的漫畫作家——

——往往能在某種程度上成功捕捉到真實世界中**各式各樣的人們的面貌**，而其他較為「**嚴肅**」拘謹的創作者卻**不然**。

© Will Eisner

以上有幾張臉孔肖像出自於在漫畫界中仍相當活躍的威爾・艾斯納之手。

由於**虛構**或**非虛構**故事中**真實**確切的**日常生活**描述與**大眾媒體**不斷餵養給我們的**扭曲**社會圖像相抵，因此就某些方面來說，它可以滿足某種**社會**或**政治**需求——

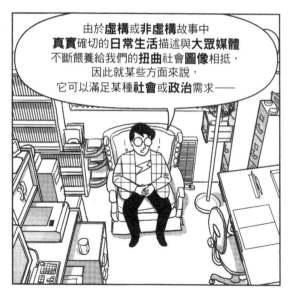

——尤其是非社會**現狀**中既得利益者的生活描繪。

嘿，那件夾克讚喔！

HA! HA! HA!!

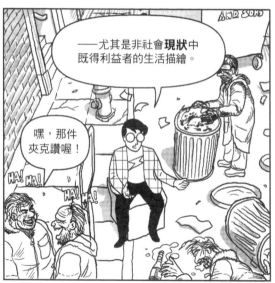

社會與政治影響本身就是「**嚴肅**」文學的另一項特徵，而北美地區的漫畫則週期性地在這個方向上擺盪。

摘自艾瑞克·德魯克的〈家〉，收錄在無聲木刻版漫畫《大洪水》系列中

© Eric Drooker

有時漫畫似乎很有**形塑**政治觀點的潛力。

總統先生？抱歉打擾您了，長官…

《杜恩斯伯里》
G.B. 楚鐸著

art by G.B. Trudeau © 1999 The Doonesbury Company

每當**反傳統派**占上風時，他們的作品中一定至少會有一個**潛在**卻又**活躍**的政治尺度。

圖像出處為羅伯·克朗布漫畫集

© R. Crumb

當我在寫這本書時，**當前的漫畫革新派**仍保有自己的**政治觀點**，但大體上已經稍微偏向冷靜的**形式主義**這端了*。

這種現象幾乎一定會**改變**。一個更有**政治味**的漫畫家**世代**或許已經出現了。雖然**當今**世代所發展出來的**敘事工具**對新世代來說有不同的用途，但其偉大的價值仍會不斷傳承下去——

——繼續為**下一代**使用者和**新目的**服務。

*我就是其中之一，所以這部分沒什麼好說的。

情緒共鳴，是**創作者**與**讀者**之間、以低劣**操縱手法**鍛鍊出來的情感**連結**，也是時下探索的另一個新領域。

有些人像是**切斯特．布朗**和**吉爾伯特．赫南德茲**，利用長篇形式的小說作品所累積下來的效果，和讀者建立連結關係；有些如**卡蘿．泰勒**與**約翰．波切利諾**則在短短幾頁中就達到了這個目的。

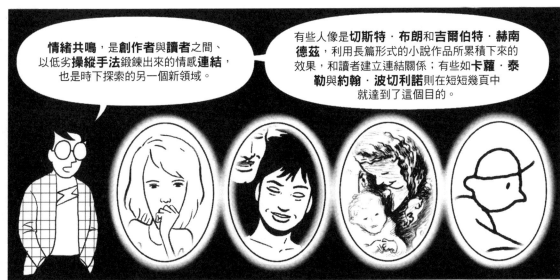

© Chester Brown, © Gilbert Hernandez, © Carol Lay

一部作品所帶來的情緒**影響和衝擊**就跟我們討論的其他東西一樣，都是**主觀臆測**，因此關於它的運作方式，我無法著墨太多。

然而值得注意的是，漫畫創作者與讀者之間的**關係**，跟**電影、散文**及其觀者之間的連結**截然不同**。

創作者和**讀者**在漫畫中的**夥伴關係**遠比**電影**還要**親密、活躍**，同時漫畫的**靜態象徵圖像**能**直搗核心**，不用像散文一樣需要持續想像**作者的聲音**。

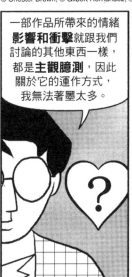

gray image © Seth

在漫畫涉足文學的**尖端發展**中出現了**漫畫獨有、無法與其他形式相比**的效果。例如迪倫．霍洛克斯在圖像小說《希克斯維爾》*中，以漫畫家旁白的角色來呈現出不同的世界觀；

或是理查．麥奎爾以時間跳躍為架構的短篇作品《這兒》中的**敘事拼接**手法。

© John Porcellion, © Dylan Horrocks

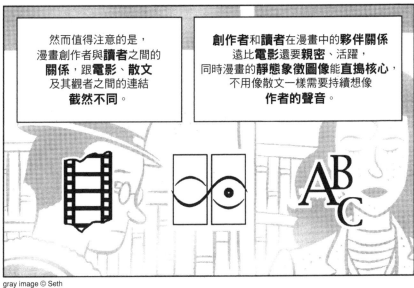

1975　親愛的比利，生日快樂
1920
1959
1999

© Richard Macguire

*雖然我們在討論英文漫畫時大多都會想到北美和英格蘭地區的作品，但還是有例外，像迪倫．霍洛克斯就是紐西蘭人。

許多當代比較嚴肅的**虛構**漫畫都源自於早期涉足**非虛構**作品的經驗，特別是**自傳**。

漫畫中的**虛構**與**非虛構**部分很容易互相滲透。《鼠族》首次登上**紐約時報暢銷排行榜**時，就被誤列為「**虛構**」類——只要看一眼書中主角，就知道**為什麼**會這樣了。

© Art Spiegelman

儘管史皮格曼的故事根基於縝密的**研究調查和收集**，但它仍是個完全用**線條**構成的世界。

那些線條傳達出**藝術家**的**獨特風格**，任何**相機**或**新聞報導**都無法達到這樣的層次。

© Art Spiegelman

1980年代晚期與**1990年代早期**，漫畫家紛紛採用一種非常沉悶、毫無浪漫可言的**告解式自傳體**，彷彿在各方面都有意識地**反駁**主流中流行的**神力奇幻**色彩。

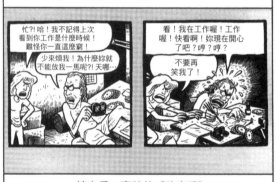

忙?!哈！我不記得上次看到你工作是什麼時候！難怪你一直這麼窮！

少來煩我！為什麼妳就不能放我一馬呢?! 天哪！

看！我在工作喔！工作喔！快看啊！妳現在開心了吧？哼？哼？

不要再笑我了！

摘自喬·麥特的《偷窺秀》

© Joe Matt

哈維·皮卡的《小人物狂想曲》多年來一直都是孤單的自傳式漫畫**代表***；突然間，「另類」書架上**擠滿**了各式各樣的作品，幾乎要能自成一個完整的**類型**了。

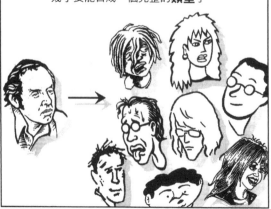

face © Harvey Pekar, © Peter Kuper, © Julie Doucet, © Joe Matt, © Scott Russo,
© Chester Brown, © Mary Fleener, © Seth, © Dori Seda

雖然這個階段被某些人視為「**創意的盡頭**」，但它最終仍造就出**一些技巧純熟、令人難忘**的作品。

有一天當我們在奶奶家度假時，爸爸對我跟我高登說，媽媽已經死了。

摘自切斯特·布朗的《我從來沒喜歡過你》

© Chester Brown

那些作品預示著**自然主義虛構故事**即將登場。

看一下地圖好了…過了麥凱拉路，沿著波恩路直走，就會到米爾納。

大多數人都認為賽斯的《如果你夠堅強，人生一切美好》是部自傳作品，但它其實是個虛構的故事。

© Seth

＊當時還是有其他作品，只是大多都零星發表，並與逐漸式微的原地下漫畫圈有關。

虛構故事作家所發展出來的**敘事工具**同樣也能用來描述**非虛構故事**。德州地下漫畫圈的資深老手**傑克·強森**所創作出來的歷史漫畫即為一例——

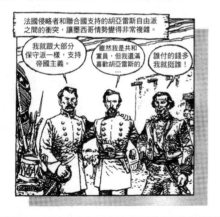

法國侵略者和聯合國支持的胡亞雷斯自由派之間的衝突，讓墨西哥情勢變得非常複雜。

我就跟大部分保守派一樣，支持帝國主義。

雖然我是共和黨員，但我還滿喜歡胡亞雷斯的…

誰付的錢多我就挺誰！

© Jack Jackson

——其他像是漫畫家記者**喬·薩克**等則嘗試**嶄新的敘事技巧**，以求能更適用於那些**取自真實生活的素材**。

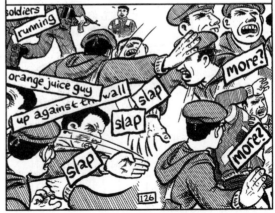

© Joe Sacco, © Jason Lutes, © Linda Medley, © Dave Lapham

純粹的**非虛構**漫畫，也就是那些拋開故事偽裝、**直接**檢視題材的作品，還是很**少**。

賴瑞·高尼克的**《卡通宇宙史》**系列為**現代非虛構漫畫定下基調**，不過只有少數人跟隨他的腳步*。

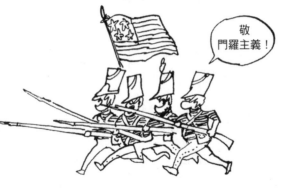

敬門羅主義！

雖然威爾·艾斯納很早就**主張非虛構漫畫**的潛力，但這場革命才剛揭開序幕。

真實生活情感依然是漫畫文學**前線**上一個至關重要的元素——

——而這項變革看起來確實**充滿希望**。

那些更有**挑戰性**與成就感、為**各年齡層**所打造出來的作品**類型**，永遠都會是**真正成人漫畫****的根基，而一場與之相關的革命也正要**開始**…

…我們將會在其他**章節**中討論這項**變革**。

這是**新讀者**的來源，少了它，**成人漫畫革命**終將化為烏有。

*《摯愛》即為其一。你現在在看的這種漫畫類型，便是受到史皮格曼的散文漫畫《笑話集》與高尼克作品的啟發。

**漫畫界正努力試著把這個常被用來指稱暴力和（或）拙劣色情作品的詞奪回來。

「漫畫即**文學**」與「漫畫即『高級』**藝術**」之間的分歧，似乎反映出漫畫本身在**文字**和**圖像**上的分裂⋯

（尤其是在你過度解讀我所選用的**象徵符號**時！）

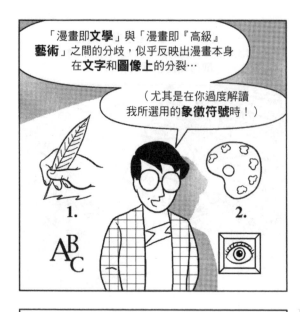

1.

A B C

2.

但事實上，漫畫文學包含在**較大**的漫畫與**藝術**相關議題裡。

2

這兩個目標之間的分歧跟**文字**和圖像沒什麼關係——

——跟**內容**和**形式**比較有關。

?

現在，一如往常，重要的是要注意內容和形式**之間**的界線非常**模糊**。

不過一般來說，即便**第一項**革命富含**形式上的創造力**，但其目標仍在於發展**故事**、**主題**及**作品構想**——

——而**第二項革命**中的「藝術漫畫」現象則是**連續性**藝術作為獨特**表現媒介**的新領域。

?

亞特·史皮格曼早期的開創性**作品**，及其於**1980年代**、**1990年代初**和**法蘭西絲·穆莉**（Françoise Mouly）共同編纂的前衛漫畫選集**《Raw》**，讓他在這場革命中顯得特別突出。

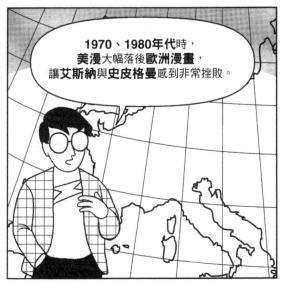

1970、1980年代時，
美漫大幅落後**歐洲漫畫**，
讓**艾斯納**與**史皮格曼**感到非常挫敗。

史皮格曼與法國出生的**法蘭西絲·穆莉**
在《**Raw**》中展示出許多來自**歐美**及其他地方、
風格大膽的實驗性漫畫，**激勵**了當時的
美漫藝術家世代。

art © Joost Swarte, © Jacques Tardi, © Meulen & Flippo, © Munoz & Sampayo,
Charles Burns, © Gary Panter

呃…至少
激勵了
一部分啦。

雖然魯布·戈德堡的**歌舞雜耍世代**
已經是**很久以前**的事了，
但有些藝術家還是很**擔心**這個
「將漫畫視為『**藝術**』」的想法。

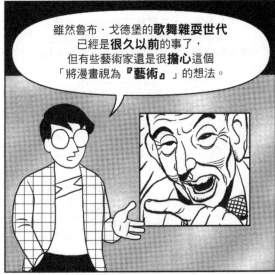

這不只是某種習慣性
的**自我厭惡**形式
所造成的影響*，
其實這些藝術家通常
很**愛**這種狀態。

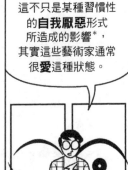

對某些人來說，正**因為**這種「法外地位」，
才能讓漫畫成為**活潑刺激**的藝術形式；
而藝術機構與當權派不但**幫不上忙**──

──反而還會
扼殺、毀掉
漫畫。

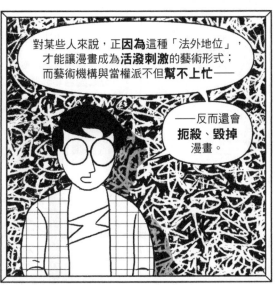

事實上可能
真的是如此。
制度性認可的
影響及隨之而來的
金錢利益顯然是個
純藝術家的**大染缸**。

不過，再次重申，
藝術和藝術界的
當權派往往是
兩回事。

*不過我偶爾也看過有人付諸行動。

在**藝術**與**漫畫相親相愛**的領域中有很多**障眼法**。

有些人只因為**外觀**，就將**用顏料畫在畫布**上、然後又拿去**裱框**的漫畫視為**藝術**。

有些人只因為情境，就將放在**藝廊展示台**、用**玻璃罩**罩起來的漫畫視為**藝術**。

有些人只因為**作者**，就將**封面**印有**知名藝術家名字**的漫畫書視為**藝術**。

甚至有些人可能只因為**價錢**，就把**拍賣會**上以**一萬美元**得標的單頁原版漫畫視為**藝術**。

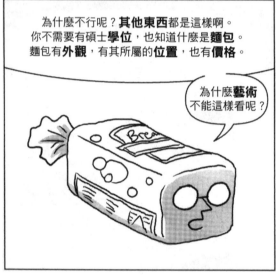

為什麼不行呢？**其他東西**都是這樣啊。你不需要有碩士**學位**，也知道什麼是**麵包**。麵包有**外觀**，有其所屬的**位置**，也有**價格**。

為什麼**藝術**不能這樣看呢？

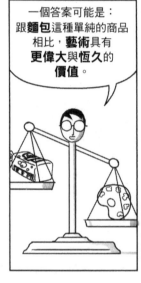

一個答案可能是：跟**麵包**這種單純的商品相比，**藝術**具有**更偉大**與**恆久**的**價值**。

（但對**快餓死**的人來說就不是這麼回事了）

或許另一個更具**說服力**的論點是：**藝術**是種**無形的特質**，而非有形的**實物**。

藝術不是**肉眼可見**的東西。

那為什麼我們非得這麼嚴格地將世界**劃分**成「**藝術**」和「非藝術」，就像我們把東西分成**麵包**和**非麵包**一樣呢？

這種輪廓對如此**縹緲**的東西來說，不會太過**分明**嗎？

不過，這也不是**第一次**了。我們的確很喜歡**二元對立：東方**與**西方**，**善良**與**邪惡**，**藝術**與**商業**…

或許我們**天生**就想看一切成雙成對。

我想你一定猜得到，藝術對我來說並不是**二選一**的命題。

特別是──如果你有看我上一本書的話。

要說《**漫畫原來要這樣看**》有什麼「最好還是不要看」的部分，大概就是我對**藝術的定義**了。

但在進一步探討前，我們必須先暫時**重返地雷區**。

首先，我認為我們應該把焦點從藝術**作品**或**產品**上移開──

轉而注意**過程**，將藝術當作人類**行為**的分支。

因此，為了釐清我們口中的「**藝術**」到底是什麼意思，我們應該開始整理的不是**實物**──

──而是**行動**。

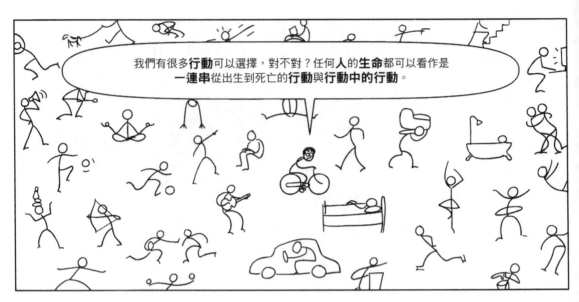

我們有很多**行動**可以選擇，對不對？任何**人**的**生命**都可以看作是**一連串**從出生到死亡的**行動**與**行動中的行動**。

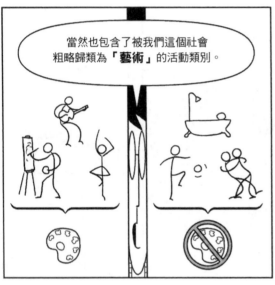

當然也包含了被我們這個社會粗略歸類為**「藝術」**的活動類別。

而這些類別到底有多**狹隘**——希望我已經說得夠清楚了。

我在《漫畫原來要這樣看》裡提出的並非這種**組件式分類**，而是每個行動本身可能都蘊藏著**多種動機**。

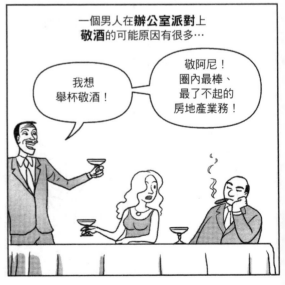

一個男人在**辦公室派對**上**敬酒**的可能原因有很多…

我想舉杯敬酒！

敬阿尼！圈內最棒、最了不起的房地產業務！

我現在馬上就能列出**12種可能的原因**。

也許阿尼是他的**老闆**，他想藉此**往上爬**。

也許他跟阿尼**處得不好**，可是他想**握手言和**。

也許他想讓坐在**旁邊的女人印象深刻**。

也許他在練習**公開演說的技巧**。

也許他是在同夥忙著**偷東西**時**轉移**大家的注意力。

也許他把同事當作**家人**看待。

也許他正準備**挖苦他的死對頭**。

也許他希望阿尼能分享一下他的**銷售祕訣**。

也許他想跟老**阿尼**來場火辣的性愛。

也許他只是想找**藉口多喝酒**。

也許他只是想**藉著模仿別人**來**融入**大家。

也許**厲害的房地產銷售術**對他來說**真的很重要**！

我敢說，只要你追溯這**12種**可能動機的根源，一定會發現它們之間有許多**共通點**。

經濟上的成功，包含透過公司升遷管道或其他**捷徑**。

渴望與他人**連結、建立**「**緊密關係**」，並滿足內心那個要我們「**跟著大家**」的本能。

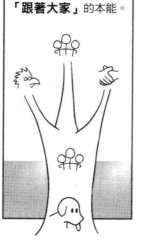

透過社會地位提升或**直接接觸**所獲得的**情感、親密感**。

滿足身體的需求，無論是**自然產生**、或**依賴化學物質**都是。

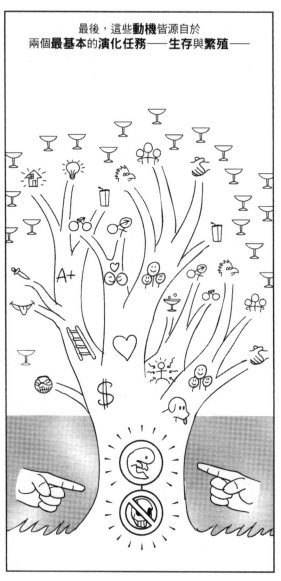

最後，這些**動機**皆源自於
兩個**最基本**的**演化任務**——**生存**與**繁殖**——

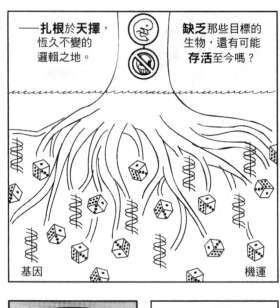

——**扎根**於**天擇**，
恆久不變的
邏輯之地。

缺乏那些目標的
生物，還有可能
存活至今嗎？

基因　　　　　　　　機運

這點無可爭議
（至少在**我們**學區
是這樣啦）。

不過，在《**漫畫原來
要這樣看**》中，
我認為非屬這棵**因果樹**
的行動整體來說，
或許能形成一個有用的
藝術定義。

EEK!

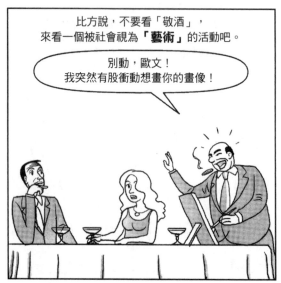

比方說，不要看「敬酒」，
來看一個被社會視為「**藝術**」的活動吧。

別動，歐文！
我突然有股衝動想畫你的畫像！

現在，
那些相同的動機**依然適用**。
阿尼可能在**拍上司馬屁**，
或是想讓**潛在伴侶留下深刻印象**、
努力成為大受歡迎的**風雲人物**、
準備發動**攻勢**、建立**友誼關係**、
對壓克力顏料的味道上癮…
都無所謂！

可是，
要是他的努力得不到
任何**利益**或**欣賞**呢？
要是他**知道**自己從**繪畫**中
得不到任何東西，
但還是義無反顧地繼續畫下去？
背後會有哪些可能的
動機？

假如唯一誠實的答案
是「**創作**」——

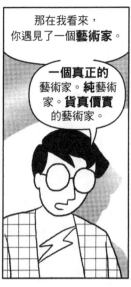

那在我看來，
你遇見了一個**藝術家**。

一個真正的
藝術家。**純藝術**
家。**貨真價實**
的藝術家。

然而事實的真相是，
除了偶爾出現的
幾個**瘋子**外——

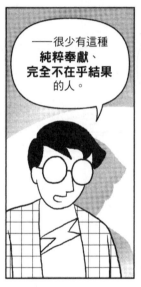

——很少有這種
純粹奉獻、
完全不在乎結果
的人。

反之，**現代**有關藝術操守的**觀念**
（我個人支持這項論點）是：
藝術家或許**期望**獲得成功，
但絕不會為了**達成**目的而改變自己的創作。

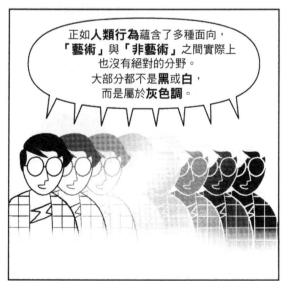

正如**人類行為**蘊含了多種面向，
「**藝術**」與「**非藝術**」之間實際上
也沒有絕對的分野。
大部分都不是**黑**或**白**，
而是屬於**灰色調**。

就算是最**崇高**的
娛樂愛好，
一定還是有些
自利的因素存在；

而就算是
最微不足道的動作，
也都帶有某種**藝術**成分…
從我們**簽名**的方式——

——到**獨特**的
舉杯風格。

演化設定了一條**狹隘的路**。

在我們**包羅萬象**的**行動**下隱藏了一個事實：幾乎每個行動都帶著我們往**相同的方向**走、執行**演化任務**，並受困在**百萬代**的**歷史行列**裡，

心想，我們**迷失**的情況遠比**現實**還要嚴重。

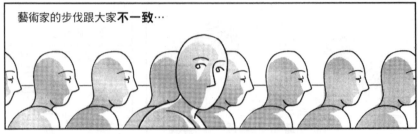
藝術家的步伐跟大家**不一致**…

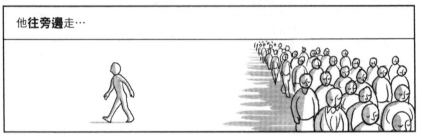
他**往旁邊**走…

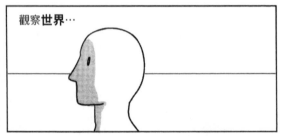
觀察**世界**…

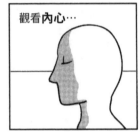
觀看**內心**…

關注人類的**行列**…

我們**全**都有這種**能力**，也都在生命中反覆**運用**、**鍛鍊**，達到**不同的層次**；

而社會稱某些人為「**藝術家**」、某些創作為「**藝術**」，是希望能**理解**這個**世界**。

雖然這種界限既**荒謬**又**武斷**——

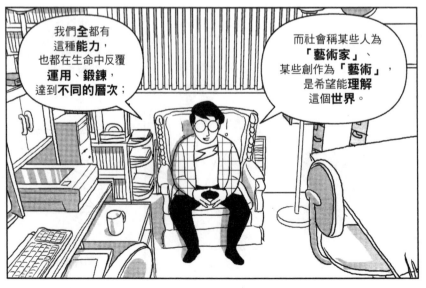

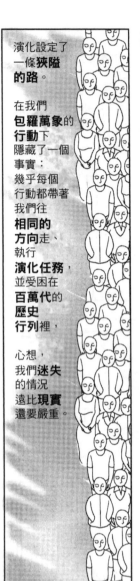

——但他們是**人**，雖然漫畫很少從這些差異中**獲益**，但創作者還是試著在**其間**揮灑創意——

——同時**努力克服**這些分野。

在像這樣擁有兩百萬件藏品的機構*裡，我們可以在不知道**其定義**的情境下盡情崇拜藝術思維，並將其**價值**視為一個社會的象徵。

我們也能**代表**漫畫發起同樣的**象徵之戰**——

——而頁面上的**奮鬥和掙扎**都是為了讓漫畫成為**值得**投入與熱愛的事物。

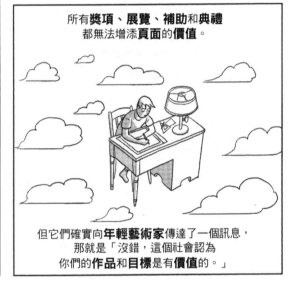

所有**獎項、展覽、補助和典禮**都無法增添**頁面**的價值。

但它們確實向**年輕藝術家**傳達了一個訊息，那就是「沒錯，這個社會認為你們的**作品**和**目標**是有**價值**的。」

有時作品能單純透過**有形的存在**傳達出它的藝術目的。《Raw》問世後的其中一項發展就是：有更多人察覺到「漫畫書**即藝術品**」的概念，願意嘗試不尋常的**形狀、尺寸**和**素材**。

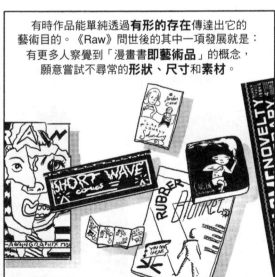

特別是，**大尺寸頁面**喚起了對**畫布**的印象，而某些新作也真的改變方向、更貼近**畫家傳統**。

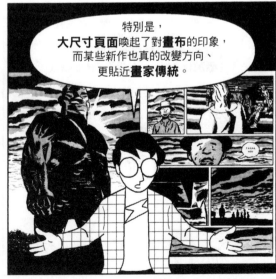

art by David Mazzucchelli

圖像出處：《巨人》大衛 馬祖切利著

51

當然，**相似於繪畫**或**版畫**其實就跟稍早討論的
「**藝術**」、「**非藝術**」等級一樣，
沒什麼意義——

——不過，一旦結合了對**畫面**潛在力量的欣賞，
再加上對現代**藝術史**的理解，
漫畫便能透過這樣的**聯繫**轉化為藝術形式——

art by © Gary Panter

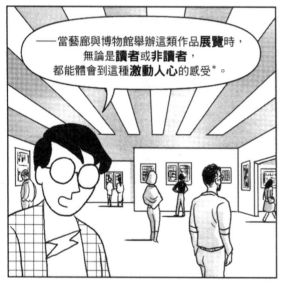

——當藝廊與博物館舉辦這類作品**展覽**時，
無論是**讀者**或**非讀者**，
都能體會到這種**激動人心**的感受*。

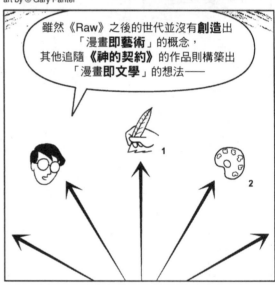

雖然《Raw》之後的世代並沒有**創造**出
「漫畫**即藝術**」的概念，
其他追隨《**神的契約**》的作品則構築出
「漫畫**即文學**」的想法——

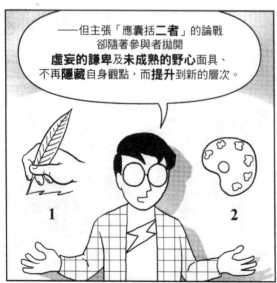

——但主張「**應囊括二者**」的論戰
卻隨著參與者拋開
虛妄的謙卑及**未成熟的野心**面具、
不再**隱藏**自身觀點，而**提升**到新的層次。

現在開**香檳**慶祝
還太早。
當代漫畫還有
很大的**成長**空間。

而要在「**成長**」與
「為**年輕讀者**保留
形式的傳統活力」
之間取得**平衡**，
很不容易。

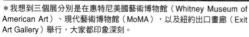

*我想到三個展分別是在惠特尼美國藝術博物館（Whitney Museum of
American Art）、現代藝術博物館（MoMA），以及紐約出口畫廊（Exit
Art Gallery）舉行，大家都印象深刻。

目前**漫畫文學**
展現出來的**潛力**
只是冰山**一角**。

漫畫處理
多層意義的能力
還是常被忽略，
任何的表達都是
重要事件。

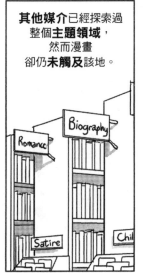

其他媒介已經探索過
整個**主題領域**，
然而漫畫
卻仍**未觸及**該地。

它才**剛踏**出
逃避現實的繭，
呼吸**日常生活**
所帶來的清新空氣。

art by © Jason Lutes

漫畫的**情緒**力量
依然深陷**囹圄**，
只有最**細膩微妙**的
技巧才能將之解放。

art by © Gilbert Hernandez

而用漫畫來
傳達想法的潛力——
或許也是它最美好的
前景——至今仍是
最高機密。

漫畫「**純藝術**」同樣
也是個**未經探索**、
充滿無限**可能**的
新大陸。

藝術家才剛**開始**思考
有關連續性藝術的
嶄新物理形式；

而人們通常還是把
漫畫降格到「**說故事**」
或「**擺在架上
吸引讀者**」的作品，
很少認為漫畫
設計和**構圖**本身有其
美學價值。

© Daniel Clowes
丹・克勞斯的作品

漫畫是否有**能力**
在這個世紀喚醒
接近藝術核心的
基礎形式問題，
仍有待**嚴格考驗**。

最後，我們並未全然
正視漫畫作品
在**構思**與**執行**面上
都**極度流暢**的特性——

——即便它們達到了
漫畫的**最高成就**，
卻還是無法歸類為
「**文學**」或「**藝術**」。

© Jim Woodring
吉姆・伍德林的作品

53

多年來，
大家都很容易**遺忘**
漫畫這兩條
「高級正道」——

——尤其是它們
跟這種聲名狼藉的
「低級藝術」
有牽扯的時候。

通常漫畫圈內**外**都認為
這些想法很**做作**、
或有**誤導**之嫌。
確實有**可能**——

——假如漫畫**本身**
將自己的未來限縮到
只剩下**過去**的**框框**。

不過，雖然這些門數年來只開了一條縫，
但**沒**什麼能**阻止**它們猛然**敞開**、迎接**任何**人類
所能想像出來的世界。

或許**純藝術**與**文學**的
陷阱和**標籤**都是謊言，
但在這兩個**理想**的
面具下，確實蘊藏了
真正的力量。

一個是我們理解
自我和世界
最大的希望——

另一個則是我們理解
自身**潛力**最大的希望。

在這個**亂七八糟**的世界裡，
那樣的**知識**或許就是我們抵抗淒涼**絕境**的最後一道防線。
只相信單一大眾形式及其由群體領導、以事實為導向的巨型**回饋迴圈**，
可能會釀成**大錯**。

54

漫畫界的唐吉軻德——**威爾·艾斯納**——多年來都必須在近乎**孤立**的狀態下努力抱著對漫畫的期望。

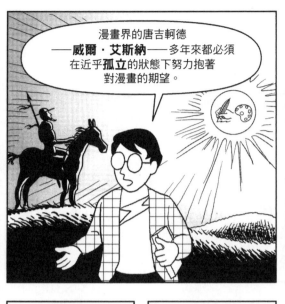

當市場**萎縮**，分配給**革新派作品**的部分也跟著萎縮——

——艾斯納的遠見看起來似乎又變回一個老頭的**妄想**。

有些人選擇**避開**主流市場，持續探索漫畫。對他們來說，漫畫比較像是**個人追尋**，而非**職業**。

面對**逐漸減少的報酬**，有些人決定**放棄**這條路。

喀噠

甚至有些人可能帶來了重要的**影響**，卻不**認為**漫畫是個**可行的職業**。

不過，有個看法正逐漸**茁壯**，那就是漫畫終於開始在**美學上大規模地團結在一起**——

——圈內有許多人下定決心，無論**漫畫產業**變得多**衰弱**，他們還是會**保持信念**——

——而其他人則努力地想**改造產業本身**。

殘 酷 的 現 實
漫 畫 產 業

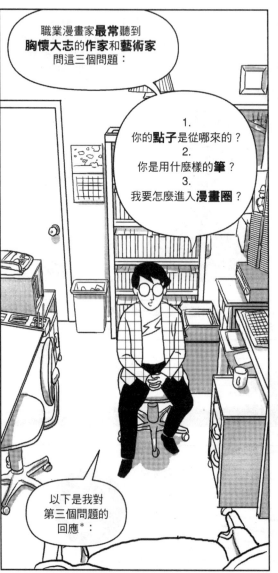

職業漫畫家**最常**聽到**胸懷大志**的**作家**和**藝術家**問這三個問題：

1.
你的**點子**是從哪來的？
2.
你是用什麼樣的**筆**？
3.
我要怎麼進入**漫畫圈**？

以下是我對第三個問題的回應＊：

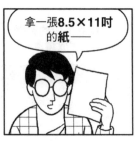

拿一張8.5×11吋的**紙**——

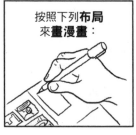

按照下列**布局**來**畫漫畫**：

第二面：

PAGE
6
PAGE
1
PAGE
5
PAGE
2

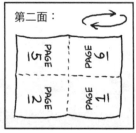

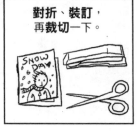

對折、裝訂，再**裁切**一下。

SNOW
DAY

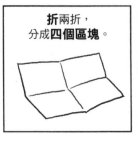

折兩折，分成**四個區塊**。

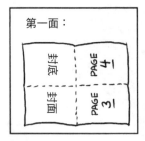

第一面：

封底
封面
PAGE
4
PAGE
3

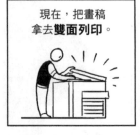

現在，把畫稿拿去**雙面列印**。

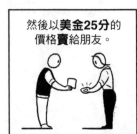

然後以**美金25分**的價格**賣**給朋友。

＊至於問題1和問題2：對我來說，任何地方都能發現好點子；另外，我是用 Wacom 的觸控筆和繪圖板，以數位的方式進行創作（已經有好久沒用真正的筆和墨水了）。

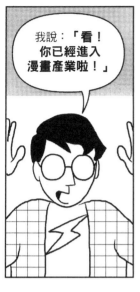

我說：「看！
你已經進入
漫畫產業啦！」

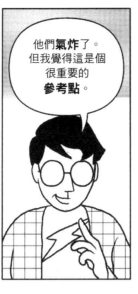

他們**氣炸**了。
但我覺得這是個
很重要的
參考點。

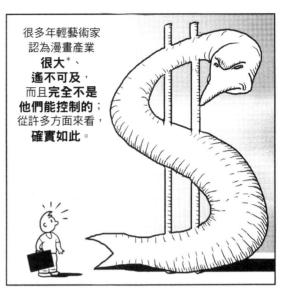

很多年輕藝術家
認為漫畫產業
很大＊、
遙不可及，
而且**完全不是**
他們能控制的；
從許多方面來看，
確實如此。

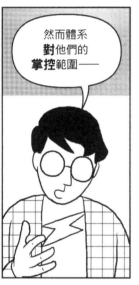

然而體系
對他們的
掌控範圍——

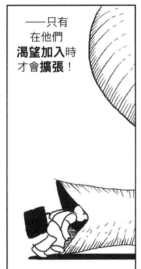

——只有
在他們
渴望加入時
才會**擴張**！

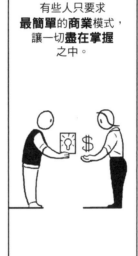

有些人只要求
最簡單的**商業**模式，
讓一切**盡在掌握**
之中。

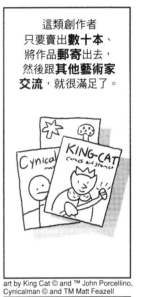

這類創作者
只要賣出**數十本**、
將作品**郵寄**出去，
然後跟**其他藝術家**
交流，就很滿足了。

art by King Cat © and ™ John Porcellino,
Cynicalman © and TM Matt Feazell

不過，**大部分**的人
都還是渴望能讓
更多讀者
看見自己的作品——

——並**付**錢買下
這些心血結晶，
好讓他們能**專職**創作。

不管怎樣，
他們為了達成**目標**
而**放棄**手中的
某些**主控權**。

若要說
「**創作者權利**」這塊
真有什麼變革，
其實都跟「**價錢**」
有關——
以前是，**現在**也是。

3

＊好啦，相對來說啦。

57

漫畫產業自**誕生**於**經濟大恐慌**時代起，就不是什麼「**創作自由**」的避風港。

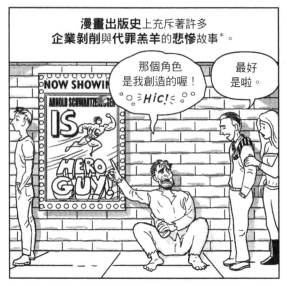

漫畫出版**史**上充斥著許多**企業剝削**與**代罪羔羊**的**悲慘**故事＊。

那個角色是我創造的喔！

Hic!

最好是啦。

NOW SHOWING

ARNOLD SCHWARTZE...

IS

HERO GUY!

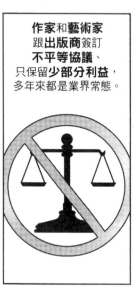

作家和**藝術家**跟**出版商**簽訂**不平等協議**、只保留**少部分利益**，多年來都是業界常態。

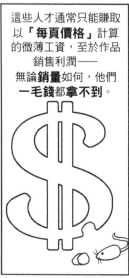

這些人才通常只能賺取以「**每頁價格**」計算的微薄工資，至於作品銷售利潤——無論**銷量**如何，他們**一毛錢**都**拿不到**。

as

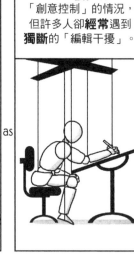

雖然**很少**有「創意控制」的情況，但許多人卻**經常**遇到**獨斷**的「**編輯干擾**」。

大部分創作者在**授權**時沒有發言權，也無法分享授權**產生**的任何**利潤**。

HG1

½ off

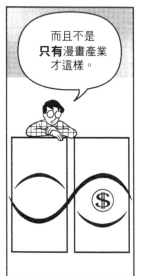

而且不是**只有漫畫產業**才這樣。

$

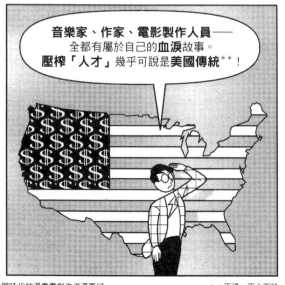

音樂家、作家、電影製作人員——全都有屬於自己的**血淚**故事。壓榨「**人才**」幾乎可說是**美國傳統**＊＊！

$$$$
$$$$

不過，就跟**任何**產業一樣，有些人試圖想從**內部改變**這個體系。

＊連環漫畫家的發展情況這些年來都比同時代的漫畫書創作者還要好一點點，不過連環漫畫界也不是什麼天堂就是了。

＊＊不過，平心而論，我相信這種情況在其他地方也很常見。

58

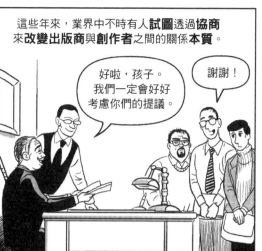

這些年來，業界中不時有人**試圖**透過**協商**來**改變**出版商與**創作者**之間的關係**本質**。

好啦，孩子。我們一定會好好考慮你們的提議。

謝謝！

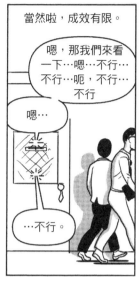

當然啦，成效有限。

嗯，那我們來看一下…嗯…不行…不行…呃，不行…不行

嗯…

…不行。

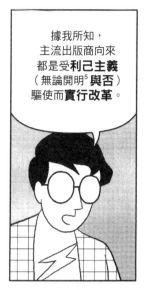

據我所知，主流出版商向來都是受**利己主義**（無論開明[5]與否）驅使而**實行改革**。

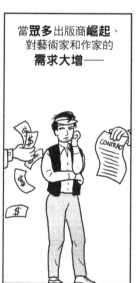

當**眾多**出版商**崛起**、對藝術家和作家的**需求大增**——

——或是**獨立**創作者擁有足夠的**知名度**與**影響力**，就會有這種情況。

我在**1970年代中期**開始**看漫畫**，當時大型出版商似乎是**年輕藝術家唯一選擇**。

1960年代爆炸性成長的**地下漫畫市場**在**官方反對**的壓力下開始式微*——

——留下一個由**兩大巨頭**主導、將超級英雄漫畫賣給**藥局和書報攤**的市場。

HEY, KIDS COMICS

這段期間，有些人如藝術家**尼爾・亞當斯**試著**組織自由工作者**，雖然沒有成功，但還是取得了**些微進展****。

我是個麻煩人物！

而**更年輕的藝術家**也被灌輸了這種**想法**！

art © R. Crumb　羅伯・克朗布的素描

＊主因在於許多販售地下漫畫與藥物及相關吸食器的「迷幻商店」都被勒令歇業。

＊＊特別是《超人》創作者傑瑞・西格爾與喬・舒斯特的案例。

5 譯注：開明利己（enlightened self-insterest），指行為者會著眼於長期利益，犧牲小利而獲取大利。

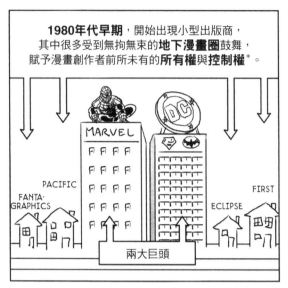

1980年代早期，開始出現小型出版商，其中很多受到無拘無束的**地下漫畫圈**鼓舞，賦予漫畫創作者前所未有的**所有權與控制權***。

MARVEL

DC

PACIFIC

FANTA-GRAPHICS

FIRST

ECLIPSE

兩大巨頭

1982年，剛從大學畢業的我進入DC漫畫製作部擔任**拼貼師**。

Graphic W

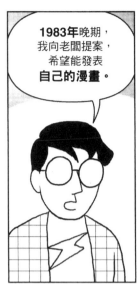

1983年晚期，我向老闆提案，希望能發表**自己的漫畫**。

只要能達成目標，我願意**上刀山、下油鍋**，就算要**出賣靈魂**也在所不惜。

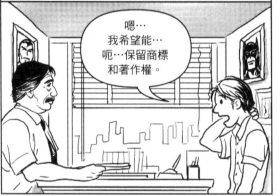

然而**1983年**時，「有**兩樣東西**你**永遠**不該放棄」的觀念正逐漸茁壯——就算在**年輕人**之間也一樣。因此，當DC表現出些微興趣、問**我**希望得到什麼**回報**時，我**說出**我的想法。

嗯⋯我希望能⋯呃⋯保留商標和著作權。

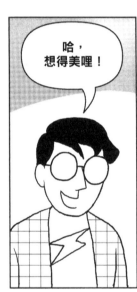

哈，想得美哩！

當然，我早就知道**答案**了。我只是想**忠於**自我，**先**試探他們一下。

從在主流**中奮鬥**、力求改善條件（像亞當斯），到選擇**獨立出版商**之間，發生了一場**世代轉移****。即便如此，我知道，我註定屬於**後者**。

但對某些人——如特立獨行的個人出版商**戴夫・席姆**——來說，只有「**自己來**」才能確保**真正**的創作自由。

*雖然整體上屬於革新派，但根據許多藝術家後來的經驗，並非所有「獨立企業」都對創作者這麼友善。

**有些人則同時在這兩個舞台上努力，如法蘭克・米勒。

雖然席姆的辦法*
風險很大,
但**1980年代**早期與
1990年代晚期還是有
不少人仿效他的**模式**。

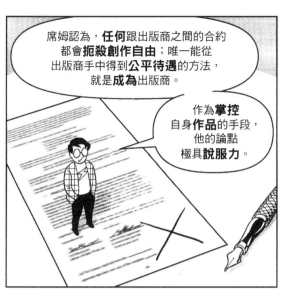

席姆認為,**任何**跟出版商之間的合約
都會**扼殺創作自由**;唯一能從
出版商手中得到**公平待遇**的方法,
就是**成為**出版商。

作為**掌控**
自身**作品**的手段,
他的論點
極具**說服力**。

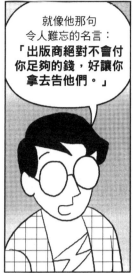

就像他那句
令人難忘的名言:
「**出版商絕對不會付
你足夠的錢,好讓你
拿去告他們。**」

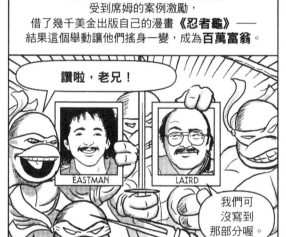

凱文・伊士曼和彼得・萊爾德
受到席姆的案例激勵,
借了幾千美金出版自己的漫畫**《忍者龜》**——
結果這個舉動讓他們搖身一變,成為**百萬富翁**。

讚啦,老兄!

EASTMAN

LAIRD

我們可
沒寫到
那部分喔。

Teenage Mutant Ninja Turtles © and ™ Eastman and Laird

雖然這種**轉變**
並非席姆
所想像的**革命**,
但仍非常**驚人**。

從許多層面來看,
個人出版
很有**吸引力**,
卻也**危機四伏**。

很多像我一樣的人只想**不受打擾**、
好好**畫畫**而已。
一想到要耗費精力**包裝**和**開發票**
就**提不起勁**。

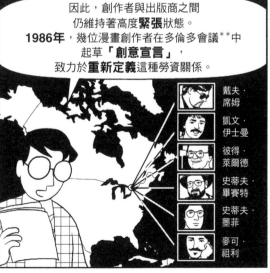

因此,創作者與出版商之間
仍維持著高度**緊張**狀態。
1986年,幾位漫畫創作者在多倫多會議**中
起草「**創意宣言**」,
致力於**重新定義**這種勞資關係。

戴夫・
席姆

凱文・
伊士曼

彼得・
萊爾德

史蒂夫・
畢賽特

史蒂夫・
墨菲

麥可・
祖利

* 他自1977年起成功利用這個方法打出一片天,並
和溫蒂與理查・皮尼的奇幻漫畫系列《精靈征途》
(Elfquest)一樣,都是早期漫畫店中的主力商品。

** 這場會議起源於某些頗具爭議的經銷商分歧,並
由席姆(安大略人)主持。沒被畫上去的還有約翰・
托特班,因為我,呃…找不到他的照片。

為了**闡明**創作者關心的議題*，我在接下來於**麻州北安普敦**舉行、由伊斯特曼和萊爾德主持的會議中提出「**創作者權利法案**」的草案。很快就被大家**採納**了。

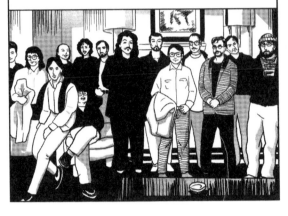

這部法案不僅列了**13項**我們認為創作者不該**簽字放棄**的權利，也反映出當時漫畫界**論戰**的概況**。

法案中部分條款：

1. 對自身**全創作**作品擁有**完全所有權**。

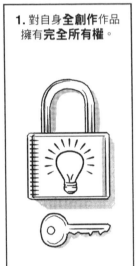

2. 對**創意**執行過程擁有**完全所有權**與**控制權**。

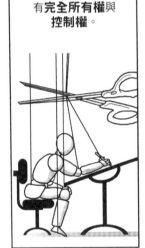

6. 有權在任何及所有**交易**中皆可**徵詢法律**諮詢和聘請律師。

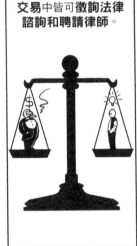

8. 有權要求**公平、公正分享**自身**所有**創意作品所產生的利潤與**即期**支付。

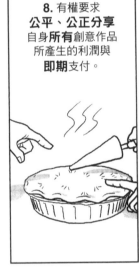

對我來說，這部法案並不是要求**出版商**改變他們的**行為**，

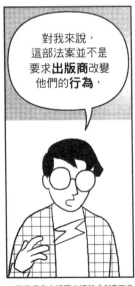

而是我的信念。**那時候是，現在也是。**創作者已經**有了掌握自身命運的力量**——

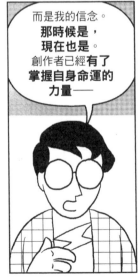

——**只要**我們不將那些力量**拱手讓人**——

於我而言，這部法案是我們決意**保有這些權利的單方宣言**。

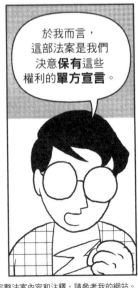

*其實很多人都不太清楚「創意宣言」的內容。圖由左至右：肯·米契朗尼、馬克·馬汀、麥可·唐尼、史蒂夫·拉維尼、彼得·萊爾德、凱文·伊士曼、萊恩·布朗、麥可·祖利、理查·皮尼、我、賴瑞·瑪德、戴夫·席姆、瑞克、維契和史蒂夫，畢賽特。沒畫出來的有：艾瑞克·塔伯與傑哈德。

**完整法案內容和注釋，請參考我的網站。

雖然法案**本身**當時並沒有引起太多**討論**＊，但「**創作者與生俱來的權利**」的概念正以一種**出乎意料**的方式開始**扎根**。

1992年初，大環境中瀰漫著一股貪婪的**投機**風，數位**暢銷創作者**便在這種氛圍下拋棄**主流出版商**，自創公司。

這間「**映像漫畫**」公司非常成功，令那些認為「創作者權利」與「**更崇高的抱負**」密不可分的**純粹主義者**大感意外。

大部分的映像漫畫創作者仍**持續**創造**主流風格**作品。

創作者權利成為一隻**強力**的**市場推手**，似乎讓它的**美學理想**（或勞資糾紛）地位**矮化**不少＊＊。

the Image "I" ™ Image Comics, Spawn © and ™ Todd MacFarlance, WildCATS © and ™ Jim Lee

1980年代早期，漫畫的**發展方向**似乎非常明確（至少**廣義**來說是這樣）。

然而到了**1990年代**初，美國與加拿大漫畫**產業**已成長到足以容納**兩個以上**的**流派**。

各個不同的領域開始有所「**進展**」，並朝著相異、甚至是**衝突**的**方向**前進。

而更加矛盾的「**進展**」定義也如雨後春筍般湧現。

＊…雖然在我寫完這本書時成為熱門的辯論話題。很奇怪吧。欲知詳情，請上我的網站。

＊＊並非所有映像漫畫的合作夥伴都對聘請的人才一視同仁。

1990年代初，「在主流中捍衛**創作者權利**」的**急迫性**趨於**緩解**；**另類出版商**的數量多到讓創作者不用再忍受**爛合約**＊。

我們**上一代**的藝術家**在**主流中為他們的權利而戰，

而我們這一代則運用「**另類**」出版商的**影響力**來爭取權益。

到了**1990年代**，許多年輕的革新派藝術家**超然**於此鬥爭。他們將創意產權視為**理所當然**，而且對「**受僱**」和「**連載漫畫**」興趣缺缺。

從**美學**上來看，這種發展非常**健康**，反映出一種更沉浸於漫畫的**藝術形式**潛力、而非各種**競爭流派**之目的世代特質；

然而就**長遠**來看，若時局**越發艱難**——

——另類出版通路不斷**消失**，成為**致命傷**。

漫畫產業的景況**日新月異**。漫畫創作者會選擇**適應**，是因為他們得一直堅持下去、「**留在場上**」；

但**創作者權利運動**的潛在**原則**長期扮演**重要**角色，

要是喪失了那些**奮鬥**的**記憶**，那**未來**的爭戰也可能就此消逝＊＊。

＊…相對來說啦！完美的出版商就跟完美的藝術家一樣難求。

＊＊想了解更多漫長又一團糟的漫畫界勞動行為史及近年來的最新發展，請上 scottmccloud.com。

64

為了保存**過去的成果**、力求**更多**收穫，
你可尋求**組織**協助，
或跟**其他人**建立**合作關係**——

——並和**所有漫畫領域**中的創作者
進行更多**交流**；但這樣的努力應該值得——

——因為奮鬥的**成果**
有助於決定
未來將會出現
創意革新的洪流——

——還是塞滿
無聊垃圾的
失落的十年。

這就帶我們來到
第四項革命，而且是
很血腥的革命！

4

改造漫畫產業

我並不認為美國像大家聲稱的是漫畫的**發源地**＊，
但它確實讓漫畫在**20世紀**時經歷了一場精采的
重生之旅。

儘管有些**高潮**，後來卻開始**走下坡**。
美國漫畫**產業**史可說是一條充斥著
難以根除的謬誤、浪費潛力的漫長軌跡。

美漫雖然以活力充沛的
姿態取得**領先**，
但在**人氣**和
文化接受度上
卻**大幅落後**
歐洲與**日本漫畫**。

（…品質也落後喔。）

（哎，別那麼
沒禮貌啦。）

在美國的藝術家
這些年來所做出的貢獻，
都讓我這個**美國人**
引以為傲——

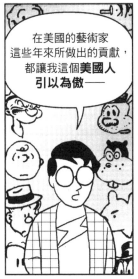

——但他們為了
達成那些目標
所展現出來的**無知**，
卻令人難堪。

美國市場的命運**種子**
或許就埋在
它的**根源**——
也就是「**便利性**與
20世紀報紙的**結合**」
之下＊＊。

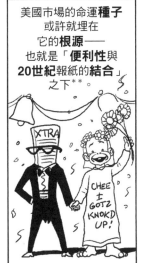

報紙漫畫
本身並不算產業，
而是**報紙**產業中的
技巧專業——
雖然**很受歡迎**，
但卻不太受**重視**。

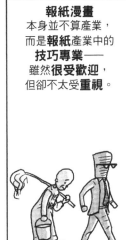

＊請參閱《漫畫原來要這樣看》第1章，裡面有我縱觀歷史、
顛覆傳統的漫畫調查概述。

＊＊20世紀之初，美國報紙上開始出現漫畫的蹤影。

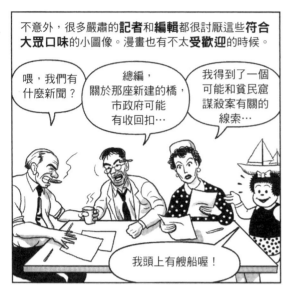

不意外，很多嚴肅的**記者**和**編輯**都很討厭這些符合**大眾口味**的小圖像。漫畫也有不太**受歡迎**的時候。

喂，我們有什麼新聞？

總編，關於那座新建的橋，市政府可能有收回扣…

我得到了一個可能和貧民窟謀殺案有關的線索…

我頭上有艘船喔！

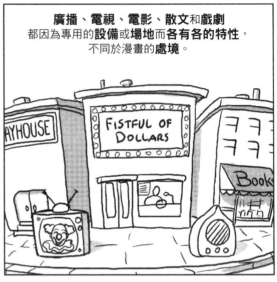

廣播、電視、電影、散文和戲劇
都因為專用的**設備**或**場地**而各有各的特性，
不同於漫畫的**處境**。

FISTFUL OF DOLLARS

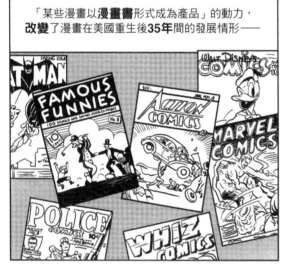

「某些漫畫以**漫畫書**形式成為產品」的動力，
改變了漫畫在美國重生後**35年**間的發展情形——

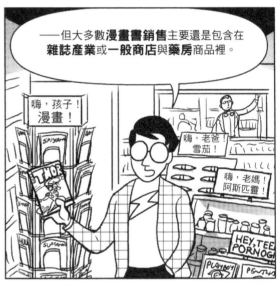

——但大多數**漫畫書**銷售主要還是包含在**雜誌產業**或**一般商店**與**藥房**商品裡。

嗨，孩子！漫畫！

嗨，老爸！雪茄！

嗨，老媽！阿斯匹靈！

又過了**40年**，漫畫專賣店才出現，
並將產業提升到**新的層次**。

雖然「**直銷市場**」*有助於
改造美國漫畫、讓它變得更好，但成效**不彰**；
於是許多**理論**因應而生，
想了解到底哪裡「**出了問題**」。

HEY, KIDS COMICS

首先，
我們來思考
規模和複雜性
會如何影響
這類市場——

——並緩慢**扼殺**
賦予**市場生命**
的力量吧。

＊「直銷」意指將不可退貨的漫畫書直接出售給漫畫專賣店。
知名漫畫展籌辦人菲爾‧蘇林便是該體系的早期支持者。

本章一開始，我描述了一個簡單的**商業形式**。現在我們來**更簡化**一點。

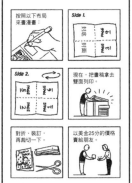

藝術家拿了張紙——

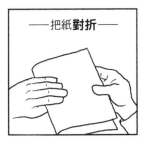

把紙**對折**——

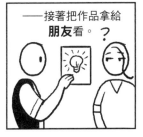

——然後拿起**筆**——

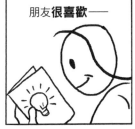

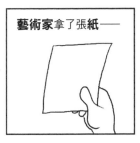

——畫漫畫——

——接著把作品拿給**朋友**看。

朋友**很喜歡**——

——所以就**買**下它了。

假如藝術家持續**生產**、讀者也持續**購買**的話，就會形成一個具有**永續性**、**效率**百分百的體系。

但**只有**在所有參與者都不想**擴張**的情況下才會有效率。

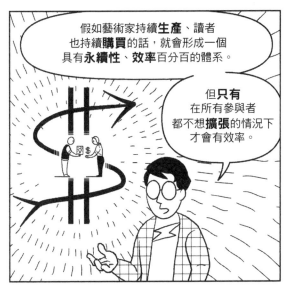

不然體系就得有所**改變**。

舉例來說，那個朋友（也就是**讀者**）把消息告訴**十個朋友**，而他們**全都**想買那位藝術家的作品。藝術家可能**不願意**親手畫十張一樣的漫畫，但他真的很希望能有**更多讀者**。

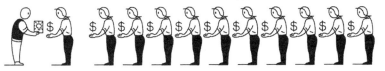

要**完成**這項任務，藝術家必須在兩方面做出**妥協**：

於是他飛快跑到**影印店**——

咿——喀！

——輕鬆**滿足**了**每個人的欲望**。

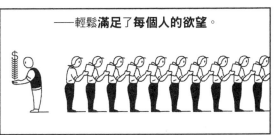

第一，**部分**所得必須用來支付**影印費**

 →

在這些玩家之間出現了一道**步驟**，
包含過程**複雜化**、**妥協**元素，
以及整體交易中的新**受益人**（也就是影印店）。

第二，副本在**外觀**和**品質**上可能會跟正本**有出入**
（例如從**雙色**變**單色**等）

若各個變項**程度**落在玩家**可接受**的範圍內，
那體系就會繼續**運轉**。

一段時間後，
藝術家可能會
調整作品，
以適用於**複製**技術。

因此，原本在
創作者要求下
所產生的**過程**
開始**改變**作品本身，
以求能適應這個過程。

隨著過程發展，這四個影響——
複雜性增加、**修改原稿**、**每單位利潤**減少，
以及因創作者對體系的**反應**
所產生的**改變**——也會有所**擴張**。

至此，我們幻想出來的藝術家發覺現在雖然有更多**錢**，
但**畫畫**的時間也**越來越少**，
而作品的**成長潛力**可能也超出他能**處理**的範圍了。

交給
出版商吧！

現在，藝術家可以回去好好**工作**，讓**其他人**負責**銷售**。
出版商運用**專業印刷機**（與印前作業廠）和簡單的配銷方法（如**郵件**等），
將產品**同時**送到**眾多讀者**手上。

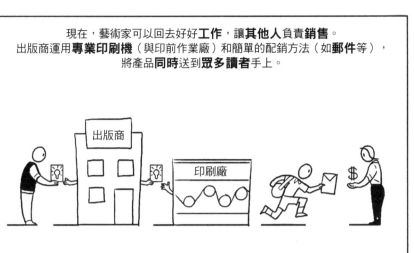

那**四個影響**
再度發揮作用了。

複雜性增加。

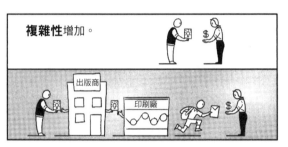

修改原稿。

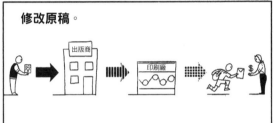

部分**所得**流失。

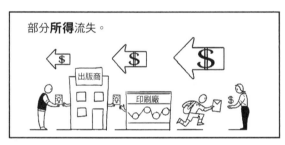

出版商期待或**要求**
創作者做出的
創意變更。

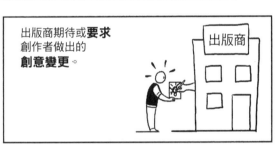

現在，
假如我們的藝術家
不想再更進一步
也**沒關係**，

已經**無法阻擋**
他重返那個
最純粹、最簡單的
商業形式。

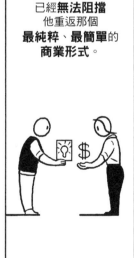

基於這些原因，他得**繼續走下去**。

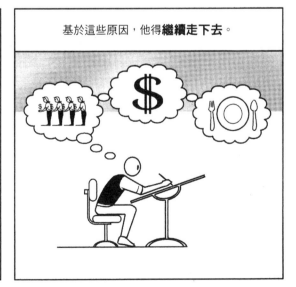

很快地，我們的**超小市場**不再那麼小了，
裡面有**很多藝術家**、**幾間出版商**和
一群人數不斷增加、滿懷渴望的**熱情讀者**。

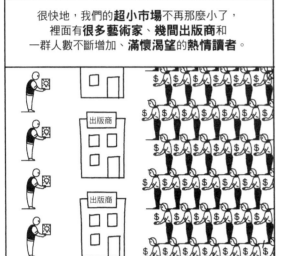

然而面對**龐大**的
讀者群，所有出版商
都不堪負荷；

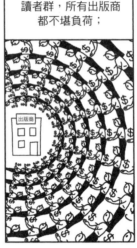

讀者除了
關注個別出版商的
動向外，
還有別的事好做。

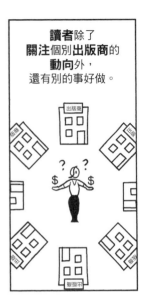

這時，**零售商**登場。
透過**連結**單一讀者與眾多
出版商、以及單一出版商
與眾多**讀者**，零售商解決了
上述**兩個**問題。

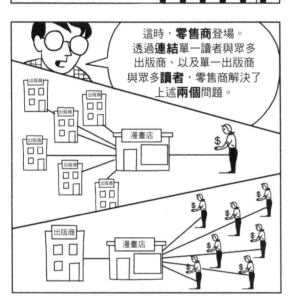

隨著**出版商**和**讀者**數量
持續增長、多到**難以控管**，
原本不起眼的「**產品運送**」也變得**越來越重要**。
經銷商開始發跡了。

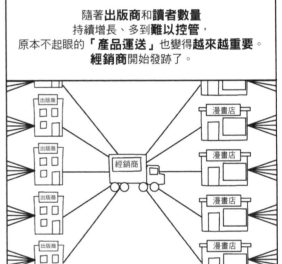

這個添加過程展現出一個**粗略**、類似於**1970**、**1980**年代逐步發展至今的
「**直銷**」市場的概念（儘管經歷了一連串截然**不同**的**步驟***）。

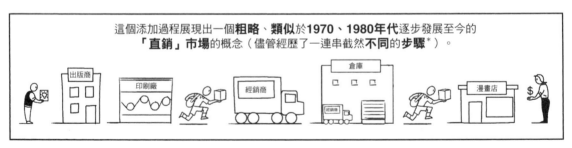

這個**複雜**的過程仍需透過藝術家之手，
將作品往**下游**送到**讀者**手中——

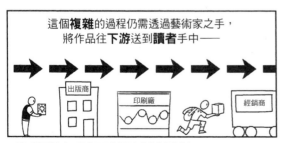

——而體系本身則**自行其道**，
讀者的**錢**成為由下往上支撐體系運作**存在的理由**。

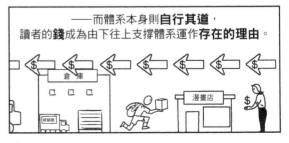

*例如整個世紀中，漫畫只要搭上既存的產業便車就好，
永遠不需要從零開始。

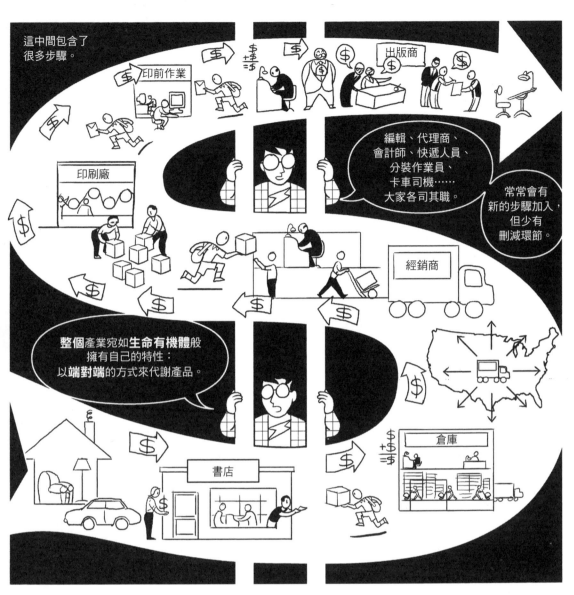

這中間包含了
很多步驟。

印前作業

出版商

印刷廠

編輯、代理商、
會計師、快遞人員、
分裝作業員、
卡車司機……
大家各司其職。

常常會有
新的步驟加入，
但少有
刪減環節。

經銷商

整個產業宛如**生命有機體**般
擁有自己的特性：
以**端對端**的方式來代謝產品。

倉庫

書店

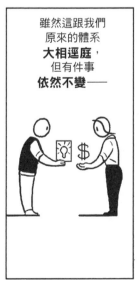

雖然這跟我們
原來的體系
大相逕庭，
但有件事
依然不變——

——因為在
讀者的錢踏上
漫長旅途、
穿越體系——

——以及漫畫
被裝進袋子裡、
帶回讀者**家**後——

——讀者遲早都會
把漫畫從袋子裡
拿出來、翻開書頁。

——打開…

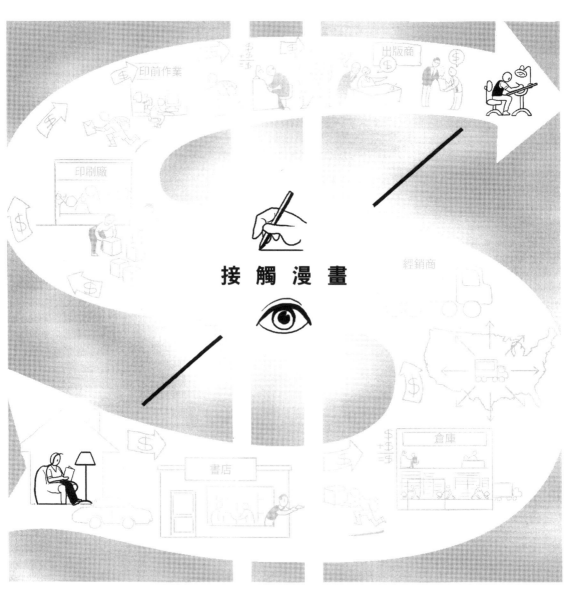

接 觸 漫 畫

這是讀者
花錢買「產品」的
送達歷程。

讀者和藝術家
跨越**時間**與**距離**
的鴻溝，
進行一場親密**對話**。

透過由紙墨構成、穿插
其間的**圖像**，以及**故事**
的靜默**呼喚**與**回應**——

嘿！

這漫畫
好爛喔！

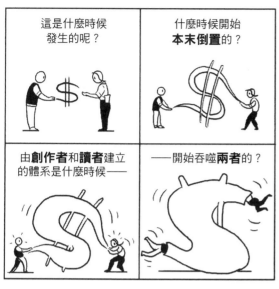

這是什麼時候發生的呢？

什麼時候開始**本末倒置**的？

由**創作者**和**讀者**建立的體系是什麼時候──

──開始吞噬**兩者**的？

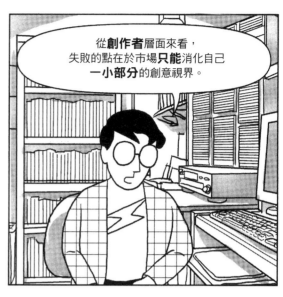

從**創作者**層面來看，失敗的點在於市場**只能**消化自己**一小部分**的創意視界。

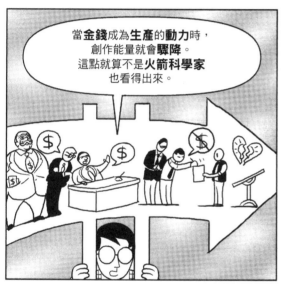

當**金錢**成為**生產**的**動力**時，創作能量就會**驟降**。這點就算不是**火箭科學家**也看得出來。

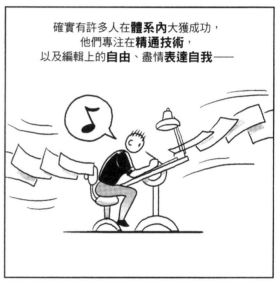

確實有許多人在**體系內**大獲成功，他們專注在**精通技術**，以及編輯上的**自由**、盡情**表達自我**──

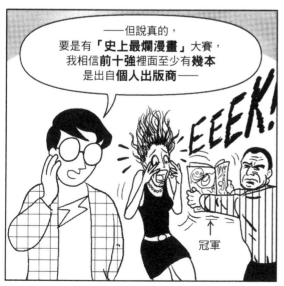

──但說真的，要是有「**史上最爛漫畫**」大賽，我相信**前十強**裡面至少有**幾本**是出自**個人出版商**──

EEEK!

冠軍

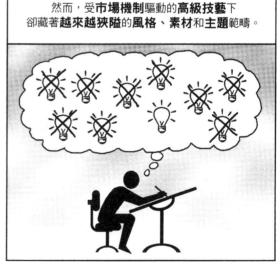

然而，受**市場機制**驅動的**高級技藝**下卻藏著**越來越狹隘**的**風格**、**素材**和**主題**範疇。

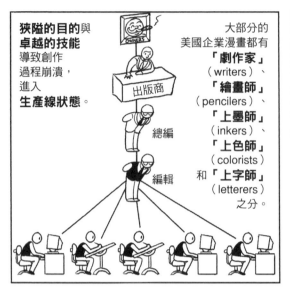

狹隘的目的與卓越的技能導致創作過程崩潰，進入生產線狀態。

出版商

總編

編輯

大部分的美國企業漫畫都有「劇作家」（writers）、「繪畫師」（pencilers）、「上墨師」（inkers）、「上色師」（colorists）和「上字師」（letterers）之分。

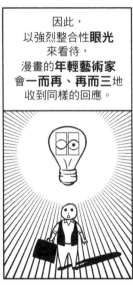

因此，以強烈整合性眼光來看待漫畫的年輕藝術家會一而再、再而三地收到同樣的回應。

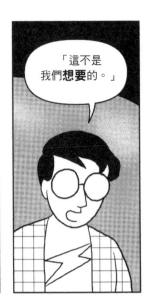

「這不是我們想要的。」

表面上，任何受淨收益驅動的出版商想要的是讓顧客滿意。

謝謝！

這是我們的榮幸。

但那些「顧客」並非讀者，而是零售商和經銷商；每個職員的首要任務在於取悅體系中的「下一環」，取悅讀者反而沒那麼重要。整個產業只剩猜測何種方式可用，卻沒有能力判斷什麼樣的情況下可行或不可行！

出版商

雖然讀者賺的辛苦錢非常重要，但他們實際上就跟創作者一樣，被整個體系拋棄。

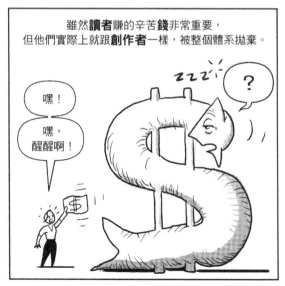

嘿！

嘿，醒醒啊！

ZZZ

？

一般漫畫店只能提供整個產業選擇中極小部分的作品，而產業選擇本身的範圍亦極度受限。

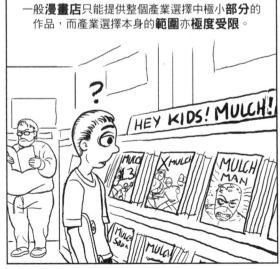

？

HEY KIDS! MULCH!

MULCH

X MULCH

MULCH MAN

MULCH

MULA!

就算讀者清楚知道
自己要什麼，
但**找**到最後也許只是
白費力氣、換來
一肚子火。

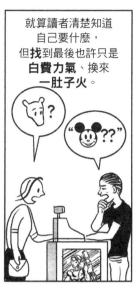

漫畫店、經銷商和出版商
不過是「**給顧客他們想要的**」——
這說法完全是無稽之談。

顧客根本**沒拿到**
他們**想要**的
東西——

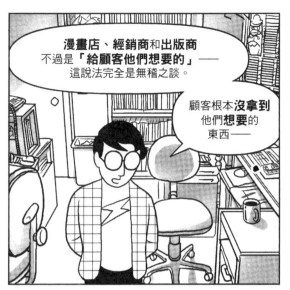

——只好
離開了。

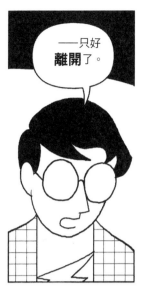

在我看來，主流漫畫現在只對**留下來**的少數
「**死忠派**」說話，並用一種怪異又含混不清、
只有他們懂的視覺**密語**[6]交談，
使得「**主流**」成為**空洞的笑話**——

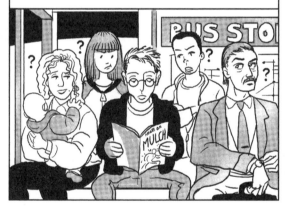

——而**真正**的主流，
是其他**99.9%**的民眾，
則在**其他地方**
找到不少樂趣。

這種情況導致某些人
認為「**直接銷售市場**」
宣告**失敗**。
但我**不同意**這種看法。

直銷市場**一度**
跟**所有**複雜的
封閉系統
一樣成功——

——直到**規模經濟**
開始支持
大鯨魚的利益——

——不再接受
小蝦米的**創新**。

無論這套體系
可否**搶救成功**、
還是該**廢除**，
取決於這種失衡狀態
能否得到**修正**。

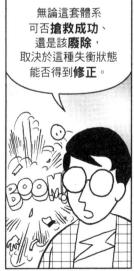

6 譯注：pig Latin，一種任意顛倒字母順序的英語語言遊戲，
常被兒童用來瞞著大人祕密溝通，因此又有「兒童密語」之
稱。此處用來比喻漫畫界的行話。

不管產品為何，所有產業都需要**嶄新、創新**的想法以維持**健康**。

新想法起源於**小點子**──

──假如這個點子**沒有受阻**，就會依照自身**優點和特質**成長。

當今的「直銷市場」**本身**是為了取代**先前**的衰弱體系而發展出來的想法。

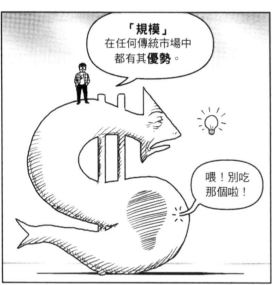

「**規模**」在任何傳統市場中都有其**優勢**。

喂！別吃那個啦！

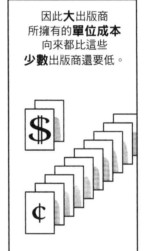

因此**大**出版商所擁有的**單位成本**向來都比這些**少數**出版商還要低。

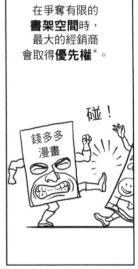

在爭奪有限的**書架空間**時，最大的經銷商會取得**優先權**＊。

碰！

錢多多漫畫

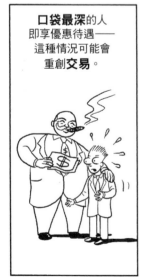

口袋最深的人即享優惠待遇──這種情況可能會重創**交易**。

在某些情況下，**起步早、實力大**的能輕易買下**新創**的**實力小**的，並扼殺後者的**生命力**。

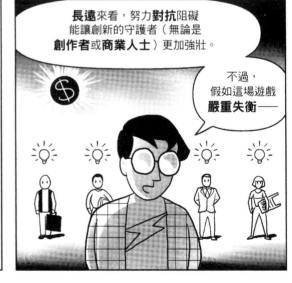

長遠來看，努力**對抗**阻礙能讓創新的守護者（無論是**創作者**或**商業人士**）更加強壯。

不過，假如這場遊戲**嚴重失衡**──

＊而且許多零售商店的空間本來就小，正所謂物以稀為貴，又怎能怪他們呢？

——體系就只能**回收已產出**的東西——

——**無法健康**成長——

——**抑或完全停滯**——

——那**生產者**和**消費者**都會——

——發現還有其他**更值得**投入**金錢、時間、體力和想像**的事。

商業出版界中浮現了許多**聲音**，提出各式各樣**改造**漫畫**產業**的方法。

拯救漫畫的**策略**多得是。

有些人提出恢復**書報攤配銷**時代的**標準常規**，讓商家**可退還**未售出的漫畫；

有些出版商在眾多**書店**中萌芽的**圖像小說**書系上看到了希望。

噠！
噠！

有些人發起國家級的**公眾意識運動**。

你懂漫畫嗎？

有些則指望好萊塢授權和衍生商品能補貼一下漫畫出版業。

只可惜，**漫畫本身**往往是規模經濟的受害者。對這麼**渺小**的產業來說，「獲得**關注**」是非常**艱鉅**的任務。

「當然啦，誰不會啊？」

「盡可能常做。」

「滿常做的。」

「…應該多花點時間做。」

「哇，很久沒碰了耶！」

「還有人在畫那些東西啊？」

如何找到**逃脫**的出口、**閱讀**在一般大眾眼中的**角色**，以及漫畫失去**適當**的具體時空——這三個層面中的社會變遷都是產業衰退的因素——

在**產業**中，規模是**優勢**。

——不過，許多漫畫最迫切的**挑戰**似乎都能歸結成一個反覆出現的主題：**規模**。

在全世界，規模是令人不快的**現實**。

面對**報酬遞減**的現象，產業**本身**的**規模**和**複雜性**也不再合理。

越來越多優秀的漫畫創作人才找到了直銷市場外的**其他選擇**，並時常跟**零售商**或**讀者**重新建立**個人聯繫**。

有些人甚至還發現自己的微薄作品印量暴增；這是一個重新探索**手工技藝**力量——

——或**游擊行銷**刺激的好機會*。

＊當一本書的印量達數百本時，只要有個好噱頭，就能讓印量在一天內翻倍！

78

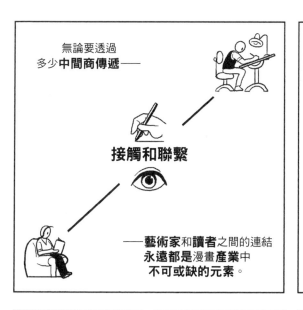

無論要透過多少**中間商傳遞**——

接觸和聯繫

——**藝術家**和**讀者**之間的連結**永遠**都是漫畫產業中**不可或缺的元素**。

1987年，我提出**創作者權利法案**以強化連結的**一端**。

雖然從未有人明確表述，但我想同樣也有部**「讀者權利法案」**，而產業正因為**忽視**了這點，導致自身**危殆不安**。

1. 有權知道**什麼**可以買和**為什麼**要買。

2. 有權在**知道**自己**想要**什麼時，**購買**想要的東西。

3. 有權要求**公平**、**合理的價格**。

若直銷市場最終能反映出**創作者**和**讀者**的意志，那就可能繼續存活下去、甚至**成長**。

假如**不行**——

——那就會有其他東西**取而代之**。

社 群 標 準
外 部 的 觀 點

1995年5月，我和作家尼爾·蓋曼受邀到**華盛頓特區**，上雷·蘇亞瑞茲在全國公共廣播電台N.P.R.的《全國對話》節目，當時我正打算到那裡進行考察*。

很多**酷愛閱讀的人**都是該電台的聽眾。這是個向世界宣傳漫畫作為**正經文學**潛力的大好機會。

我和尼爾發現，1990年代中期出現了**一批精通漫畫、見多識廣**的新聞記者。我們很有信心，一定能提出充分理由來證明漫畫不再只是**聳動煽情的垃圾**。

← 尼爾

討論的主題是「**成人漫畫**」。當時我人在華盛頓特的電台錄音室，尼爾則在**明尼亞波利斯**跟我們遠距對談。雷開始講開場白：

對許多愛好者來說，「**漫畫書**」的形象不但有點**鄙視**的意味，而且不是很**精確**。有些人比較偏好「**圖像小說**」這個名稱。

這些**作品品質**跟你**從小到大讀的漫畫**…那些**廉價新聞報紙**上的**套色印刷**相比，簡直**天壤之別**——

*當時我需要為一本圖像小說取材，裡面有部分場景設定在華盛頓特區。

Text of Talk of the Nation © NPR

——價格也**反映**了這點。
這些作品使用
高級厚磅紙製成的
華麗繪圖封面——

——而且更注重
印刷和
內頁圖像品質。

它們走在**流行前線**、
**風格多變、品味時尚、
引人注目**，
用扣人心弦的手法
透過圖像來**說故事**——

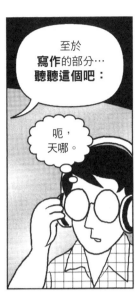

至於
寫作的部分…
聽聽這個吧：

呃，
天哪。

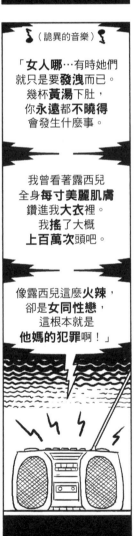

♪（詭異的音樂）♪

「**女人**哪…有時她們
就只是要**發洩**而已。
幾杯**黃湯**下肚，
你**永遠**都**不曉得**
會發生什麼事。

我曾看著露西兒
全身**每寸美麗肌膚**
鑽進我**大衣**裡。
我**搖**了大概
上百萬次頭吧。

像露西兒這麼**火辣**，
卻是**女同性戀**，
這根本就是
他媽的犯罪啊！」

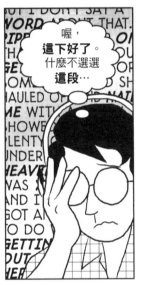

喔，
這下好了。
什麼不選選
這段…

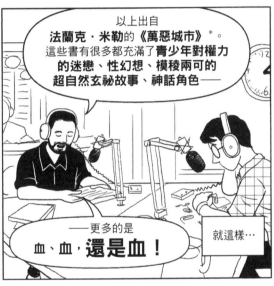

以上出自
法蘭克·米勒的《萬惡城市》 *。
這些書有很多都充滿了**青少年對權力
的迷戀、性幻想、模稜兩可的
超自然玄祕故事、神話角色**——

——更多的是
血、血，還是血！

就這樣…

注意，這**不是被黑**啦。
我和尼爾有整整**一小時**表達自己的看法，
而且雷也是個**很親切的主持人** **；
不過第一印象既成，一切定調，
我們只能**兵來將擋、水來土掩**——

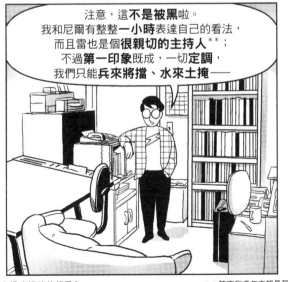

——同時思考
為什麼漫畫在
「公眾認知」上的
革命進展不如預期。

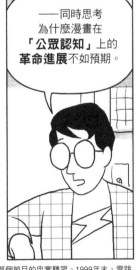

*米勒的《萬惡城市》走的是戲謔和過度極端的超黑色
（hyper-noir）諷刺模仿路線。可惜有很多嘲諷元素在翻譯後完
全消失了。

＊＊其實我多年來都是那個節目的忠實聽眾。1999年末，雷跳
槽到公共電視網主持《新聞時刻》。

公眾認知非常**重要**。

5

認知不僅會影響「**誰**」將**踏入**漫畫圈，成為**讀者**或**創作者**。

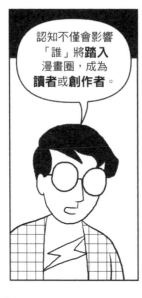

以及那些準備在**藝術形式**或**產業**層面上**幫助**漫畫的人的決策。

也會影響那些想**傷害**漫畫的人。

我知道，漫畫影響了**我**。
很早就開始閱讀的我一度認為漫畫**根本**是垃圾，要是我的小學同學*沒有跳出來**打破**這些偏見，就不會有你正在讀的這本書了。

我不知道耶…

好啦，試試看嘛，你一定會喜歡的！

公眾認知革命是個**緩慢**又**艱難**的進程，跟**過去**相比，**最近**已經出現了一些**振奮人心**的趨勢。

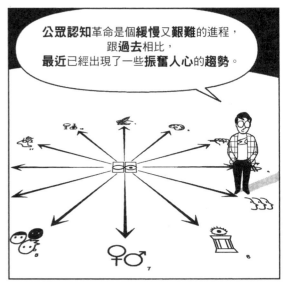

我的漫畫生涯於**1984年**展開，當時大家仍認為任何與漫畫有關的**新聞報導**都**有義務**在標題中自帶**音效**或做作**對話****。

乒！砰！漫畫商機無限！

天哪，蝙蝠俠！一部關於二次世界大戰的漫畫！

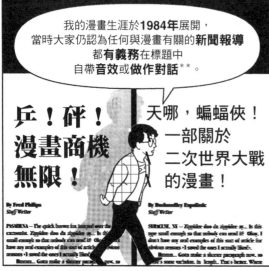

假如主題是**午餐盒**或**童裝內衣褲**銷售，這種處理手法非常**恰當**——

——但連那些在**大學**教授漫畫**課程**的講師或**漫畫展**策展人都受到**同等**待遇…

天哪，蝙蝠俠！漫畫進軍校園！

砰！碰！穿披風的蒙娜麗莎！

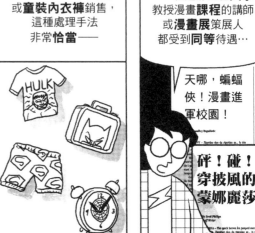

*給那些瑣事迷：那個朋友就是科特 巴斯克（Kurt Busiek），他後來也踏進漫畫產業，成為1990年代最棒、最受歡迎的超級英雄作家之一。

**大部分要感謝1960年代裝模作樣的超流行電視節目《蝙蝠俠》。

隨著**米勒**和**摩爾**的解構主義英雄崛起，新聞報導主題開始轉向**「漫畫不再是孩子的專利」**，甚至有時會從**指責的角度**切入，宣稱漫畫會對孩子造成危害。

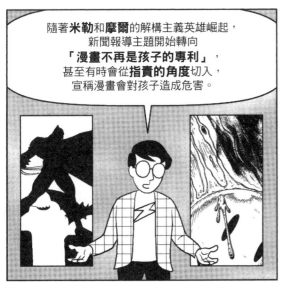

art by Frank Miller and Dave Gibbons respectively © DC Comics

就算**青年**讀者發現有越來越多題材直接鎖定**他們**，論戰**雙方**仍持續受限於這種**「漫畫和孩子密不可分」**的潛在假設。

Love and Rockets © and ™ Los Bros. Hernandez

不過，進入**1990年代**後，為數不少的讀者都在媒體圈裡找到自己的聲音、體現自我觀點的方式。

我在**1993年**登上新聞版面時，發現很多**報紙**、**雜誌**和**廣播電台**工作團隊中至少都有一個真正的**漫畫迷**，而且**這些**記者完全不靠**音效**！

他描繪出漫畫如此吸引人的原因

雖然有很多真的，呃…很愛用雙關啦。

到處都有我們的內應！漫畫迷是一群**聰明**又**懂媒體**的傢伙，雖然人數**極少**，但卻特別想擠進**「圈子」**裡——

——而且他們在**看見真正的漫畫革命**時，也更容易了解其中奧祕。

不過，無論記者多有**見地**、立場有多**公允**，**漫畫產業最大的敵人**可能還是自己。

對**我和尼爾**來說，雷·蘇亞瑞茲的**「血、血，還是血」**完全沒有描繪出我們的革命*——

——但假如聽眾哪天有走進當地**漫畫店**的話，或許會發現雷所說的跟現實並不**相背**。

*雖然尼爾的《睡魔》（Sandman）系列含有部分恐怖元素，但很少成為描繪的重點。

無論大眾能接觸到的**漫畫資訊**來源**和品質**為何，**潛在的新讀者**還是得克服兩道額外**障礙──**

接下來就是**零售商**。

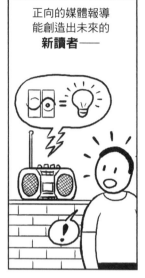

正向的媒體報導能創造出未來的**新讀者──**

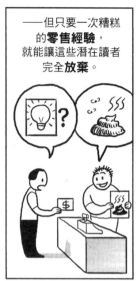

──但只要一次糟糕**的零售經驗**，就能讓這些潛在讀者完全**放棄**。

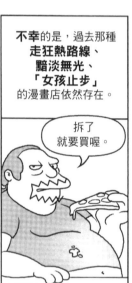

不幸的是，過去那種**走狂熱路線、黯淡無光、「女孩止步」**的漫畫店依然存在。

拆了就要買喔。

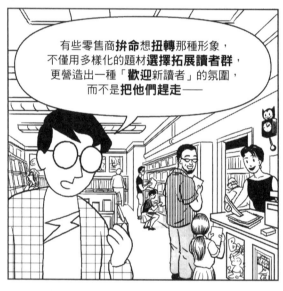

有些零售商**拼命**想**扭轉**那種形象，不僅用多樣化的題材**選擇拓展讀者群**，更營造出一種「歡迎新讀者」的氛圍，而不是**把他們趕走──**

──同時，**改良書店和網路下單**也讓讀者**選擇**更加豐富*。

訂購

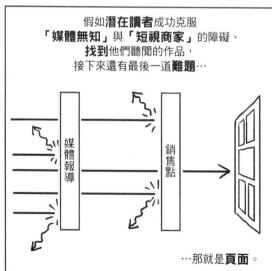

假如**潛在讀者**成功克服「媒體無知」與「短視商家」的障礙、**找到**他們聽聞的作品，接下來還有最後一道**難題**…

媒體報導

銷售點

…那就是**頁面**。

有些人認為現在的「**漫畫文盲**」越來越多，不少人都無法理解漫畫獨特的**視覺語言**。

沒錯，許多主打版面特色的漫畫設計看起來根本就是要**為難新手**嘛！

*當然，這是把雙面刀，因為這些商家會吃掉彼此的市場。

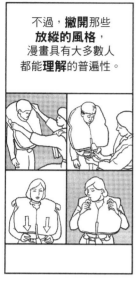

不過，**撇開那些放縱的風格**，漫畫具有大多數人都能**理解**的普遍性。

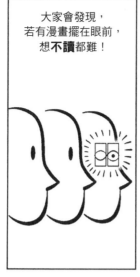

大家會發現，若有漫畫擺在眼前，想**不讀**都難！

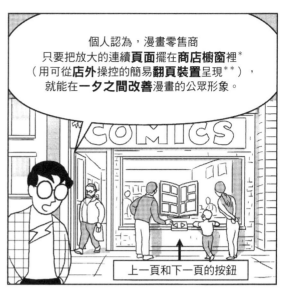

個人認為，漫畫零售商只要把放大的連續**頁面**擺在**商店櫥窗裡**＊（用可從**店外**操控的簡易**翻頁裝置**呈現＊＊），就能在**一夕之間改善**漫畫的公眾形象。

上一頁和下一頁的按鈕

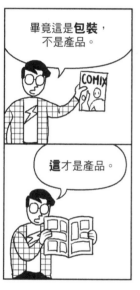

畢竟這是**包裝**，不是產品。

這才是產品。

對從來沒想過要走進漫畫店的99.9%閱讀大眾來說——

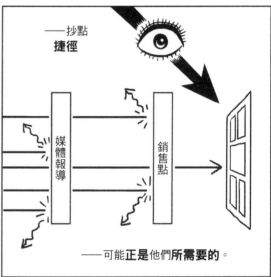

——抄點**捷徑**

媒體報導

銷售點

——可能正是他們**所需要的**。

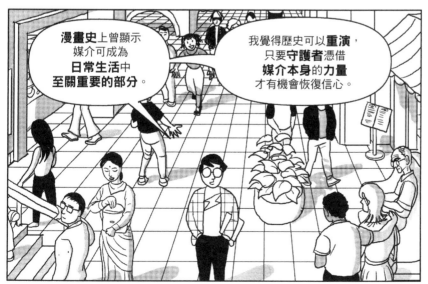

漫畫史上曾顯示媒介可成為**日常生活中至關重要**的部分。

我覺得歷史可以**重演**，只要**守護者**憑借**媒介本身**的力量才有機會恢復信心。

如一切順利，我們就能全心**祈求**一個比**上次**——也就是「漫畫」成為**家喻戶曉的詞**——還要棒的結果。

＊具體來說，是那些較貼近大眾口味、易於理解，有潛力吸引更多讀者的作品頁面。

＊＊想知道更多有關這個奇怪想法的細節，請上我的網站。

85

如今聽起來很像什麼恐怖**童話**，但過去有段時期真的有人會**在街上燒漫畫書**！

1950年代中期，精神病學家弗雷德里克·魏特漢的**《無邪者的誘惑》**一書，引爆了**激烈的反漫畫狂熱**。

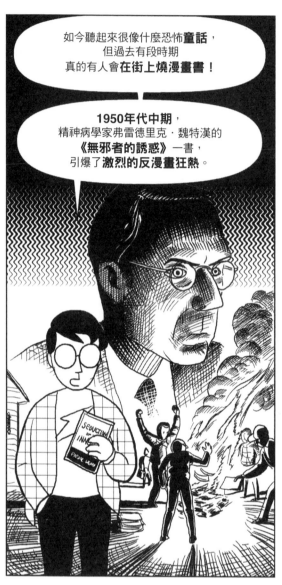

這本書認為從**青少年犯罪、性「變態」**到**種族仇恨**等問題都跟漫畫有關*。

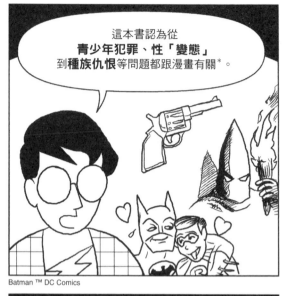

Batman ™ DC Comics

當時的**年輕讀者**對可怕的**犯罪**與**恐怖**漫畫渴求無度，因此這些作品便成了**民眾怒火猛烈砲轟**的對象。

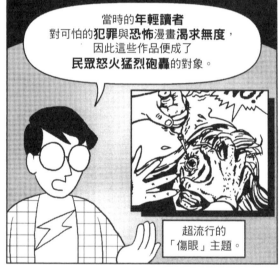

超流行的「傷眼」主題。

1954年，**參議院**的**青少年犯罪小組委員會**於**紐約**召開，處理這項議題**。

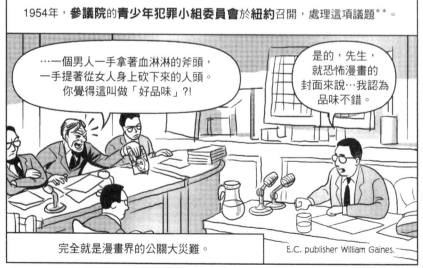

…一個男人一手拿著血淋淋的斧頭，一手提著從女人身上砍下來的人頭。你覺得這叫做「好品味」?!

是的，先生，就恐怖漫畫的封面來說…我認為品味不錯。

完全就是漫畫界的公關大災難。

E.C. publisher William Gaines.

多虧有**美國憲法第一修正案**，國會無法正式進行**漫畫審查**——

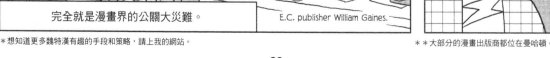

*想知道更多魏特漢有趣的手段和策略，請上我的網站。

＊＊大部分的漫畫出版商都位在曼哈頓。

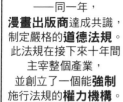

——同一年，**漫畫出版商**達成共識，制定嚴格的**道德法規**。此法規在接下來十年間主宰整個產業，並創立了一個能**強制**施行法規的**權力機構**。

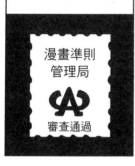

漫畫準則管理局

審查通過

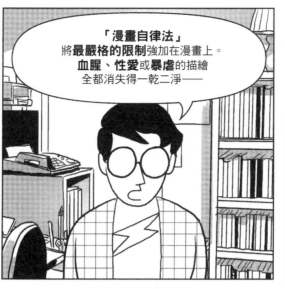

「漫畫自律法」將**最嚴格的限制**強加在漫畫上。**血腥、性愛**或**暴虐**的描繪全都消失得一乾二淨——

——而對**既定權力**的**挑戰**——

——任何**犯罪**事件的**獨特細節**——

——任何含有「**不正當關係**」或「**縱容離婚**」的暗示——

——任何有關**身體折磨**或**畸形**的元素——

——以及對**各種**「**性變態**」的影射，隨之消失。

要了解**漫畫自律法**所帶來的**影響和衝擊**——想像一下，電影製片人必須通過**遠比這更嚴格的要求**，才能讓電影列為「普遍級」…

除普遍級外，別級都不行！

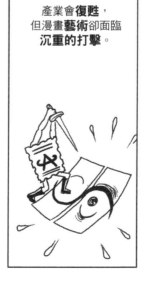

產業會**復甦**，但漫畫**藝術**卻面臨**沉重的打擊**。

而**漫畫社群**遇上了專屬的大反派。

公眾認知非常**重要**。

魏特漢對漫畫的攻擊營造出一場瀰漫著**公眾敵意**的**瘟疫**，但其實是**機會性傳染**。漫畫的**免疫系統**早在**幾年前**就已經弱化了——

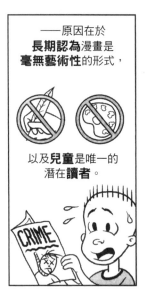

——原因在於**長期認為**漫畫是**毫無藝術性**的形式，

以及**兒童**是唯一的潛在**讀者**。

漫畫自律法保證產業在**未來數年**的**最高理想**是為**年輕人**創造「**無害娛樂**」，因而有助延續這兩種觀點。

儘管風格**過於血腥**，E.C.漫畫——**後自律法時代**最知名的**受害者***——仍在**充滿挑戰性的故事**和**大膽創新的藝術作品**上展現出**高水準**。之後E.C.對許多人來說，就是「**成人漫畫**」的**象徵**保證。

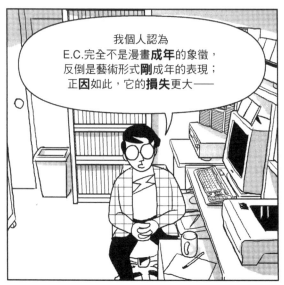

不過，正因為這些**優點**，E.C.的招牌風格往往非常**聳動**，而他們主要的目標讀者則是**青少年**。

我個人認為E.C.完全不是漫畫**成年**的象徵，反倒是藝術形式**剛**成年的表現；正**因**如此，它的**損失**更大——

——而且狠狠**命中要害**。

葛拉罕・英格斯（Graham Ingels）的作品
art © E.C. Publications, Inc.

*很多人認為漫畫自律法是E.C.的競爭對手故意搞出來的，目的就是要把有爭議（而且很賺錢）的出版商踢出產業圈。

過去15年來，**英語漫畫**領域出現了比以往還要多的**漫畫夥伴**，他們**把眼光放得更高、更遠**——而且許多都已經順利**達成目標**。

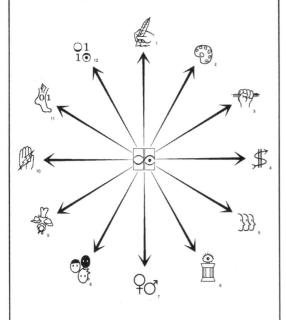

不過，由於很多方面還有**很長的路要走**，漫畫的未來就跟**E.C.時代**一樣**不穩定**，因此，漫畫再一次回到**成年初期**。

時至今日，還是有不少「**道德守護者**」準備扼殺漫畫的發展。

近年來的審查並非像**二次大戰**前一樣，聚焦在漫畫**缺乏文學**或**藝術價值**——

——也不像**魏特漢時代**那樣注意漫畫被指控涉及**青少年犯罪**的嫌疑——

——而是瞄準美國法庭**犧牲**掉的**言論形式**。

art © Reed Waller

公眾認知非常**重要**。只要有更廣大的社群理所當然地認為漫畫**本來**就不具**社會價值**、**本來**就只適合**孩子**——

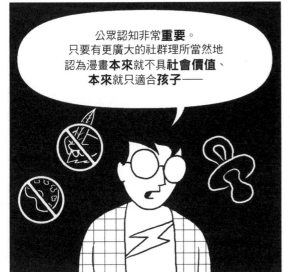

——那「**猥褻**」的指控將永遠**成立**。

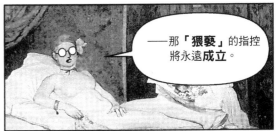

愛德華·馬內（Édouard Manet）的作品…之類的。

為了我們的**進步**，那些假設仍在**美國許多地區**仍**大行其道**。

現在，雖然我發現規範成人「**公然猥褻**」之猥褻法的核心**概念**，以及一個「無正當理由的**政府干預**」經典案例

——但還是很難否認圍繞**孩子**和色情作品的爭議確實構成某些複雜的**問題**——

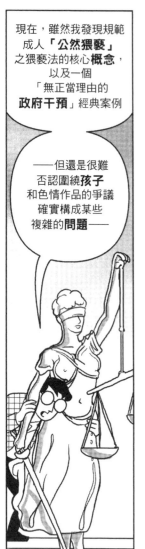

——或是**父母**引導孩子**閱讀**的權利當然**至關重要**。

漫畫前線士兵「**零售商**」所面臨的**困境**是：在許多社群中，淫穢的**漫畫書**就等於「**給孩子看的淫書**」。

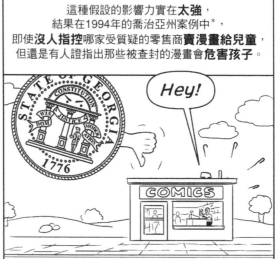

Cherry Poptart © Larry Weltz

這種假設的影響力實在**太強**，結果在1994年的喬治亞州案例中*，即使**沒人指控**哪家受質疑的零售商**賣漫畫給兒童**，但還是有人證指出那些被查封的漫畫會**危害孩子**。

現代的**妨害風化法規**通常都跟模糊的「**社群標準**」觀念掛鉤**——

——**有些**社群因而鎖定他們不喜歡的漫畫店，大肆**搜索**、**查封**，甚至**提告**。

這種戰術對**經濟**、**美學**和個人三層面造成很大的**衝擊**。

經濟上，產業一邊努力想取得**穩定**和**群眾認可**，一邊不斷被**壓迫**。

*李（Lee）控訴喬治亞州案。

**雖然沒有直接點明，但這是1973年米勒控訴加州案所帶來的實質影響。

90

美學上，**出版商**和**創作者**無法以常見的勁敵——
「**好藝術**」之名來擴展「**好品味**」的界限。

個人上，查封、歇業和**法律糾紛**
徹底摧毀**零售商**的**財富**與**聲譽**——

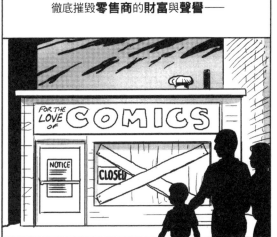

——而像
麥克・戴安那
這類藝術家
更因**法律**規定，

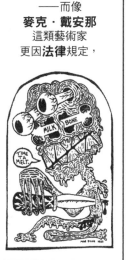

明確被要求
什麼**能畫**、
什麼**不能畫**＊。

和1950年代中的出版商大**撤退**相反，
現代漫畫夥伴勇敢踏出第一步、
同心協力創立了
保護漫畫生產者和零售商的**法律**組織。

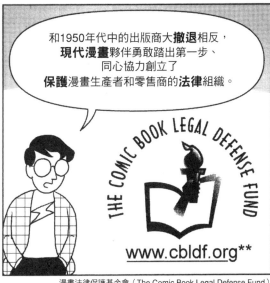

漫畫法律保護基金會（The Comic Book Legal Defense Fund）

若這些努力能**熬過**
不景氣的時代，
就能讓漫畫社群
快速應對新的攻擊。

不過，直到成功**反擊**
「大眾普遍對漫畫
潛在價值的**無知**」
前——

——漫畫審查還是會
一直在**群眾思維**中
找到滋養的**沃土**。

因此，**短期**來看，
我們必須**更正**
有關漫畫的錯誤資訊；
長遠來看，
則要**保護**
有關漫畫的真相。

＊而且居然還是在他家裡！承蒙佛羅里達州皮尼拉斯郡法院裁決，真是愚蠢至極。

＊＊漫畫法律保護基金會官方網站上有更多相關議題和資訊（噢，所有捐款都可以申報扣除額來節稅喔！這樣說應該懂了吧）。

91

漫畫在群眾眼中的**地位**可能**大起大落**，但當**機構**審查轉向漫畫時，就連命運都**變化無常**。

6

法律就是這類機構之一。我們已經看到立法者在**1950年代**集中炮轟漫畫所帶來的影響*。

呃啊⋯⋯

R.I.P.
WE AM ENTERTAINING COMICS

直到今天，許多**漫畫零售商**仍擺脫不了**猥褻相關法規**的糾纏。

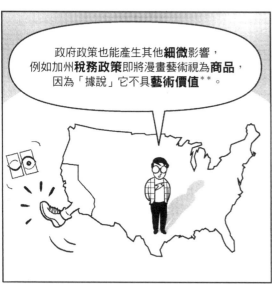

政府政策也能產生其他**細微**影響，例如加州**稅務政策**即將漫畫藝術視為**商品**，因為「據說」它不具**藝術價值****。

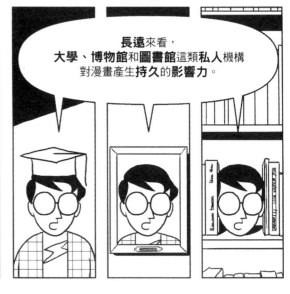

長遠來看，**大學、博物館**和**圖書館**這類**私人**機構對漫畫產生**持久**的**影響力**。

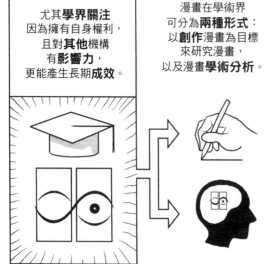

尤其**學界關注**因為擁有自身權利，且對**其他**機構有**影響力**，更能產生長期**成效**。

漫畫在學術界可分為**兩種形式**：以**創作**漫畫為目標來研究漫畫，以及漫畫**學術分析**。

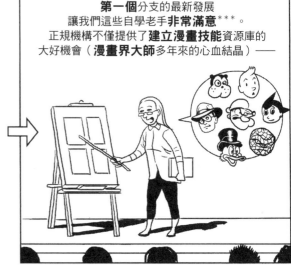

第一個分支的最新發展讓我們這些自學老手**非常滿意*****。正規機構不僅提供了**建立漫畫技能**資源庫的大好機會（**漫畫界大師**多年來的心血結晶）——

*不過最後給予漫畫致命一擊的是產業讓步，而非法律制裁。
**想知道更多有關藝術家保羅，馬夫瑞德與加州政府間的爭論，請上我的網站。
***我1960年生，主修「插畫」；這是我能找到最接近漫畫的科系了。

92

——跟一群擁有**共同目標**的學生間
營造出**志同道合**的情感、相互交流
和**競爭能量**等令人興奮的氛圍。

妳人物畫得好爛，菜鳥！

你的布局才沒創意哩，頭腦簡單的傢伙！

當然啦，
正規機構並不保證能就此**精通**
「連續性藝術」，甚至是找到**工作**。

很抱歉，孩子，這不是我們要的。

可是…我有碩士學位耶！

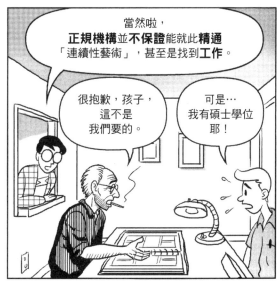

這類課程的**存在**
向**普羅大眾**，
尤其是**父母**，
傳達出一個**明確的訊息**：
沒錯，漫畫是個
合理的**職業選擇**。

學費

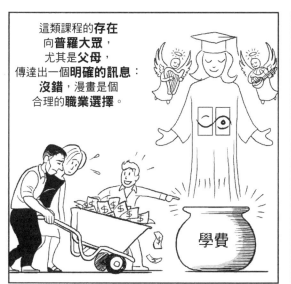

我們只能猜想，
有多少**潛在**的
漫畫**大師**從未因
缺少官方正式**認證**
而拋下紙筆。

我們**想相信**，
無論社會怎麼**說**，
偉大的藝術家永遠都能
找到**命定的職業**；
然而對**許多人**來說，
「**抱負**」是個
很**微妙**的東西——

要發現那條路或許是
不可能的任務，
就算有**最樂觀正向**的
想像亦然。

——那條「**正確的路**」
在任何**地圖**上
都**找不到**。

學界關注的
第二個分支——
研究漫畫**本身**——
是另一項
振奮人心的**趨勢**。

多年來，
「**漫畫研究**」主要以
「將漫畫降級到
文化產物的地位」
來呼應公眾認知。

連環漫畫和漫畫書
當然是文化產物，
就跟**所有藝術品**一樣，
本身也有
研究的**價值***——

*1975年由艾莉兒‧杜夫曼和阿曼‧馬特拉合著的《如何閱讀
唐老鴨》便是在此脈絡下經常被引用的政治性分析。

——不過，隨著《阿奇漫畫》裡的**性向**元素和用**超級英雄**作為**法西斯象徵**的作品激增，對漫畫的「**偏頗描繪**」，一種只受**文化**驅使、缺乏獨立視野的描繪也跟著出現。

那是一種**沒有本質、價值**和**作者**的形式。

因此，**文化產物**的思維方法急需**平衡**；近年來，這個**平衡**出現了——

——帶來了**既有作品**的**形式特性**分析——

——**檔案計畫**、**索引編纂**、**歷史研究**——

——以及形式**本身固有特性**的研究。——

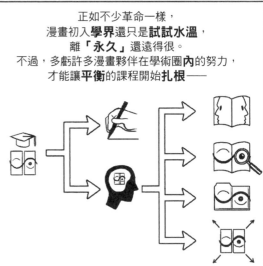

正如不少革命一樣，漫畫初入**學界**還只是**試試水溫**，離「**永久**」還遠得很。不過，多虧許多漫畫夥伴在學術圈**內**的努力，才能讓**平衡**的課程開始**扎根**——

——在這個結構**中**，有抱負的創作者所用的**應用藝術**似乎不再**格格不入**。

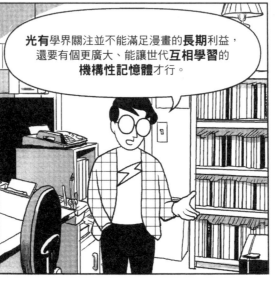

光有學界關注並不能滿足漫畫的**長期**利益，還要有個更廣大、能讓世代**互相學習**的**機構性記憶體**才行。

幸好，近年來，**圖書館**和**博物館**也開始越來越**欣賞**漫畫了。

我們的「內應」
也在**那些場域**中
默默發揮**影響力**。

漫畫史上那些偉大的**創意家**
其實不太擔心外界**看法**；只要他們的**筆在動**，
那種矛盾心理或許才是**最佳狀態**。

不過，
一旦**放下**筆，
眼前就是場值得
奮鬥的戰役。

ding!

外界對漫畫的認知
是未來的**漫畫大師**
必須**穿越**的**大門**——

——它影響了
傑出漫畫作品
尋找**適當讀者**
的能力——

——當情況越發
艱難時，它是漫畫的
成敗關鍵——

——它能維持代替
建設性**對話**
與嚴重**文化失憶症**
之間的平衡。

只要漫畫**夥伴**
能**齊力出動**，
漫畫的無限**可能性**
終能得到
應有的尊重——

——而那些**現實生活**中
每天都看得到的**故事**和**藝術**
也終將獲得**作品本身應得**的尊重——

——無論
好壞。

遼 闊 的 世 界

漫畫多樣性之戰

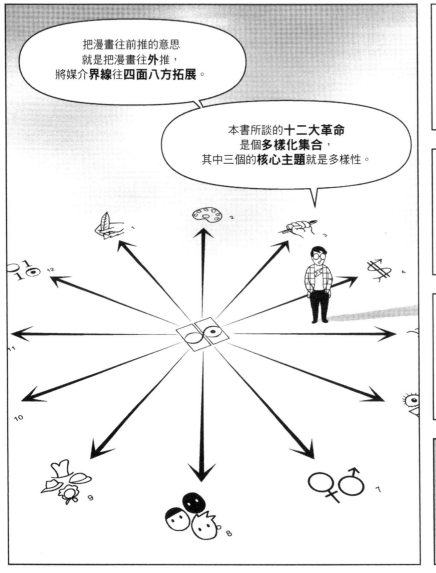

把漫畫往前推的意思
就是把漫畫往**外**推，
將媒介**界線**往**四面八方**拓展。

本書所談的**十二大革命**
是個**多樣化集合**，
其中三個的**核心主題**就是多樣性。

7. 性別平衡

8. 少數群體代表

9. 類型多樣化

這三項全都
源自**一個想法**。

96

那就是：這是一個**遼闊的世界**，世界上充滿了由數百萬潛在**作家**和**藝術家**創作出的數百萬個潛在**故事**，以及能和**數十億**潛在**讀者**連結的力量——

——這麼**巨大的餅**，漫畫卻只占了其中**一小片**的**一小片**的**一小片**的**一小片**…

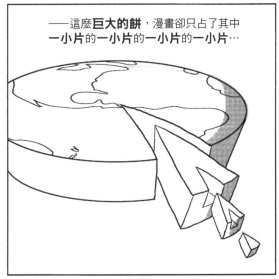

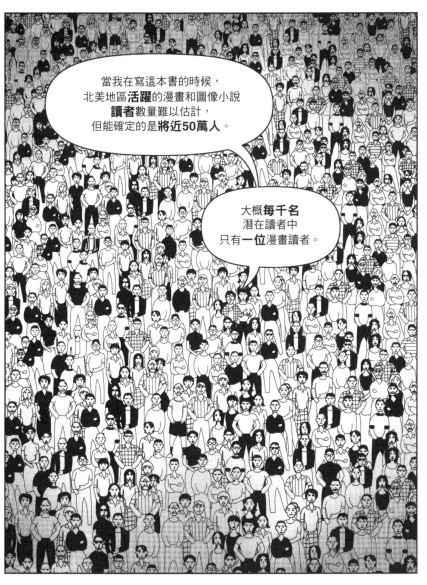

當我在寫這本書的時候，北美地區**活躍**的漫畫和圖像小說**讀者**數量難以估計，但能確定的是**將近50萬人**。

大概**每千名**潛在讀者中只有**一位**漫畫讀者。

與此同時，定期看**報紙**的人**越來越少**，過去流行的**連環漫畫**也逐年失去優勢。

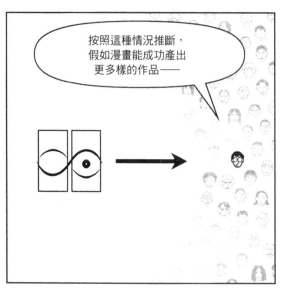

按照這種情況推斷，假如漫畫能成功產出更多樣的作品——

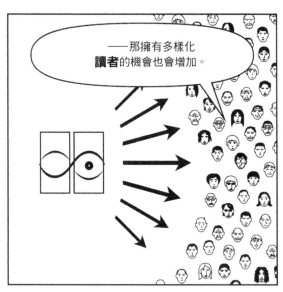

——那擁有多樣化**讀者**的機會也會增加。

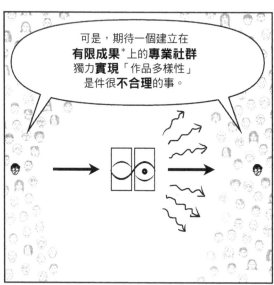

可是，期待一個建立在**有限成果***上的**專業社群**獨力**實現**「作品多樣性」是件很**不合理**的事。

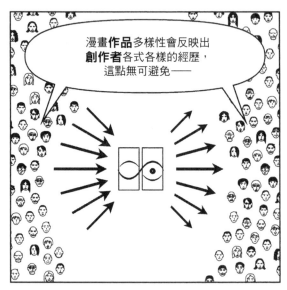

漫畫**作品**多樣性會反映出**創作者**各式各樣的經歷，這點無可避免——

——因為當最終產品**傳遞成功**——

*有時作為「真實世界」經驗替代品。

——創作者

和**讀者**之間的

接觸和聯繫——

——**手握畫筆**的**創作者的背景**將會影響——

——**手拿作品**的讀者的**認知**。

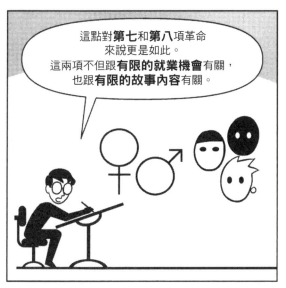

這點對**第七**和**第八**項革命來說更是如此。這兩項不但跟**有限的就業機會**有關，也跟**有限的故事內容**有關。

多年來，這**兩個**群體中的藝術家和作家面臨了無數**障礙**——

——包含從**弱勢起家**（可能也會**一直**弱勢下去）的劣勢——

——產業對**與眾不同**或**創新**作品的狹隘心態——

——有時還會出現完全針對**創作者本身**的偏見。

長期來看，**克服**這些障礙對**任何**跟**漫畫**有連結的人來說都是**最佳利益**。

那些在現今**短視氛圍**中為此目標而戰的人，可說是漫畫界的**真英雄**——

——然而，面對所有**敵對**的力量，這些英雄的**機會**渺茫——

——**除非**他們的作品**遠超出**一般水準；事實上也通常**是這樣**——

——他們異常**投入**、願意**自我犧牲**，執著得不得了——

——幾乎**向來都是如此**。

「**性別失衡**」是漫畫浪費掉的潛力中最明顯的例子之一。

7

某種程度上來說，美國漫畫向來都是「**男孩俱樂部**」。大刀一揮，立刻錯失**一半**的**潛在力量**（和潛在**讀者**）。

對一個1970年代中的**14歲男孩**主流**漫畫迷**來說*，「**女性創作漫畫**」這個想法很**奇特**。

少數擁有**女性讀者**的作品主要還是出於**男性**之手——

art © Archie Comics Group

——要是有什麼為**青春期少年**量身訂做的漫畫類型，「**超級英雄**」絕對是市場贏家。

Daredevil © and ™ Marvel Entertainment Group/Marvel Characters

當時，我常去的便利商店裡有個**旋轉書報架**，架上陳列了對我來說根本就是**全世界**的漫畫，而那是個由**男人統治**的世界。

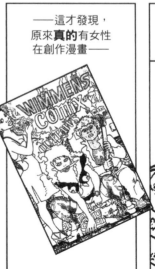

HEY, KIDS COMICS

當然啦，我當時還不知道那個書報架其實並沒有顯示**全貌**。

數年後，我初次接觸那些展示著優秀**書系**的**漫畫店**——

——這才發現，原來**真的**有女性在創作漫畫——

WIMMENS COMIX

——而且已經畫**很久**了。

*換句話說，就是我本人啦。

art by © Melinda Gebbie © the contributors

雖然對我這一代的許多年輕漫畫迷來說是段**黑歷史**，但近年來，**20世紀初期**和**中期**的**女性漫畫創作者**故事終於再度**重現**＊。

可追溯到**北美地區**漫畫的起源——

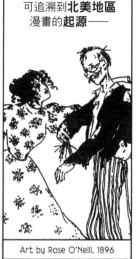

Art by Rose O'Neill, 1896

蘿絲‧歐尼爾的作品（1986）

——這段歷史反映出數十年來的**事件**、**想法**與**風格**——

Katherine Price, 1913

凱薩琳‧普萊斯（1913）

——展現出對各個時代、與當代**男性漫畫家**世界**迥異的看法**。

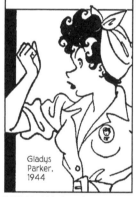

Gladys Parker, 1944

格拉迪絲‧帕克（1944）

當然，這段歷史有**高潮**也有**低潮**，例如**二次世界大戰**的**勞工短缺**時代便**收效甚微**；但那些機會主要都是被**1950年代**的「**回歸廚房**」氛圍吞噬殆盡。

1942

1945

BOOT!

1950年代末至**1960年代初**這段期間，**創作漫畫的女性**越來越少——

——不過，對那些還在**讀漫畫**的**少數死忠派女性**來說，「**畫漫畫**」的念頭仍深植於心——

到了1960年代**晚期**，傳統的「**女性漫畫**」**市場**逐漸凋零，同一批年輕藝術家必須找到、或創造出**自己的市場**，好讓大眾聽見她們的想法——

© estates of Joe Simon and Jack Kirby

——或許這樣也**無妨**，

——因為她們並不是什麼「**傳統**」女孩！

薇莉‧曼德斯（1971）

© Willy Medes

＊大部分是因為崔娜‧羅賓斯和凱特‧伊朗沃德合著的《女人與漫畫》，以及羅賓斯後來的相關主題書籍（請見參考書目）。

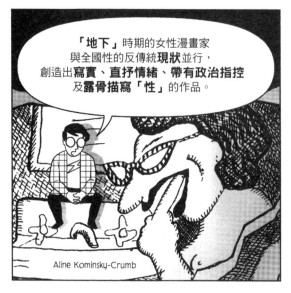

「地下」時期的女性漫畫家與全國性的反傳統**現狀**並行，創造出**寫實、直抒情緒、帶有政治指控**及**露骨描寫「性」**的作品。

Aline Kominsky-Crumb

大約過了**30年後**，許多頂尖**女性漫畫家**的作品仍展現出相同的特質*——

卡蘿·雷

菲比·葛羅克納

琳達·貝瑞

茱莉·杜瑟

蘿貝塔·格列格里

費歐娜·史密斯

——**整體**來看，當今的女性漫畫家群體仍算少數，但已經比過去**壯大**很多了，而且她們的作品非常**多樣**，很難歸類到任何一項**「運動」**裡。

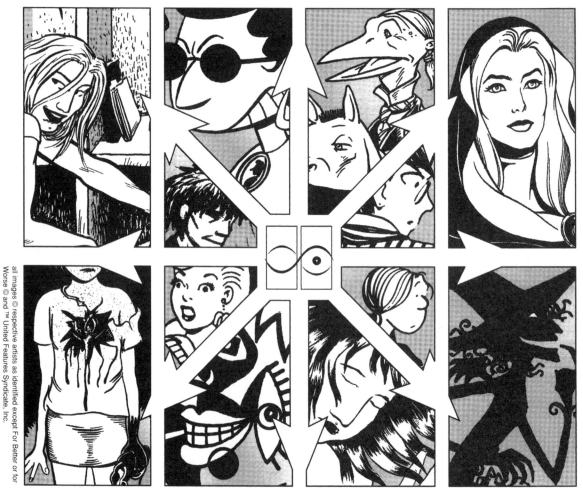

對所有讀者（思想最保守的不算）來說，**多年來**累積的**各類型作品**——從**自傳、科幻小說、都會寓言**到**高度奇幻**——讓目前的**個人創作家**世界新奇度遠大於**性別**本身。

上排由左至右：潔西卡·艾貝爾、卡蘿·史旺、卡蘿·雷、琳達·麥德利、莉亞·赫南德茲和寇秋·杜蘭。下排：梅根·凱索、崔娜·羅賓斯、瑪麗·弗林納、莉拉·柯曼、琳·強斯頓和吉兒·湯普森。

*其中最典型的大概是雙冊漫畫選集《扭曲姐妹》裡的幾位藝術家（請見參考書目）。

這種多樣性增加了
不同性別的**作家**與**讀者**間的**交集**。

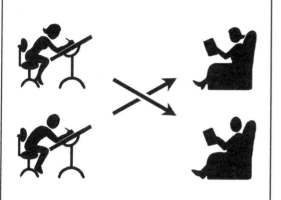

過去幾十年來的女性漫畫**廣度**
證明了這些作品確實存在某些**共通特性**。
這些特性無論是**天生**的、
或是受到**文化影響**，
都是**第七項革命**動力的重要因素。

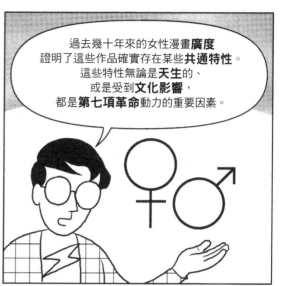

其中包含了始終強調**角色刻劃**和
情緒的細微差異、隨之而生的**故事結構**變化——

> 她會冷靜下來的。
>
> 嗯——
>
> 所以…大吵還小吵啊？
>
> 呃…介於中間吧。

以上畫格摘自卡拉·史畢德·麥克尼爾的《發現者》

© Carla Speed McNeil

——以及增強**畫面**意識，
和降低對**視深幻覺**的依賴。

《無名地帶》黛比·德列斯勒著

© Debbie Drechsler

這種對**藝術形式**（和一般生活）的
另類看法為**兩性**讀者開啟了新大門。
就我而言，以年輕讀者的身分探索溫蒂和
理查·皮尼個人出版的《精靈征途》的
經驗，完全顛覆我對漫畫**潛力**的理解。

與**創作者作品**的邂逅
在某種程度上產生了
至關重要的影響；
從那一刻起，
我決定要畫
自己的漫畫。

在那時代
如果我是「**女生**」，
這可能是**唯一激勵**
我畫漫畫的原因。

© Wendy and Richard Pini

漫畫圈中的**女性**依然面臨不少**可怕的難題**。

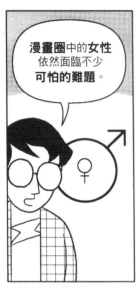

至今除了有很多**漫畫店**仍展現出冷漠的**「男孩俱樂部」**形象外——

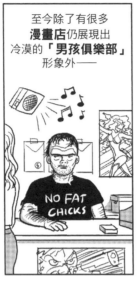

NO FAT CHICKS

——有些**出版商***和**創意社群**成員也抱著相同的態度**——

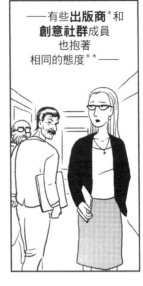

入門級**女性漫畫**的匱乏對**未來**的藝術家來說不是好預兆。

近年來，這些領域都出現了**漸進式的進展**；由女性主導、或為女性發聲的漫畫推廣運動在一個**致力於此目標**的組織中找到了**新焦點**。

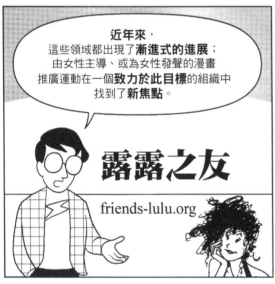

露露之友

friends-lulu.org

不意外，這場革命中**一再出現的主題**就是「合作」。

透過**組織**和**集體出版**行動，**漫畫圈女性**的能見度**不斷提升**。

《女漫畫》創作者（約1975年）

不過，就跟十二大革命裡的不少項目一樣，作品本身，也就是**個人想像力**與**得來不易的技巧副產品**，才是成功的關鍵。

其他漫畫社群——女人**和**男人——必須面對的挑戰，將會是協助作品找到**適當讀者**，並透過這樣的方式拿回**漫畫無情拋棄數百年**的**一半潛力**。

* 在當今的騷擾警戒氛圍下可能更難以估算或證明「絕對歧視」的存在，但業界中真的有些非常駭人聽聞的故事。

**1990年代中期，戴夫·席姆在《Cerebus》系列中描寫女性的文本出版，而他個人的厭女症也跟著曝光，變成公開議題。

第八場革命——為漫畫圈內的**少數群體代表**而戰——跟**性別議題**有很多相似之處。

8

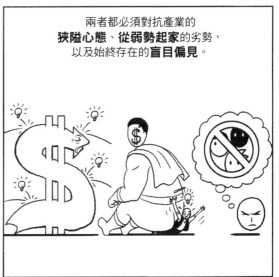

兩者都必須對抗產業的**狹隘心態、從弱勢起家**的劣勢，以及始終存在的**盲目偏見**。

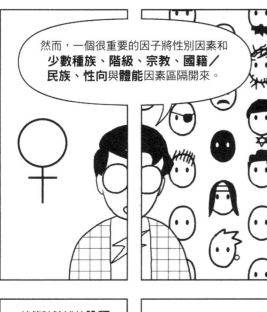

然而，一個很重要的因子將性別因素和**少數種族、階級、宗教、國籍／民族、性向**與**體能**因素區隔開來。

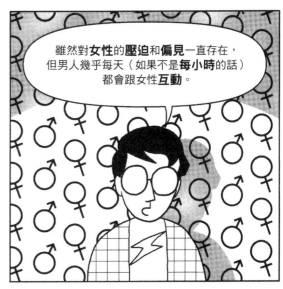

雖然對**女性**的**壓迫**和**偏見**一直存在，但男人幾乎每天（如果不是**每小時**的話）都會跟女性**互動**。

就算該論述的**詮釋**遭到**曲解**，至少那些願意**聆聽**的人還是**能**收到訊息。

不過，北美地區就跟其他地方一樣，多數群體中的成員可能有**好幾個月**、甚至**好幾年**都不會跟**有色人種**交談、遇上**出櫃的同志**，或是走出自己的**語言圈**。

即便表面上那些**明顯**的偏見減少，但**無知**依然**存在**。

看來，**少數群體**的**文化隔離**現象非常**嚴重**。

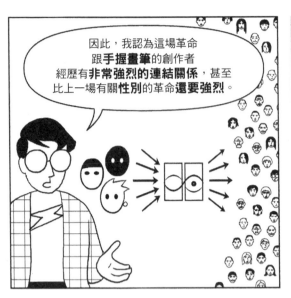

因此，我認為這場革命跟**手握畫筆**的創作者經歷有**非常強烈**的連結關係，甚至比上一場有關**性別**的革命**還要強烈**。

換句話說：**創作的人**非常重要。

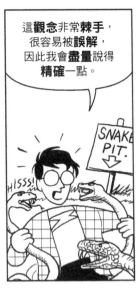

這**觀念**非常**棘手**，很容易被**誤解**，因此我會**盡量**說得**精確**一點。

SNAKE PIT.

HISSSS!

「**一個**『**群體**』中的成員永遠**不該**寫有關**另一個**群體的故事」——這種說法顯然非常愚蠢。虛構作品很**需要**我們勇敢跨出去、**冒險**涉足自我**經驗外**的世界。

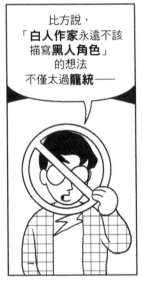

比方說，「**白人作家**永遠不該描寫**黑人角色**」的想法不僅太過**籠統**——

——而且**絕對有害**。

不過，當描繪只有少數群體才經歷過的特定**社會**或**身體狀況**時，該群體中的**成員確實**有其優勢，

而其他人大多都只能用**猜**的。

在畫**龍**和**星際戰艦**的時候，「**猜**」是沒什麼大礙啦——

106

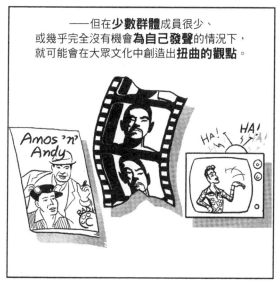

——但在**少數群體**成員很少、或幾乎完全沒有機會**為自己發聲**的情況下，就可能會在大眾文化中創造出**扭曲的觀點**。

Amos 'n' Andy

HA! HA! HA!

RADIO

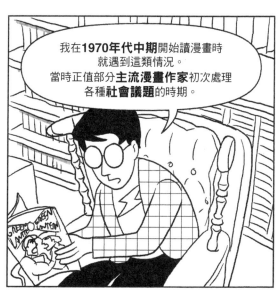

我在**1970年代中期**開始讀漫畫時就遇到這類情況。當時正值部分**主流漫畫作家**初次處理各種**社會議題**的時期。

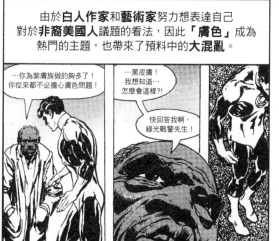

由於**白人作家**和**藝術家**努力想表達自己對於**非裔美國人**議題的看法，因此「**膚色**」成為熱門的主題，也帶來了預料中的**大混亂**。

…你為紫膚族做的夠多了！你從來都不必擔心膚色問題！

…黑皮膚！我想知道…怎麼會這樣?!

快回答我啊，綠光戰警先生！

《綠光戰警與綠箭俠》丹尼斯·歐尼爾與尼爾·亞當斯合著

Green Lantern, Green Arrow © DC Comics

市面上開始偶爾出現**黑人超級英雄**，**白人創作團隊不確定**該怎麼在不降低角色**人性**的情況下表現出正向的**榜樣**。

漫威的《黑豹》，比一般作品好一點。

儘管有些**失敗之作**，但問題並不在**個人創作手法**——

Black Panther © and ™ Marvel Entertainment Group/Marvel Characters, Inc.

——而是在只把作品交給**同一雙手**的**體系**。

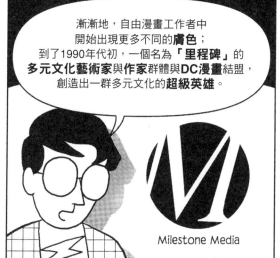

漸漸地，自由漫畫工作者中開始出現更多不同的**膚色**；到了1990年代初，一個名為「**里程碑**」的**多元文化藝術家**與**作家**群體與**DC漫畫**結盟，創造出一群多元文化的**超級英雄**。

Milestone Media

非洲中心主義組織**ANIA**[*]的成員在商業雜誌上**批評**這場冒險，認為這是種「**背叛**」。

*這個字源自史瓦西里語，意思是「保護與防衛」。

里程碑傳媒Milestone Media

雖然我沒什麼**資格評斷**接下來的論戰*，但概括來說，這場論戰以**主流接納**的價值（或其缺乏）、**自尊**和**獨立**等主題為中心——

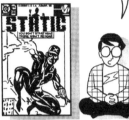
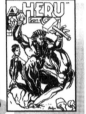

里程碑漫畫出版的《靜電俠》由杜恩・麥克杜菲、羅伯・L・華盛頓三世、約翰・保羅・里昂及史蒂夫・密契爾合著**。

ANIA的「非洲中心」出版的《赫魯：奧薩之子》羅傑・巴恩斯著。

Static © and ™ Milestone Media/DC Comics. Heru, Son of Ausar © and ™ Roger Barnes

——其中更包含了棘手的**道德議題**，不僅**超級英雄漫畫**似乎意圖**掩飾**——

——就連**白人作家**也無能為力。

除了超級英雄漫畫荒蕪的**道德劇本**外，其他**獨立創作者**畫出自己的經驗，以打破在**1970**、**1980年代**時束縛主流作家的**榜樣／受害者／刻板印象**。

King © and ™ Ho Che Anderson, To the Heart of the Storm © and ™ Will Eisner

1993年，加拿大黑人藝術家霍・契・安德森在圖像小說《金恩》中將**馬丁・路德・金恩**描繪成一個會犯錯的**人類**和偉大的**領導者**，轟動一時。

馬丁，你真的很有趣。說你不在乎物質…看你住的飯店和你的衣著品味。卻告訴我你根本不在乎物質…喔…少來了…

嗯，不對不對…我不會說我不在乎。我認為外表，或是有地位的男人，代表公眾人物的舉止態度非常重要。如果我看起來很邋遢，大家就不會常來聽我的演講了。你跟全國有色人種協進會一起工作耶，達夫尼，你知道的。

King © Ho Che Anderson, Love and Rockets © and ™ Los Bros. Hernandez

十年前，赫南德茲兄弟的《愛與火箭》首次亮相，導致有趣的墨西哥與墨裔美籍漫畫人物數量在**一夕之間暴增三倍**。

過去二十年間，**猶太裔**美籍創作者**亞特・史皮格曼**和**威爾・艾斯納**更將繼承下來的文化傳統化為自身**最著名**的漫畫作品，成為眾所矚目的焦點。

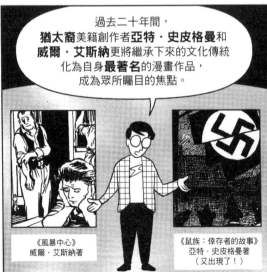

《風暴中心》威爾・艾斯納著

《鼠族：倖存者的故事》亞特・史皮格曼著（又出現了！）

*我完全沒參與論戰已經很糟了，就連這本書都是該死的DC漫畫出品…很難中立啊！

**封面設計：丹尼斯・考文和吉米・帕莫提。

美國的**猶太創作者**故事
有個出乎意料的**轉折**。
猶太**傳統**在以紐約為基地的漫畫產業中
幾乎沒有代表性不足的問題，
可是漫畫讀者卻有好幾年
看不見猶太元素的存在。

史丹利·李伯，
又名史丹·李

雅各·庫茲伯，
又名傑克·科比

漫畫藝術家並不像**演員、政治人物**或**運動員**，
他們的**個人故事**常常**消失**在
自己**敘寫、描畫**出來的故事裡。

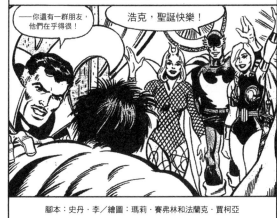

—你還有一群朋友，
他們在乎得很！

浩克，聖誕快樂！

腳本：史丹·李／繪圖：瑪莉·賽弗林和法蘭克·賈柯亞

The Defenders © and ™ Marvel Entertainment Group/Marvel Characters, Inc.

假如漫畫家的**名字**是研究者唯一的**起點**，
或是**環境惡劣**、不友善，
導致創作者故意**掩飾**或呈現出
不完整的大眾形象時——

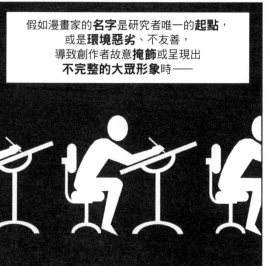

—改造**少數群體**的
漫畫參與史
可能會是個**大難題**。

有時我覺得
喬治·赫里曼對這個
「**祕密世紀**」下了
很好的象徵注解。

赫里曼的連環漫畫
《**瘋狂貓**》常被譽為
最傑出的作品之一，
當世紀**最具潛力**的
漫畫。

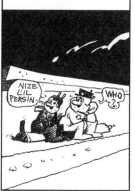

NIZE LIL PERSIN

WHO

除了他在**1880年**的
出生證明上被列為
「**有色人種**」外，
大家對他的**家庭背景**
幾乎一無所知——

—他曾跟密友說
自己是**克里奧人**，
因為他的**髮型很怪**，
所以他認為自己有
「**黑鬼血統**」——

—不管走到哪裡，
赫里曼幾乎**時時刻刻**
都戴著帽子。

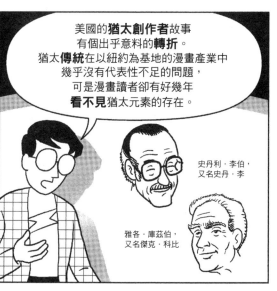

art by © George Herriman, © King Features Syndicate

*還有很多知名的重要創作者也是猶太人：傑瑞·西格爾和
喬·舒斯特的《超人》、哈維·科茨曼的《瘋狂雜誌》，以及
尼爾·蓋曼的《睡魔》。

109

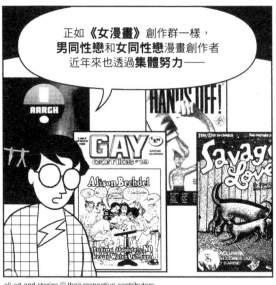

正如《女漫畫》創作群一樣，**男同性戀**和**女同性戀**漫畫創作者近年來也透過**集體努力**——

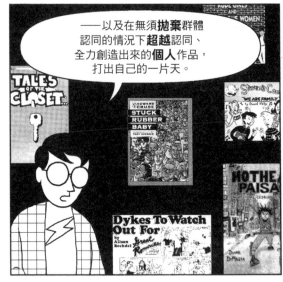

——以及在無須**拋棄**群體認同的情況下**超越**認同、全力創造出來的**個人**作品，打出自己的一片天。

在**霍華·克魯斯**的圖像小說《**受困的橡膠寶貝**》（1995）中，**真摯**且**風韻十足**的**敘事手法**生動地展現出第一手**情感敘述**的價值*，這種境界是永遠「揣測」不來的。

不管是什麼「類別」——**殘障人士**、政治**邊緣化**、**窮人**、**被鄙視的人**——都可能試圖想透過漫畫發聲。

這些嘗試想要**成功**，就必須克服一連串棘手的**障礙**。每年都有少數勇敢的靈魂**遭受嚴屬攻擊**——

——而他們仍每年**印製**、**配銷**，讓自己的作品**陳列**在漫畫店**書架**上——

——他們跟**其他人**一起**瘋狂嘗試**，想知道要怎樣才能吸引那些**不知**有漫畫店存在的**99.9%潛在讀者**的注意。

*雖然《受困的橡膠寶貝》是虛構作品，但克魯斯在寫這本書時大量使用自己的背景和經歷為創作素材。

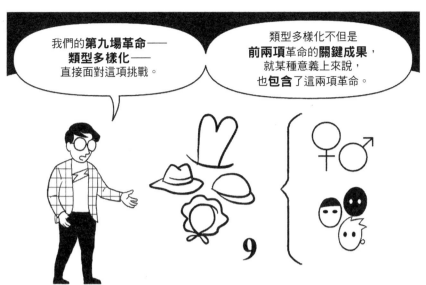

我們的**第九場革命**——
類型多樣化——
直接面對這項挑戰。

類型多樣化不但是
前兩項革命的**關鍵成果**，
就某種意義上來說，
也**包含了**這兩項革命。

它勇敢地
正視許多
相同的**難題**。

「類型」的**定義**就跟大多數字詞一樣是逐步**演化**而來的。
這裡所講的「類型」是指任何溝通媒介中以特定**風格**或
內容元素為**前提**、**廣義**的**虛構**或**非虛構**作品**類別**。

當今**漫畫店書架**上
熱門的類型有：

1. 超級英雄
漫畫——

2…

⋯⋯

不用老是想著
銷售量啦。

近年來的情況其實有**點**改善。

到了1990年代初，**自傳式**漫畫*成為獨立創作者常畫的類型，幾乎都快要能在**漫畫店**裡**自成一系**──

《偷窺秀》
喬·麥特著

《Yummy Fur》
切斯特·布朗著

《Palookaville》
賽斯著

──而他們**告解式**的自嘲**風格**也很令人**熟悉**，可歸類成戲謔性的**諷刺模仿作品**。

art by Jeff Wong © Scott Russo and Jeff Wong

成長中的**自然主義虛構作品**開始有所**回應**，以**嶄新的豐饒領域**之姿成為北美漫畫家的思考焦點。雖然**沒有**共同「風格」是滿健康的發展，但像低調的戲劇性手法、微妙又緩慢的角色刻劃，以及**清晰不做作的藝術表現**等特質其實全都跟這個趨勢有關。

《誇張模仿》
丹·克勞斯著

《傑克倫敦》
潔西卡·艾貝爾著

《克萊德電扇店》
賽斯著

《另一個自我》
亞德里安·托明著

《漂浮》
喬丹·克雷恩著

《黑糖果》
麥特·麥登著

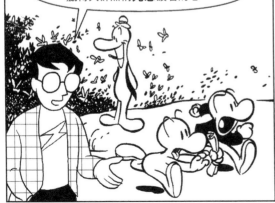

與此同時，傑夫·史密斯的《波恩家族》標示著「適合各年齡層的奇幻作品**」再度回歸，贏得大群熱情死忠讀者的心。

《波恩家族》的優秀技藝手法、人文主義題材，以及輕幽默調性皆反映自幾部**當代**最傑出的作品，讓奇幻漫畫**重獲新生**。

《明子》
馬克·克雷利著

《城堡裡的等待》
琳達·麥德利著

《恐怖代母》
吉兒·湯普森著

all art © their respective artists as identified

*不知道為什麼有很多都來自加拿大。

**溫蒂·皮尼的《精靈征途》堪稱是整個1980年代的奇幻漫畫霸主（雖然有些篇章還是比較適合成人啦）。

最近有**大量**優秀的
漫畫**新銳**投入
極簡主義美學的
懷抱。

約翰·波切利諾

湯姆·哈特

詹姆斯·柯喬卡

布萊恩·勞夫

朗恩·里格

克雷格·湯普森

傑森·志賀

激進的**實驗派**也開始萌芽。
雖然他們在某些方面與「共同風格」的**想法**相對立，
但這類手法確實擁有相同的**形式探索**與**智能挑戰精神**。

《極致新奇圖書館》
克里斯·魏爾著

《傑克的好運用完了》
傑森·李特著

《扭動的讀者》
約翰·克舒邦著

《快》
華倫·克拉格黑德著

現在的**色情漫畫**雖然**不想引起**
大部分讀者**注意**，
但它確實以自己的**風格傳統**
建構出一個成熟的**類型**。

《鳥樂園》
吉爾伯特·
赫南德茲著

近年來少數
「高姿態」的
性愛漫畫之一。

有些類型
（例如**犯罪虛構作品**）
只有一、兩本**佳作**
可言，不足以在**市場**上
占有**一席之地**。

《流彈》
大衛·拉普漢著

其他像愛情類
則發現現在的市場
情況**惡劣**，
很難找到
他們想要的**讀者**。

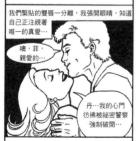

我們緊貼的雙唇一分離，我張開眼睛，知道
自己正注視著
唯一的真愛…

噢，菲，
親愛的…

丹…我的心門
彷彿被祕密警察
強制破開…

《空虛愛情故事》
史蒂夫·達奈爾與多位藝術家
合著／繪圖：柯琳·杜蘭

當然啦，部分**漫畫**和**創作者**非常**反對分類**，
這種觀點通常很值得讚賞
（若不是**商業**上，就是**美學**上）——

《法蘭克》
吉姆·伍德林著

《你在這裡》
凱爾·貝克著

《朱比特》
傑森·桑伯格著

《Cerebus》
戴夫·席姆

——就像很多漫畫
其實是**名義上**，
而非**精神上**
屬於那些**分類**。

類型很少是**憑空捏造**出來的。

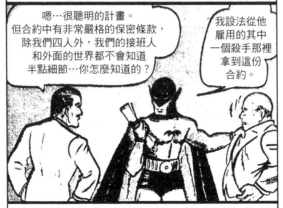

1939年，《蝙蝠俠》於雙月刊《偵探漫畫》中初登場，當時決定大部分故事結構的是「偵探風」。

嗯…很聰明的計畫。但合約中有非常嚴格的保密條款，除我們四人外，我們的接班人和外面的世界都不會知道半點細節…你怎麼知道的？

我設法從他雇用的其中一個殺手那裡拿到這份合約。

Batman © and ™ DC Comics

雖然以超級英雄**為前提的故事一開始**就大受歡迎——

Superman © and ™ Comics

——但我們今天熟知的超級英雄類型其實花了**數十年**的時間才到**成熟狀態***。

Spawn © and ™ Todd MacFarlane

1960、1970年代，資深藝術家**傑克‧科比**抓住了超級英雄故事中的核心——**力量**——然後把它轉化成超級英雄**藝術**主題，挑戰所有**後來**坐辦公室的人、要他們試著**超越**他。

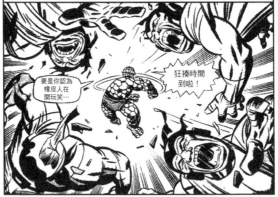

要是你認為橡皮人在開玩笑…

狂撓時間到啦！

Fantastic Four © and ™ Marvel Entertainment Group/Marvel Characters, Inc.

直到今天，幾乎所有超級英雄漫畫都遵循該類型的必備條件，也就是**肌肉強健的身材**——

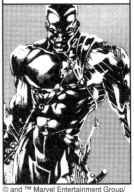

© and ™ Marvel Entertainment Group/ Marvel Characters, Inc.

——**誇張的景深**——

——以及**不斷惡化的危險情勢**！

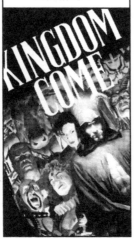

Kindom Come © and ™ DC Comics

經過長達60年的**轉變**，目前**超級英雄類型**包含了上百種根深蒂固的風格「**規則**」，用來決定**故事結構、頁面布局和繪畫風格**——

YON.

HAH!

CAPTAIN AMERICA SAID YOU'D BEEN BEATING THEM TOO EASILY, IRON MAN.

CAN'T LET COMPLACENCY GET THE BEST OF US, COMPLACENT, COMPLACENT!

*…或衰老狀態，取決於你的觀點。

114

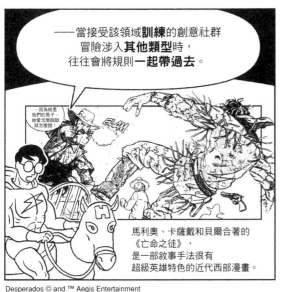

——當接受該領域**訓練**的創意社群冒險涉入**其他類型**時，往往會將規則**一起帶過去**。

…因為她是我們的馬子，她愛怎麼說就怎麼說。

BLAM

馬利奧、卡薩戴和貝爾合著的《亡命之徒》，是一部敘事手法很有超級英雄特色的近代西部漫畫。

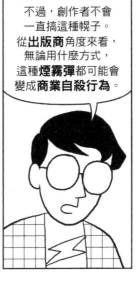

不過，創作者不會一直搞這種幌子。從**出版商**角度來看，無論用什麼方式，這種**煙霧彈**都可能會變成**商業自殺行為**。

這就是漫畫市場一直以來的「**雞或蛋**」困境；要是**新類型讀者**從來都**不進**漫畫店，那店家要怎麼吸引那些讀者呢？

漫畫**陷入**這種混亂的原因其實不難理解。它就跟所有**零售商品**一樣，是從**有限資源**的動力開始。

在這個案例中，有限資源就是「**書架空間**」*。

NEW RELEAS

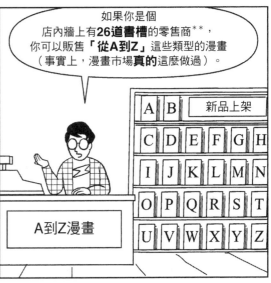

如果你是個店內牆上有**26道書槽**的零售商**，你可以販售「**從A到Z**」這些類型的漫畫（事實上，漫畫市場**真的**這麼做過）。

A	B	新品上架			
C	D	E	F	G	H
I	J	K	L	M	N
O	P	Q	R	S	T
U	V	W	X	Y	Z

A到Z漫畫

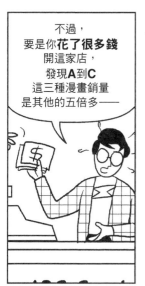

不過，要是你花了**很多錢**開這家店，發現**A到C**這三種漫畫銷量是其他的五倍多——

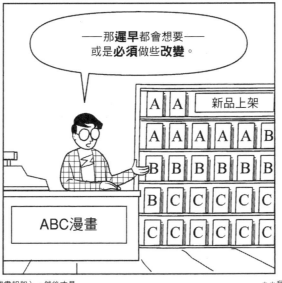

——那**遲早**都會想要——或是**必須**做些**改變**。

A	A	新品上架			
A	A	A	A	A	B
B	B	B	B	B	B
B	C	C	C	C	C
C	C	C	C	C	C

ABC漫畫

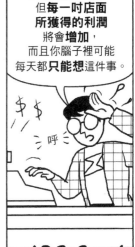

也許**讀者群**會減少，但每一吋店面**所獲得**的利潤將會**增加**，而且你腦子裡可能每天都**只能想**這件事。

$$

呼

* 更明確地說，先是便利商店的書架（或書報架），然後才是漫畫書專賣店。

** 我們正在範例國度裡…就忍耐我一下吧。

115

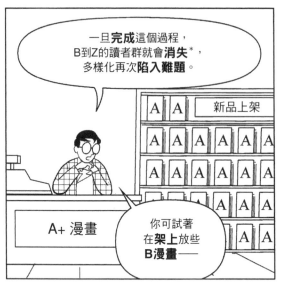

一旦**完成**這個過程，B到Z的讀者群就會**消失**＊，多樣化再次陷入難題。

A A 新品上架

A A A A A A

A A A A A A

A+ 漫畫

A A A A A A

A A A A A A

你可試著在**架上**放些**B漫畫**——

——但只有**A漫畫買家看得到**而已。

NEW RELEA

A

所以，想打造B漫畫市場，通常都會從**創意**和商業上操作，讓B漫畫也可**符合A讀者群**的口味。

然後就是等，等**B漫畫買家緩緩**地回流。

滴答
滴答
滴答

但唯有在B作品**品質良好**時，**「類型多樣化」**才能真正有所進展。

A B A

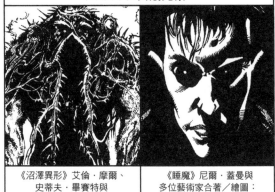

個人作品會隨著時間激盪出這種改變。例如，DC漫畫的**「眩暈」**系列從**艾倫‧摩爾**和**尼爾‧蓋曼**等英國作家的作品中萃取出不少**共感元素**。

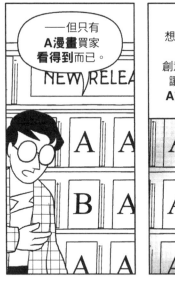

《沼澤異形》艾倫‧摩爾、史蒂夫‧畢賽特與約翰‧托特班合著

《睡魔》尼爾‧蓋曼與多位藝術家合著／繪圖：凱莉‧瓊斯和迪克‧佐丹諾

Swamp Thing and Sandman © and ™ DC Comics

久而久之，**醞釀中的類型**可能會開始累積**豐厚的歷史和風格特徵**，依賴超級英雄風格慣例的情況也會**越來越少**——

夢主，看看我的城市。

我看到了。

《睡魔》P‧克雷格‧羅素繪

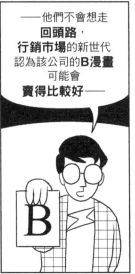

——他們不會想走**回頭路**，**行銷市場**的新世代認為該公司的**B漫畫**可能會**賣得比較好**——

B

——若看起來更像A漫畫的話。

＊1999年10月的百大暢銷作品中幾乎全部都是超級英雄漫畫（或是像《齊娜》和《冷石：史蒂夫‧奧斯汀》等類超級英雄作品）。

116

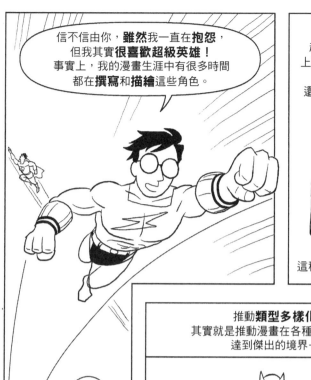

信不信由你，**雖然我一直在抱怨**，但我其實**很喜歡超級英雄**！事實上，我的漫畫生涯中有很多時間都在**撰寫**和**描繪**這些角色。

對我來說，超級英雄就像那些上面有**濃郁鮮奶油**的**巧克力派**，還有Oreo餅乾屑…你曉得的吧？

這種派好吃到不行——

——但誰想**下半輩子都只吃巧克力派、不吃其他東西**呢?!

推動**類型多樣化**，其實就是推動漫畫在各種**不同類型**中達到傑出的境界——

包含那些「**穿緊身衣的傢伙**」類型。

不過，少了可**對比**的基礎，創作者很難**欣賞**這種可能性。在這樣的真空隔絕狀態下，超級英雄漫畫變得越來越**相似**、讓人**提不起勁**。

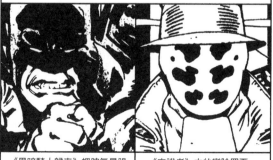

幸好還是有**例外**。**1980年代**時，那些**最懂**超級英雄的創作者開始**解構**這個類型，藉由**打破絕大多數**經過考驗的真實「**規則**」，替這些老掉牙的故事注入**新生命**。

《黑暗騎士歸來》裡脾氣暴躁又不好惹的老蝙蝠俠，法蘭克·米勒著

《守護者》中的變臉羅夏，艾倫·摩爾與大衛·吉本斯合著

1980年代的解構運動揭露了該類型的**內在世界**，並成為1990年代結實簡練、由作家發起的**重構運動**的基礎。

《湯姆·史壯》艾倫·摩爾與克里斯·史布勞斯合著

《太空城市》中的勝利女神，科特·巴斯克著／布蘭特·安德森繪

有些人認為，
超級英雄類型和**超級英雄漫畫**是為了彼此
而存在──「漫畫只是在做它最擅長的事」。

這**兩種**看法
我都不同意。
第一，我不認為有
任何**本質**上的東西將
漫畫限制在這種
神力奇幻的框架裡。

第二，這些年來，
我們已經不是
「**最擅長**」畫漫畫
的一群了。

戰後的**日本**和**歐洲**漫畫市場強力證明了
漫畫可以同時在**多種類型**中成長茁壯，
無須仰賴**穿緊身衣的傢伙**──

Rose of Versailles © Riyoko Ikeda, Dokaben © S. Mizushima, Dr. Slump © Akira Toriyama

──而大量**超級英雄**和相關的**神力奇幻**元素
也在**電影、電視和遊戲界**中刻劃出
無數兒童的想像力，
成果遠比那些四色漫畫**先驅**還要顯著。

Batman © and ™ DC Comics, Hercules: The Legendary Journeys © and ™ Universal Television Enterprises, Inc., and Lara Croft/Tomb Raider © and ™ Design Ltd.

超級英雄作品
最重要的特質
就是「**角色扮演**」，
也就是成為
書中的**角色**。

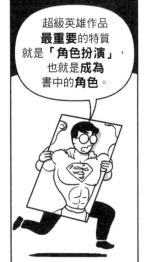

我在《**漫畫原來要
這樣看**》中提到，
為什麼我認為漫畫在
「**讀者參與**」這塊有
很多**未開發**的潛力*。

不過，在超級英雄所屬的
第一人稱神力奇幻領域中，
新技術已經痛宰漫畫一頓，
而且未來幾年內將會**變得更強大**。

*在《漫畫原來要這樣看》第2章〈漫畫的詞彙〉第43頁。

118

現在有越來越多商業人士和創作者**意識**到，漫畫已經承受不了把**雞蛋**放在同一**籃**裡的風險。

但其他人認為，漫畫最終會跟超級英雄相遇是歷史上**無法避免**的「**天命**」一樣。

我覺得類型發展**整體來說**可能難以避免——

但任何**一種**類型的提升多半是**隨機過程**。

可惜的是，我們沒法讓20世紀**重來**，並用**不同的變量**來**測試**這個概念——

不過，至少在**想像世界**中——

漫畫史

——我們可以**假設**一個漫畫**從未存在**的世界——

——進入這片空白，提出一個**簡單的想法**：

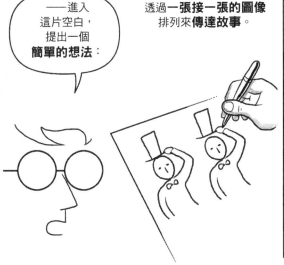

透過**一張接一張的圖像**排列來**傳達**故事。

然後，把**紙筆**交給**一千個作家**和**藝術家**，而且**不提供**任何**內容**或**風格指引**；如果他們想，可以加上**文字**，讓他們**無拘無束**地表達。

119

一千個藝術家的**實驗**結果會產生
一千種不同的版本、形式，
展現出可能會**變成**什麼樣子。

一定**有些**版本會表現出
共享的主題、風格或**情感**，
不過，假設每位藝術家都是**獨立**作業，
那這些共同脈絡只是**巧合**而已
（雖然他們可能根源於共享的**社會影響**）。

假如我們讓創作者**讀**彼此的作品，
他們就會開始相互**影響**，
某些人被模仿的次數可能會比**其他人**還要多。

同樣的，假如我們**銷售**實驗副產品，
某些**作品**銷量也可能會比其他作品**高出好幾倍**。

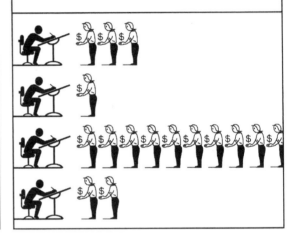

這**兩種模式**都會形成
以**特定藝術家、風格**和**題材**
為中心的**群集**。

這類**群集中**的
藝術家和作品，
比其他維持獨立的
漂泊者享有更多的
集體優勢：

1：他們會被視為
某個**更大群體**的
一部分，
並以**團體**的身分來提升
識別度和**重訪率**。

120

2：會提供**條理清晰**、易於快速**吸收**的媒介版本給新進的創作者。

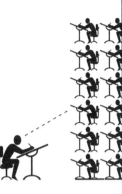

3：這些在較大群體中進行交易的生產者能透過**規模經濟**取得**經濟上的優勢**。

換句話說，有利類型**形成**的力量比那些**離散**類型的力量還要強。

就像**重力**將宇宙物質拉聚在一起創造**星宿**一樣——一旦**形成**，就會常在**附近徘徊**！

類型作品的地位比**非類型**作品還要**有利**，造成此現象的力量也會替**大類型**帶來比**小類型**更多的優勢；後者將會**消失**在前者裡，或以大多數例子來說，**繞著前者運轉**（例如略帶超級英雄風格的西部漫畫和科幻虛構作品）。

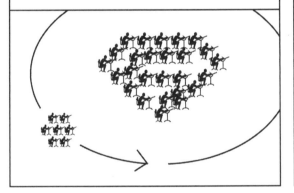

一旦結合了艱困的**產業環境**和稍早提到的有限**書架空間**，整個藝術形式的公開面向可能會隨著時間逐漸縮減為**單一類型**。

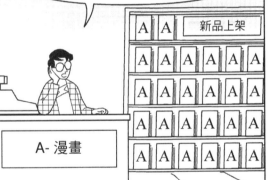

新品上架

A A

A A A A A

A A A A A

A- 漫畫

A A A A A

如果這就是所謂的「**適者生存**」，此結果可真的**難以避免**。不過，自從類型出現後，情況往往是「**大者生存**」；**個人創作者**的癖好和特性形塑了這個「**出現**」本身，而這些癖好和特性可能是經由成長中的**崇拜者**與**模仿者**群集**數十年**來努力仿效的成果*。

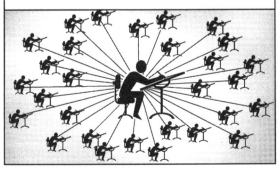

現在，我們回到千位藝術家實驗的**起點**，把那位具有影響力的藝術家從隊伍裡**拔除**，然後**重新**做實驗，最後可能還是會得到單一類型…**但會是同一種嗎****？

*雖然這些藝術家非常崇拜、敬慕原創者，但可能不太確定原創者的作品祕方到底是哪個個人怪癖。

**舉個真實世界的例子：要是傑瑞‧西格爾從來沒遇見喬‧舒斯特呢？

當**流行藝術家**或**風格**現象被視為**整體文化**的**副產物**時，受到**機會**支配的可能性就越小——

——那時類型才剛**萌芽**不久，因此它受歡迎程度可能只是**轉瞬即逝**的**流行**產物、當下的**時代精神**，或是**短暫的市場狀態**。

——但是，**普羅大眾**往往**深受**具有相同癖好和特性的個人，也就是**創意共同體**的影響——

就某些方面來看，多樣化類型之戰就是一場**對抗類型本身**核心**概念**的戰役。

畢竟**更多**類型也可能只是代表更多**禁錮**漫畫的規則**牢籠**。

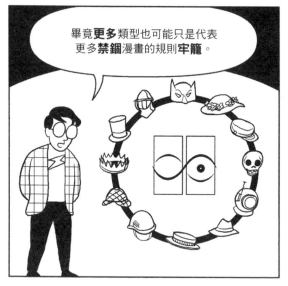

不過，對無意遵守**任何規則**的藝術家來說*——

——至少多樣化市場**增加**了在**某人**書架上找到空間的機會——

——而對**揀選、決定**規則的人而言，可藉此從那些已經**探索**好一陣子的前人手中收集豐富的**技巧**。

戰後的**日本**漫畫市場最能生動表達這點。

日本漫畫**多樣性**在**1950、1960年代**期間**激增**，而且每種類型的**成長方向**都**不同**。

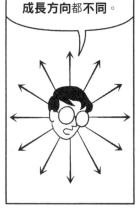

*也就是漫畫界急需的那種人，越多越好！

122

舉例來說，
水島新司的
經典**棒球**漫畫
《**大飯桶**》
以**充滿能量、
彈性十足的
身體活力**
完美捕捉到
球賽的**動作**
與**動態**精髓。

鳥山明的《**怪博士與機器娃娃**》從完美的
風格手法中提煉出**喜劇**和**天真無邪**的荒謬感。

哈哈哈！

這是悠閒看電視的時候嗎?!

經過多年演化的**武士**類型則吸收了
強烈的姿勢線條風格，
刻劃出時代**暴力**及充滿**古風**的**輪廓描繪**。

而在**池田理代子**和其他創作者的**愛情**漫畫中，
內在的**情感**衝突透過
臉孔拼貼和**象徵表現**效果形象化，
將焦點轉向**內在**情緒連結，不再強調**外在**關係。

小島剛夕的作品

最後一項手法，
在和**美國**漫畫藝術家
根深蒂固的習慣
相比時格外顯著。

在書名恰如其分的
《**如何畫出漫威
風格的漫畫**》*
中，繪圖師約翰·
布瑟瑪呈現出
一段橫跨多畫格的
對話——

——接著以
那個時代的**漫威**
充滿動能的
快節奏風格
描繪相同的畫格
（由科比潤飾）。

不過，這**兩個**範例中幾乎**每個畫格**都重現了人物的**身體關係**＊！

就像**遊戲角色**聚集起來準備**開戰**一樣，總是對對方的**姿勢**和**位置**保持警戒。

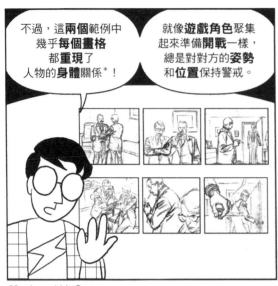

©Stan Lee and John Buscema

這點和其他無數風格慣例**牢牢深植**在美漫裡，就連「**另類**」創作者也很難打破這些規則，抑制了其他類型的成長。

有意識地**檢視**這些趨勢能幫助藝術家**跳脫**自我**框架**，但**最偉大的進步**將來自相同的源頭，一如往常，也就是想像力**強到無法抑制**的藝術家**個人努力**。

從某些方面來看，為**性別平衡**和**少數群體**代表性而戰似乎與類型議題之間有矛盾。

前兩項與作品群體有關的爭論呈現出世界的**真實樣貌**，但第三項似乎是為我們逃離世界的需求做準備。

諷刺的是，在人生中受過**殘酷現實**磨練的人，往往最不想在**虛構**作品中**重遊**這些景況。

＊原圖六個畫格裡就有五個是這樣。

124

有些漫畫**革新派**常常**譏諷**那些**逃避主義虛構作品**。**我**可能就給人這種印象。

不過，**所有讀者最終都想透過虛構作品放逐自己**，就算這趟旅程會經過一面**已知**的**世界**之鏡——

CLIK!

——既然我們無法**選擇**自己**出生**的世界，那小小**逃避**一下也很**合理**，而漫畫可以**實現**這個願望。

正如我在《**漫畫原來要這樣看**》裡說的，我相信這個形式能處理**任何**我們**丟進去**的東西——任何**主題**，任何**實體媒介**，任何**風格**。

漫畫**本身**沒有極限，有極限的是那些在**圈子裡**工作的人的**想像力**，讓這個**藝術形式**在**20世紀**末最多只展現出了**0.01%**的潛力——

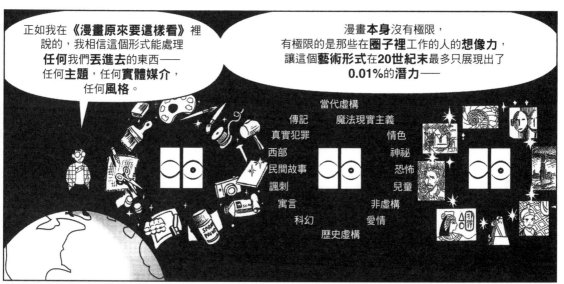

當代虛構

傳記　魔法現實主義

真實犯罪　　　情色

西部　　　　　神祕

民間故事　　　恐怖

諷刺　　　　　兒童

寓言　　　非虛構

科幻　　　愛情

歷史虛構

——而**新**世紀將面臨這項**挑戰**

——**尋找**其他**99.9%**。

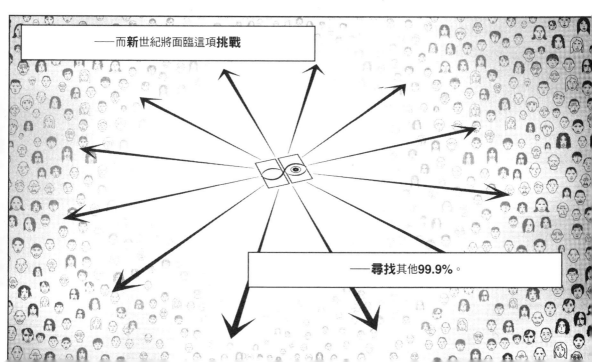

PART

2

勢
趁 起
而

工 具 二 三 事
對 電 腦 的 看 法

0100101001011001010101100101010

1970年代初，**我爸**跟還是**小學生**的我說，有部老電腦名叫「**旋風**」。

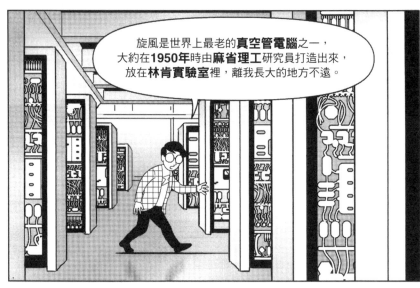

旋風是世界上最老的**真空管電腦**之一，大約在**1950年**時由**麻省理工**研究員打造出來，放在**林肯實驗室**裡，離我長大的地方不遠。

他說，這部電腦用了超過**12000支真空管**和**20000個二極體**，

而且占地高達**3100平方英尺**、橫跨**兩層樓**，是當時**地表上最大、最強**的電腦。

然後他又說：

我們公司**現在**可以創造出比旋風**強一千倍**的電腦——

——而且大小跟這個**煙灰缸**一樣。

每隔**7年**，電腦的能力都會**增強10倍**，因為**晶片**能容納越來越多的**電路**。

我問，難道沒有**極限**嗎？這些東西到底能**變得多小**呢？

我爸說了一些有關**光子波長**的東西。

這段對話已經是**25年前**的事了。而我爸的預測證明是「**保守**」吧。事實上，最近不斷**出現**和光子波長有關的東西，以及**打破其框架**的想法！

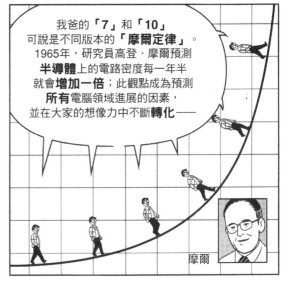

我爸的「**7**」和「**10**」可說是不同版本的「**摩爾定律**」。1965年，研究員高登·摩爾預測**半導體**上的電路密度每一年半就會**增加一倍**；此觀點成為預測**所有**電腦領域進展的因素，並在大家的想像力中不斷**轉化**——

摩爾

——對**某些人**來說就像一種信念，一個充滿**嶄新巨變**的時代正要**開始**。

當然啦，摩爾「**定律**」絕對**不是**定律。沒有任何邏輯**證據**指出這樣的**指數成長**不會**停止**。

但從**相反**的**傳統推論**來看，越來越**激進**的走向似乎預測未來並**不會**出現停滯的現象——

——我們可以**放心**假設這樣的轉變已經變成——而且**一直**都會是人類文化的**好夥伴**。

我在**1992年**末買了人生中**第一部電腦**＊，首次在真實世界中**接觸**到摩爾定律的**陡峭曲線**——

Ding!

＊我就跟當時大多數圖像藝術家一樣，買了蘋果電腦。

——我敬畏地看著每個**電腦新世代**是怎麼快速**打敗**上一個世代。

過了不到8年，當我在寫這本書時，我第一部電腦的廉價**後代**不僅**速度**快了**12倍**、**記憶體**擴充**20倍**，就連**儲存容量**加大**8倍**！

還比我之前買的**便宜300美金**耶！

當你讀這本書的時候，那些**新電腦**已經變得又慢、又**弱**、又**貴**了！

隨著個人電腦銷量**增加**，**群眾**也**意識**到這種**急遽**的改變，導致**大肆炒作**的魯莽推測和**投機**現象開始發酵。

電腦製造商和**網路商店抓住**這股群眾熱潮，試著將大家的目光**重新導向**自家**產品**和**服務**，並保證一定會把**「美麗新世界」**的奇蹟送到顧客**家裡**。

可是當時**紙箱**還裝不下那個世界，幻想破滅在所難免。

你有帶收據嗎？

顧客服務

退貨政策

與此同時，許多**數位專業人才**正在一個**理想化程度**比數年前還要**低**的世界中埋首工作。對很多人來說，**「展望未來的產業」**已經降級成**「一般商業」**了。

炒作與現實之間的鴻溝可能會塑造出**容易上當**和**憤世嫉俗**的人。

持續**燃燒創意**和**熱情**、
克服**憤世**想法、不要成為**容易受騙**的人——
這些都是值得面對的挑戰。
第一步，就是要學習
辨識誇大不實的宣傳。

我的經驗是：
若跟**當下無關**，
可能就是**炒作**。

若跟**未來**有關，
那任何炒作
都**沒用**。

預測數位技術的**未來**
跟預測天氣**有點像**。
小改變可能會產生
大影響——

——預報**困難度**
會隨著**時間軸**拉長
呈**指數**增加。

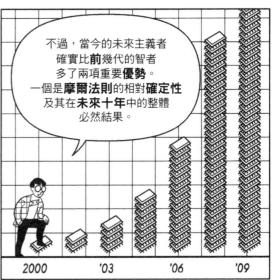

不過，當今的未來主義者
確實比**前**幾代的智者
多了兩項重要**優勢**。
一個是**摩爾法則**的相對**確定性**
及其在**未來十年**中的整體
必然結果。

2000　'03　'06　'09

另一個則是**資訊技術**能
「快速適應使用者
基本**欲望**和**需求**」的**本質**，
而對這些欲望和需求的**理解**
往往能創造出一張
通往**未來**的超棒**路線圖**——

——和一本
道路指南，
以了解帶領我們走到
這裡的這條路。

如果**需要**是**發明**之母，那**發明**就是**欲望**之母。

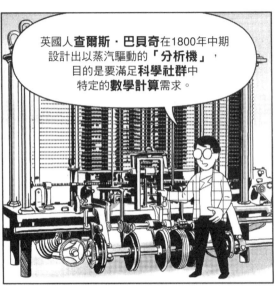

英國人**查爾斯·巴貝奇**在1800年中期設計出以蒸汽驅動的**「分析機」**，目的是要滿足**科學社群**中特定的**數學計算**需求。

由於各種原因，巴貝奇生前並沒有**完成**這個機器——

唉，說來話長…

C.B.

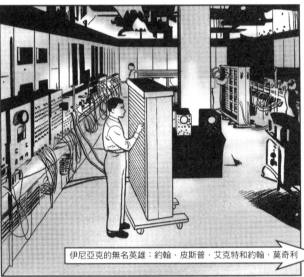

——可是需求仍在。第一部電子數值積分計算機**「伊尼亞克」**（ENIAC）[7]在**1940年代**首次亮相，為的是要滿足特定**政府**與**機構需求**，解決人類無法解決的**運算問題**。

伊尼亞克的無名英雄：約翰·皮斯普·艾克特和約翰·莫奇利

直到**「旋風」**在**1950年代**登場，**暗示**著**驚人**的新發明即將誕生。

旋風表面上是為了**軍事防禦研究**，但隨著時間過去，卻發現了很多**新**的應用，從**視網膜手術**到**地震**預測都有。

7 譯注：Electronic Numerical Integrator And Computer，電子數值積分計算機，縮寫為ENIAC，是世界上第一台通用電腦，能重新編程，解決各種計算問題。

還有一些，呃…比較沒經過**正式改善**的東西（**知識分子**和**創意團隊**太忙了，沒辦法**停下來**處理）。

電腦不僅滿足**需求**，也在製造者心中種下了想**更進一步**的**欲望**——那些最終能創造出像**電腦繪圖**、**網際網路**和**即時互動**等出乎意料的應用程式的應用。

隨著新的應用程式發展出自己的領域，欲望很快就變成「**需求**」*，新發明也跟著出現，**滿足**這些需求。

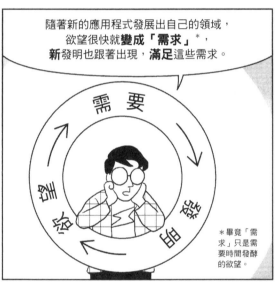

需要

欲望

發明

*畢竟「需求」只是需要時間發酵的欲望。

到了**1960**、**1970年代**，買得起的小型電腦（如迪吉多的**PDP-8****）在全國**學校**和**小企業**中發現了許多新用途——但並不全都**實用**就是了。

孩子，時間到。

再10分鐘就好，拜託～？

我的朋友科特和我在九年級的時候教PDP-8隨便創造出幾個超級大反派。

當**個人電腦**開始在**1980**、**1990年代**進入像我這樣的**業餘人士**家裡時——

——**數百萬個傑出人才**突然冒出來，準備設計出使用上更快、更有效率的發明——

——從**A**到**B**——

——然後為自己探索**B**可能的**目的地**。

**從機構角度來看的「買得起」，也就是兩萬美金以下。

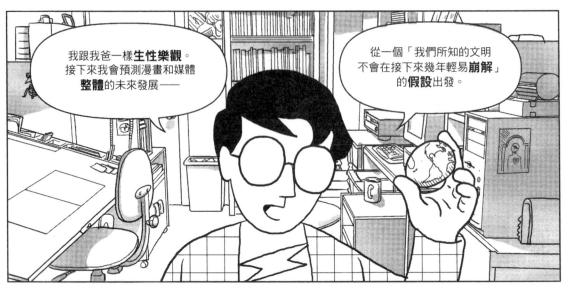

我跟我爸一樣**生性樂觀**。接下來我會預測漫畫和媒體**整體**的未來發展——

從一個「我們所知的文明不會在接下來幾年輕易**崩解**」的**假設**出發。

當然啦，沒人能**保證**未來**無災無難**。雖然我們成功撐過**2000年1月1日**，還是有可能在**經濟**上開始**走下坡**——

——即便這場革命得**延後**數十年——

——一旦它重新**回歸**，仍然會依循同樣的基本**成長模式**——

——達到同樣的基本**狀態**。

除了這些**障礙**外，還有**六個**關於未來電腦發展的**假設**。我個人認為這些假設**理所當然**：

處理器**能力增加**，價格下降

相應的電腦硬體**體積縮小**

提升電腦通訊的**速度**

改善如螢幕等**顯示技術**

網路交易**成長**與標準化

家用電腦**裝置**激增

單獨來看，這些趨勢指向幾個歡樂但並不精采的年頭。

現在就連我那沒用的女婿都能買個人電腦呢！

噢！看看我們剩下來的書架空間！

下載速度這麼快，我就有更多時間可以，呃…工作！

哇！就連她的粉刺都看得到耶！

我們走運了，比爾！他們收VISA卡！
感謝老天！

你有一封新郵件！
搞什——？？

但若是行動一致、發展一段時間，就會出現某些更戲劇性的場景。

包含：一個完全在家使用數位媒體的新世代的成長——

——工業化經濟徹底重組——

加入購物車

「可攜式」電腦的出現——

——真正的人工智慧萌芽——

——虛擬實境更臻成熟，不再只是讓人頭痛的新玩意——

——以及第一個不完美的終極「殺手級應用程式」原型

——全球通用的翻譯人員。

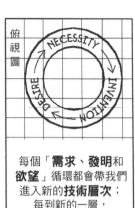

每個「**需求、發明和欲望**」循環都會帶我們進入新的**技術層次**；每到新的一層，就會**淘汰前**一層的**傳統假設**。

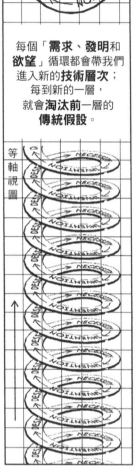

我在**剩餘篇幅**中的目標就是要探索**漫畫**和**數位媒體**之間的**交會**；我認為就算在**遙遠的未來**，也就是當今日的「**超級電腦**」──

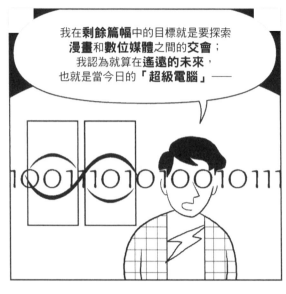

──被視為**積灰塵**的**老古董**時，這些**還是非常重要***。

有些人**安於**電腦「**只是個工具**」的想法，但**人類工具史**幾乎不支持「**只**」這個字隱含的觀點。

工具背後的力量如果夠強，就能**改變世界**。

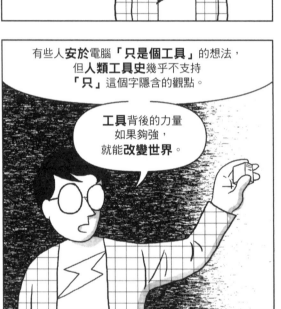

工具的重點在於**工具**──

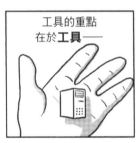

──很少只是**工具**。

日常生活中的工具**個別**來看的話可能很**熟悉**、很**乏味**，但假如除去外表，幾乎**所有**工具都蘊藏著一個**簡單有力**的想法：

能把**世界塑造**成符合人類**意志**的樣子。

能穿越**時間**和**距離**來傳送**思想**。

我們能**提升**自己的**體能**。

我們可以延長自己的**生命**。

*例如，從現在起5年後。

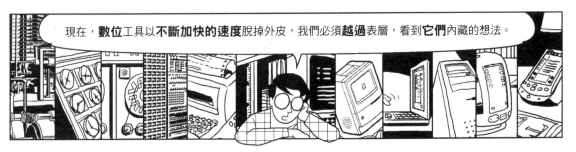
現在，**數位**工具以**不斷加快的速度**脫掉外皮，我們必須**越過**表層，看到**它們**內藏的想法。

可以**拓展大腦工作**。

可以**再創智慧**。

可以**消弭距離**。

可以**只用資訊**來**創造世界**。

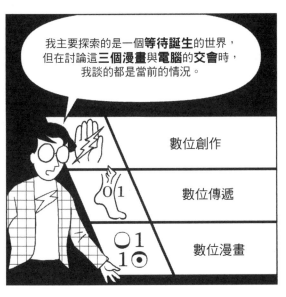
我主要探索的是一個**等待誕生**的世界，但在討論這**三個漫畫**與**電腦**的**交會**時，我談的都是當前的情況。

數位創作

數位傳遞

數位漫畫

我會一直試著**跳過笨重的金屬盒**——

——畢竟這會**讓我們分心**——

——忽略**新技術**的**希望**。

——就像**裝訂好的彩色小冊子**這些年來——

FAMOUS FUNNIES

——一直都讓我們**分心**——

——忽略了**藝術形式**的**希望**。

穿 越 數 位 之 門
數 位 創 作

用**電腦**進行**藝術創作**的想法幾乎跟**電腦本身**一樣**老**。

甚至像旋風那樣**巨大**的老**真空管計算機**也偶有涉獵。

不過，電腦直到**1970年代**才開始**定期**生成**獨特的新圖像**。

有些早期的電腦藝術家運用新工具**模仿、指涉**和**處理實體世界**的外貌。

其他人則陶醉在各種**只有電腦**才能**創作**出來的圖像裡。

＊本頁所有作品資訊，請參考本書最後的圖像援引出處。

138

兩種途徑的支持者都認為電腦對**各**領域的藝術家來說好處多多，而少數**個人藝術家**更在電腦時代**早期**就受到刺激，開始**轉換工具**了。

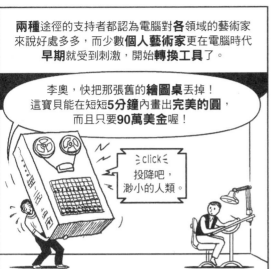

李奧，快把那張舊的**繪圖桌**丟掉！這寶貝能在短短**5分鐘**內畫出**完美的圓**，而且只要**90萬美金**喔！

≷click≷
投降吧，渺小的人類。

1970年代和1980年代早期的**個人電腦**雖然**便宜**很多，但主要功能還是**計算機，不是畫架。**

ARE WE HAVING FUN YET?

製圖技術早在**電腦出現前**就已經發展成非常**巧妙精密**的工具了。

多數藝術家對「**輸入電腦指令**」的創作方式**沒什麼興趣**，他們寧願待在一個「**看見什麼就是什麼**」的深刻**直覺**世界裡。

當時的電腦操作面——也就是電腦與使用者的介面——通常是以神祕難懂的語言組成一系列單調的書寫指令，就算是最——

警告：第47行錯誤

——簡單的任務，也需要具備專業知識才能完——

非法指令：132452 SYS/D4038
SYS STAT/MEN CONF837-97 A:&)%

——成。（唉，算了…）

終止？

然而**1973年**，全錄**帕羅奧圖研究中心***的工程師研發出一種能以**圖像表現**電腦操作面的方法，希望能大幅提升**可用性**。

全錄出產的「繁星」電腦，搭配早期滑鼠。

「**圖形使用者介面**」讓電腦操作多了一層**視覺隱喻**，對新的使用者來說似乎很**自然**也很**好用**。

全錄的創新產品並沒有**行銷**成功，但**其他公司****很快就**獲得**了**驚人的成果**。

蘋果電腦／麥金塔／1984

微軟公司／Windows／1985

based on pohoto courtesy of Xerox Palo Alto Research Center（Thanks, Matt）

*又稱「Xerox PARC」。

**蘋果高層（包含賈伯斯）造訪全錄帕羅奧多研究中心後不久，便開發出現在的Mac介面風格，而微軟公司也隨即跟進，套用到Windows上。

可惜的是，工具箱**能力**與**速度**不足的問題阻礙了圖形使用者介面在**80年代**的發展。

一張印刷圖像的組成分子可高達**一億像素***（證明「**一張照片勝過千言萬語**」這句話真的太**保守**了）。

因此，1980年代中期第一本**數位創作**漫畫不但**耗費**了**大量時間和金錢**，就連成品也很**粗糙**。

後來出現了更多結合**安全**與**熟悉類型**的**精緻**數位漫畫藝術。

《蝙蝠俠：數位正義》
皮佩·莫雷諾著

隨著技術逐漸**成熟**，有些人開始運用電腦**與生俱來**的**媒體**易感性。

《潘趣先生》
尼爾·蓋曼與戴夫·麥金合著

而少數——**極少數**人則用電腦的**怪異**特性來創造**引人注目**的鮮明圖像，希望能呈現出前所未有的**新**作品。

《藍色狂想曲》
馬克·藍曼著

與此同時，**幕後**的漫畫藝術出版過程也隨處可見電腦的足跡。

當我在寫這本書時，**數位**系統已經快速征服了用筆墨上色和上字的**主流**作品，創造出不少**低調**到驚人的成果。

許多專業人士只把電腦當作完成任務的**高效率工具**，但這種情況早在一群《**橋港**》老太太拿著**筆刀**進行**分色**作業那幾年就已經出現了。

＊像素：簡單說就是圖像元素，這些小點經過電腦處理後，就會創造出連續性色調的幻覺。

＊＊圖像出處：《碎裂》彼得·吉里斯與麥克·桑茲在1985年時用Mac畫出來的，當時電腦還只是微不足道的小東西呢！

140

「大家必須透過**舊媒體濾鏡**來詮釋**新媒體**」的想法已成**普遍趨勢**，而上述的**保守主義**只是個小例子*。

早期的**書寫語言**充滿了**口語傳統**的產物——

早期的**無線電廣播**深受**出版印刷**影響——

早期的電視是廣播電台和電影孕育出來的成果。

因此，不意外，源自**墨線藝術**和**機械複製品**的感受力主宰了**早期**的**電腦生成漫畫**。

當然啦，墨水繪圖的感受力永遠都是墨水**複製**作品的重要元素——

——就連那些注定要放在**螢幕**上的藝術也能藉著研究**資深大師**的作品獲益——

——但是，選擇電腦作為**主要藝術創作工具**，幾乎就是**選擇**了**超人類**的調色盤——

——而單純拿它來**仿製**先前的工具用途，好像有點**大材小用**。

＊馬歇爾‧麥克魯漢即不停倡導這個觀念。

不幸的是，電腦一出現，有自身**規則**、**習性**和**動力**的「利潤追求」也**隨之展開**——

在那裡！快抓住他！

——所以，電腦得先讓自己變得**有用**，才能做出重要的**視覺陳述**。

截至**2000年**，盛行超過10年的「**有用**」觀點已經培養出一個菁英數位**專家**階層。

你還在用2.5版本啊?!

——而且有很多**年輕藝術家**認為，「獲得電腦」就是取得**權利**的**第一步**。

墨水俠，看招！

但對**其他人**（尤其是**老一輩**的**資深藝術家***）來說，這種快速的變遷**步調令人不安**——

——想到漫畫產業將全面**轉向電腦**，內心產生嚴重的疏離感。

click
請輸入27位數密碼。

漫畫產業

??

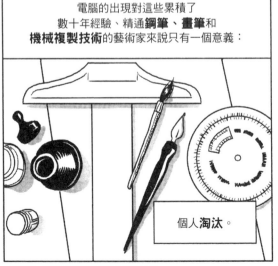

電腦的出現對這些累積了數十年經驗、精通**鋼筆**、**畫筆**和**機械複製技術**的藝術家來說只有一個意義：

個人**淘汰**。

雖然未來可能不會像**老一輩的藝術家**想的那麼**殘酷**——

——但**數位專家**和**年輕藝術家**也不該把未來想得這麼**簡單**。

*不過每一代都有藝術家對電腦避之唯恐不及。

數位專家和年輕藝術家認為自己是
掌控新工具的**主人**（或**潛在**高手），
老一輩的藝術家則覺得自己像**奴隸**——或**更慘**。

電腦會
讓我變成
明日之星！

電腦能讓我
混口飯吃。

電腦會讓我
絕種！

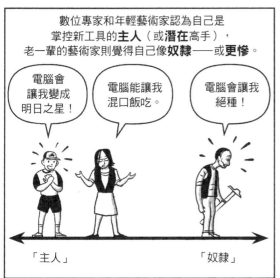

「主人」　　　　　　　「奴隸」

三種觀點雖各有差異，
但都將電腦描述成
在不大幅改變藝術家
目標**本質**的情況下
幫助、或阻礙
這些目標——

——這**三個群體**
會感到**腳下**的地面
快速**移動**——

——**下一個**世代登場了。

我猜未來那些盡全力想**改造**漫畫**外觀**的人，
不管幾歲，都會抱著像我4歲和6歲**女兒**
這種態度來努力。

換**我**了！

不對，
換**我**了！

不應是
這種態度

Kid Pix＊是一款內建**各種**漂亮**工具**的
多功能應用程式，
也是我女兒最愛的藝術軟體之一。

裡面的**「畫筆」**包羅萬象，
能創造出無數種伴隨著
獨特**音效**的**奇怪效果**。

每個**工具調色盤**項目底下都有**小調色盤**，裡面包含了**各式各樣**的繪圖選擇（就連我最小的孩子都摸透這些工具了）。

小**炸藥**圖標代表其中一種「**橡皮擦**」。如果選了這個，在圖上**點**一下——

——「**轟**」一聲，螢幕上就會出現逐漸擴散的**同心圓**——

——接著整個圖就**消失**了。

這就是小炸藥的**功能**。但我的孩子可不只這樣**用**喔。

如果**再**點一次小炸藥，你會發現，同心圓在**消失**前會一直停留在**畫面上**——

——你可以在**不同地方**重複一樣的過程，讓**圖案結合**在一起。

現在看你還能不能說服我女兒，「**橡皮擦不是這樣用的**」！

哈！哈！

我的孩子並不會把自己和電腦之間看成「主人」或「奴隸」的**關係**。

主人　　　奴隸

對她們來說，電腦是個**待探索**的**環境**，是自我**奇想**的**延伸**——

——也是個要等事情「**發生**」**後**才能**理解**個中奧祕的世界。

144

「玩」和「從**內部**學習」的能力是**理解**新工具最大的希望。

不是**只有**孩子才有能力「玩」。玩的**態度**就跟**年齡**一樣重要。

但對很多跟我**同年**和**比我大**的藝術家來說，可能得先「**丟掉**」某些東西。

有時看著孩子們的藝術創作，我就會想起**1994年**那個下午…

朋友**卡蘿**和她**14歲**的兒子**布萊德**來訪，當時我正在看那年代最棒的**CD-ROM光碟**。

布萊德**坐下來**，開始**玩**光碟；過了**幾分鐘**，他抬起頭來說：「嘿，史考特——」

「——你有走進去那些寫著『**禁止進入**』的門過嗎？」

不用說，當然**沒有**。後來我意識到，有**多少**像我一樣的藝術家只因為覺得「不是**自己的事**」，所以沒有打開那些或許會通往**嶄新可能性**的門。

但很少**一開始**就是那樣。數位媒體**新手**往往沉醉於**剛獲得**的能力，**飛快地**打開一扇又一扇門。

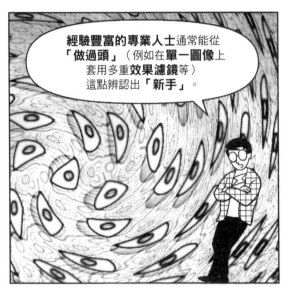

經驗豐富的**專業人士**通常能從「**做過頭**」（例如在**單一圖像**上套用多重**效果濾鏡**等）這點辨認出「**新手**」。

大多數人會適時發現什麼可行、什麼**不**可行，慢慢**遠離**「**爛藝術**」的漩渦。

但我認為，那些願意**穿越**漩渦、到達**彼端**的藝術家會比謹慎的同伴學到更多。

我們應該**暫緩評斷**，不問特定的視覺效果是否「**可行**」——

——而是要看敘事效果是否**有趣**，以及漫畫能如何**運用**這個效果。

比方說，**Photoshop** 這類**新**程式經常過度使用**旋轉**效果，只因看起來很**酷**。

將輕微的旋轉元素套用到一系列**背景**上，會有什麼樣的敘事效果呢？

我們看到用「**浮雕**」、而非「**繪圖**」構成的故事時，會有什麼**反應**？

模糊的圖像會如何影響讀者的閱讀體驗？

每頁能承載的**物件導向程式密度**和**重複度**有多少？

全**美工圖案**組成的漫畫有什麼潛力？

146

連續性抽象概念和**可讀性**有什麼**外部限制**？

條紋、雜點和**模糊動作**如何呈現出**動態感**？

如何將數位**文本處理**運用到**表現效果**上？

如何在**3D環境**中呈現出**漫畫風格化**效果？

讀者會怎麼破解超大的「**像素**」馬賽克圖像？

電腦能創造出什麼樣的完美**對稱**圖像敘事效果？

藝術家會怎麼運用多層「**圖像管**」效果和特製的**筆刷**效果？

扭曲的**波浪紋路**是如何提升圖像中的**焦慮感**？

生成**現實**圖像的程式是怎麼創造出**超現實**圖像的？

早在電腦生成藝術普及**前**就已經有人提出、處理部分問題了——

——但由於令人眼花撩亂的**傳統工具**是應對問題的必備要素，因此**數位**工具現在只能把所有可能性放在一個地方：

如果畫格**本身**為**實體**存在，又會怎麼影響我們的時間觀？

也就是藝術家的**指尖**上。

幸好有強大的**「復原」**鍵和儲存**過渡版本**的功能，讓追求**單一**選項的過程中無須排除**其他**選項。

數位畫布提供了一個具有無限**延展**與**修正機會**的**可塑世界**。

電腦用**單一工作環境**取代**一大群實體媒體**，大幅擴張**視覺效果**調色盤；這個調色盤日益成長、越來**越大**——

——再次重申，你沒辦法把這個化一切為可能的工具裝在**主機殼**裡——

——或嵌入**紙盒**中的某片**塑膠光碟**——

——或是塞進**玻璃螢幕**上只有半吋寬、閃閃發亮的像素**圖標列**裡。

這個工具是種**「想法」**——若以**資訊**的角度來看，**藝術**在本質上是**無限**的——

——**機殼、光碟、盒子和螢幕**只是該想法**選擇**的初步形態罷了。

電腦生成藝術跟**其他**如**網路**等領域中的**最新發展**相比，似乎進入**穩定期**，但我認為這才剛**起步**而已。

1980 — 1990 — 2000 — 2010 — 2020 — 2030

未來**20年**間，電腦如何**圖像處理**、如何**操控**，以及如何理解**藝術**和**技術**這三個層面上，會出現**戲劇性的轉變**。

有個改變趨勢**已經**出現了，那就是**建立**物件取向「**繪圖**」程式和以像素為基礎的點陣圖。

「**繪畫**」程式之間的**橋樑**。

由於「繪圖」程式的每一次輸出都是經過**數學運算定義**的物件，因此可以在永遠保持**清晰精確**的情況下一而再、再而三地**移動**、**複製**和**轉化**。

相較之下，「繪畫」程式是用大量**像素**馬賽克來儲存、處理圖像，每一次對**整體圖片**所做的**調整**都會以難以察覺的方式**改變色彩**。

「繪圖」
就像一系列
魔法橡皮筋——

——「繪畫」
則是聰明活潑的
多彩沙盒*。

近年來，
電腦繪圖追求的夢想之一就是結合
解析度獨立的精確性、「繪圖」彈性，
以及「繪畫」的直覺力量與巧妙之處。

這種應用策略集合可能會對
3D模型師帶來極大影響，
因為他們大多是以「繪圖」創造出線框骨架，
然後再包覆用「繪畫」生成的光線與質地外衣。

傳統上，
這類模型的準備過程
非常單調、
必須循序漸進，
反映出兩種程式之間的
分歧——

——隨著
處理器能力
持續增長，藝術家
不僅在早期模型製作
階段就有快速
描繪圖像的能力——

——還能直接在完成
的模型上「繪畫」，
不用畫在那些整平的
預製外皮上。

換句話說，
電腦透過分解
特定圖像類型的結構，
來取得生成
這類圖像的能力——

——不過，藉由組合
分解出來的元素、
將那些步驟歸納成一個
整合性直覺過程——

——開發者提供使用
這些工具的藝術家
一個掌握工具的
寶貴捷徑。

*很遺憾，我不記得這個比喻是誰說的，有人要承認嗎？
（我會把你的名字放在scottmccloud.com）

電腦藝術家很**貪心**。
他們全都想要，而且他們知道，
要**等**得夠久就能**如願以償**。

業界常提到的
「電腦**力量**與筆墨
自發性間的**權衡**」
其實只是**短暫現象**。

硬體和**軟體**的進步
將會在**10年內**
把「**自發性**」還給
許多藝術家。

比方說，最近市面上開始出現結合
螢幕和繪圖板的產品*，
讓藝術家能重新得到筆墨的**即時回饋**，
同時保有最愛軟體的**能力**和**多樣性**。

隨著
「**小型化**」
的趨勢，這樣的
螢幕／平板，
以及提供**運轉**
能量的**電腦**——

——可以、
而且可能將會
結合成單一的
「**可攜式萬能無線
繪圖工具**」。

3D領域也會出現
類似的大躍進，
因為3D物件的
操縱處理終於——

——能在
虛擬3D**環境**中
占有一席之地**。

喀嚓！

便宜又流行的
圖像工具才出現
10年多而已！

上市的時候
他才剛從大學
畢業呢。

代表幾乎**所有**
用電腦創作藝術者
都是這個**新世界**的
新移民。

*還是很貴…目前啦。

**我很榮幸能體驗這種類似力回饋裝置的原型，以完成本
書。那些設備可不是隨便點點按按就好，差得遠了！

那些**土生土長**的新世代會以更**流利**的方式運用新語言——

——並穿越**一扇又一扇門**，如入**無人之境**。

不過，**有扇門**可能連我**女兒**這代都會躊躇**不前**。在那扇門後面，**人類藝術家**不再重要——

——而電腦**本身**則成為「**藝術家**」。

這種局面的**終極**版有點超出本章範圍*。

不過，從**過渡階段**來看，電腦確實變成了更有**創意**的角色（例如生成這片**背景**的軟體），而**認知**也跟著出現有趣的**轉變**——

created using Metacreations' Bryce. A very fun program.

——我們一致同意的藝術**定義**匆匆撤退，躲進作品的**一部分裡**——

```
00111001010
0010101001
10100111010
11101000110
01011010101
00111001010
0010101001
10100111010
11101000110
01011010101
00111001010
0010101001
```

——就是只有**人類**做的那部分！

```
10100111001
11100100010
11010101100
10110001001
0100110100
10100011001
11100100010
11010101100
10110001001
0100110100
10100011001
11100100010
11010101100
10110001001
```

目前人類被**取代**的風險**微乎其微**——

啪！
啪！

——但以**物種**的方式生存不一定保證能在**職場**生存；**缺乏電腦經驗**的藝術家可能會在**某些**領域中意識到「**被取代**」的恐懼。

*這個話題會直接導向某些更廣泛、和人工智慧有關的主題。

雖然電腦繪圖相關產品**價格**在我寫這本書的期間**暴跌**，但離**「便宜」**還很遠*——

——這似乎和**先前**不少革命概念相悖，畢竟那些變革重點多半圍繞在處於**經濟劣勢**的藝術家身上。

不過，**傳統藝術**也永遠少不了**開銷**——

——而且**摩爾法則**還沒完呢！

所有**資源有限**、但**欲望無限**的人會在**10年**內做好準備，並有能力**永遠改造**漫畫**外觀**——

——**如果**他們能找到**接觸**潛在**讀者**的方式。

不幸的是，正如我們看到的一樣，當今市場很難**孕育**那樣的連結關係。

這又帶我們回到50年前隱含在旋風計畫中的**另一個想法**。這個想法在**1969年**趨於**低調**，然後在短短幾年前突然**爆發**、形成**群眾意識**；

而且**短時間**內**不會消失**。

*入門級電腦在2000年初降價到400美金，但不包含螢幕、繪圖軟體，或像掃描器之類的繪圖相關外部裝置。

153

零阻力經濟
數位傳遞

網路的根源反映出其**分散**、**擴散**的**本質**，也就是四散各處、**充滿創造力的心智**群體**努力**孕育出來的成就和**集思廣益**的成果。

凡納爾·布希在1945年發表的論文〈如吾人所思〉*中描繪出一個想像世界，在那裡，所有**人類知識**都能透過一種名叫「**Memex**」的桌上型裝置彼此共享。

J.C.R. 李克萊德**受到布希啟發，在1960年代早期領導「**未來圖書館**」研究計畫，開始勾勒一個**浩瀚遼闊**、使用者能自由進出的**資訊網絡**架構。

布希、李克萊德和其他人都指望技術能蓬勃發展，使**人與機器之間的關係**能大幅超越**20世紀中期**那種將電腦歸為**實用角色**的層次。

*當時布希是美國聯邦科學研究與開發辦公室主任。該文章首度發表於《大西洋月刊》。

**李克萊德曾在不同時期擔任過心理學家、工程師和聲學專家。

李克萊德的論文發表前不久，
將軍出身的艾森豪**總統**設立了一個名為
「高等研究計畫署」（A.R.P.A.）＊、
以國防為名義研發**高科技**的**新機構**，
來應對冷戰壓力。

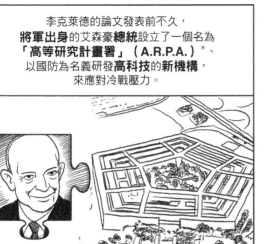

艾森豪

可是，隨即成立的**美國太空總署**
幾乎**奪走**A.R.P.A.所有**國防功能**，
導致**20億美金**的預算很快就被吃掉大部分。

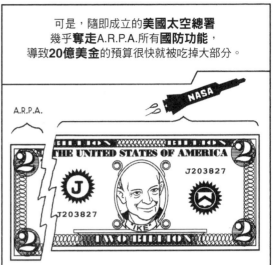

A.R.P.A.

NASA

於是，只剩**1.5億美金**和**新署長**的A.R.P.A.
決定重新定義自身任務，
並專注在長期**和平研究**上。
李克萊德加入A.R.P.A.後，
立刻把計畫署重心導向**電腦科學**，
並交棒給**伊凡‧薩瑟蘭**——

瑞納

李克萊德

薩瑟蘭

——然後再由A.R.P.A.中的
I.P.T.O.＊＊局長**鮑伯‧泰勒**接手，
挹注一百萬美金進行**「網路實驗」**，
並聘請**林肯實驗室**的**賴瑞‧羅伯茲**
擔任計畫經理。

泰勒

羅伯茲

泰勒注意到，
國內電腦沒有交換**資源**和**資訊**的能力，
導致無法**分享**重要成果，讓他非常煩心，
於是便提出滿足這項**需求**的解決方案。

沒什麼大不了的。

泰勒承繼了李克萊德
的**革命性觀點**，
他知道，
假如實驗**成功**，
必能成就一番**大事**。

實驗的確
很順利，他們
成功了。

＊A.R.P.A.其中一個目標是要避開各軍種間的競爭與對抗。艾
森豪不信任複雜的軍事工業，反而很喜歡科學家。

＊＊資訊處理技術局。

1968年，一切慢慢**成形**。
賴瑞・羅伯茲畫了一張又一張的網路**設計**圖。

聖路易市華盛頓大學的**魏斯・克拉克**
提供了一片至關重要的拼圖：
他建議設置一台**網路電腦**來處理流量，
而非要**其他**擁有**各自語言**的電腦直接**溝通**。

克拉克

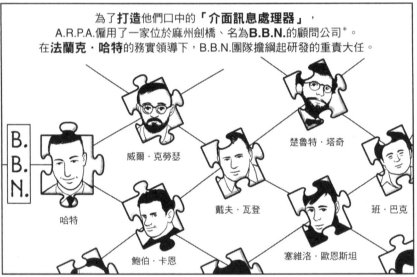

為了**打造**他們口中的「**介面訊息處理器**」，
A.R.P.A.雇用了一家位於麻州劍橋、名為**B.B.N.**的顧問公司＊。
在**法蘭克・哈特**的務實領導下，B.B.N.團隊擔綱起研發的重責大任。

B.B.N.

哈特

威爾・克勞瑟

戴夫・瓦登

楚魯特・塔奇

班・巴克

鮑伯・卡恩

塞維洛・歐恩斯坦

其實早在**幾年前**
就已經有人提出
遺失的關鍵拼圖，
只是到這時才又被
重新發掘出來。

1960年代早期，
波蘭出生、後來加入
蘭德公司的
保羅・巴蘭提出了
一條通往**電信**領域的
嶄新途徑。

巴蘭

核戰威脅讓巴蘭意識到
美國**通訊基礎建設**的**脆弱**；
只要敵方一**攻擊**，
電話系統就會癱瘓，
以致無法傳達反擊──

──或是停止
一切攻擊的命令。

＊最近我才發現，原來我爸工作的雷神公司差點就拿到那份差
事了。

巴蘭認為，**數據**可以**切分**成指向共同**終點**的**小區塊**。

每個區塊都會選擇最有**效率**的**路徑**；要是碰上**阻礙**（例如華盛頓特區是冒煙的**火山口**好了），它就會**改道**——

——直到所有區塊**重新**在**終點**集合。

巴蘭的觀點非常**正確**，但1960年代初那些自以為是的**AT&T***主管認為他是個**怪咖**。

幾年後，英國電腦科學家**唐諾・瓦茲・戴維斯**無意間**複製**（而且還略微**改善**）了巴蘭的成果。

戴維斯

並稱之為「**分封交換**」，沿用至今。

跟巴蘭相比，B.B.N.團隊對「**效能**」的興趣遠大於對**冷戰**的顧慮。他們不僅**善加運用**這項技術，更採納了巴蘭和戴維斯的裝置。

巴蘭本身反映出**技術革新**其實是**累積**的進程，每項創新發展都建立在**先前**的**基礎**上。

他說：「假如不**小心**點的話，你可能會**欺騙自己**，認為自己的貢獻**最重要**；但**事實的真相**是，每個貢獻都是隨**前人的成果**而來。

一切環環相扣，緊密連結在一起。」

*美國電話電報公司，壟斷了當時的電信業。

多虧了**N.A.S.A.**，人類得以在**1969**年登陸月球——

幾個月後，多虧了N.A.S.A.的小兄弟**A.R.P.A.**，
兩台巨大**電腦**能以進駐**加州大學洛杉磯分校**和**史丹佛研究院**——

——開始
互相**交談**。

加州大學聖塔芭芭拉分校接著加入**「阿帕網」**
（ARPANET高等研究計畫署網路簡稱）的行列，
再來是**猶他大學、B.B.N.、麻省理工、
蘭德公司、S.D.C.系統發展公司、哈佛大學、
林肯實驗室**，以及**史丹佛和卡內基美隆大學**。

由於網絡不斷**擴張**、
海外發展迅速成長，
新興**國際網絡工作
團隊**的**文特‧瑟夫**
（Vint Cerf）——

瑟夫

——和B.B.N.出身的
鮑伯‧卡恩便共同
制定了名為**TCP/IP**的
傳輸協定，
將所有網路間的
溝通交流標準化，
創造出一個
「互聯網」。

卡恩

隨著這個網絡間的**網路**（阿帕網只是**其中之一**）越來越大、
在**世界**上涵蓋的範圍越來越廣，**「一個互聯網」**的名稱似乎**不再恰當**。

這是個**迅速**演化的「**網際網路**」。

電子郵件、新聞群組、聊天、多玩家遊戲等多種**前所未見**的**功能**快速匯集於**新技術**領域——

當**家用電腦**在**1980、1990年代**大量湧現時——

——這兩種創新簡直是**天作之合**。

C.E.R.N.*的**提姆·伯納斯李**在**1987年**找到當今**最後一塊**拼圖。他提出一個應根據**內容**、而非**地點**來**連結網路文件**的**協定****。這個構想奠基在**1960年**由**泰德·尼爾森**首度提出、後來由**史丹佛研究院**的**道格·恩格巴**發展而成的「**超文本**」概念。

尼爾森

伯納斯李　請按｜這裡

恩格巴

伯納斯李將之稱為**全球資訊網**，但這一步對電腦迷影響不大——

直到**馬克·安德森**和伊利諾大學**N.C.S.A.*****的**艾瑞克·畢納**寫出一套在網路上觀看**文本**和**圖像**、名為「**馬賽克**」的熱門軟體——

Wherever You Go, There You Are.

Right Place. Right Time. ▼　Search

安德森

畢納

——並由新興公司「**網景**」（Netscape）推出**上市**後——

Time © and ™ Time, Inc.

網際網路就像**原子彈**一樣轟炸整個主流。

*歐洲核子研究組織，是位於瑞士日內瓦的粒子物理實驗室。　**H.T.T.P.（超文本傳輸協定）及其語言H.T.M.L.（超文本標記語言）。　***國家超級電腦研究中心。

真的很難相信距離**網路**萌芽只有**短短幾年**的時間*。

當我在寫這些文字時，**全球**已經註冊了大約**一千六百萬個網域**。

目前有在**運作**的**網站**數量比**國家圖書館**裡的**書**還要多——網路成長的速度**越來越快**了！

李克萊德的「**未來圖書館**」在某種程度上**超乎**他的期待；不過，我們有時可能還是會因為那些悲哀的**炒作**和企業集團**影響**而心生厭倦，忘了網路的**發明**有多**驚人**！

想想**資訊蒐集**的機會就好——更別說像**這傢伙**這樣的**新手**對音樂或影片的觀點了！

嘎？我在哪啊？

想像一下你可能會想知道的**東西**，**任何主題**都可以！

？

任何喔！

呃…**釣魚**好了？

*當安德森和畢納創造出「Mosaic瀏覽器」時，《漫畫原來要這樣看》已經出版好幾個月了。

160

沒問題！

哇！

想想看！
整個資訊**世界**
就在我們**指尖**上，
就像**布希**和**李克萊德**
期望的一樣！

哇賽！
看看這些
有關**釣魚**的訊息！

無論那些資訊
有多**深奧**、多**專業**，
不是**已經**
被放在網路上，
就是**快要**在網路上了。

這種**溝通**和
創造力大爆炸
才剛剛**開始**。

除了**現存**的
數百萬個網站外，
接下來
還有**更多**──

呃…

為什麼都是
空白的啊?!

等等…

這裡。

喔，我
知道了…

好啦，
現在有東西
出現了。

「贏得
免費的夢想
假──」

喔，抱歉…不是啦，
那只是**廣告**。

「完成17%」
──什麼意思
啊？

好啦好啦，
我寫這本書的時候才**2000年**而已，
這場革命顯然還有**很長的路要走**。

所有你從網路上得到的
東西都只是一連串由
0和1組成的**資訊**而已。

要透過一條
標準**電話線***將所有
數據傳送出去，
就像用**吸管**
吸**感恩節大餐**一樣。

與此同時，
雖然**搜尋選擇**激增，
但在找到自己的方法前
可能還是會讓人
有點**氣餒**——

搜尋

找到
749286筆結果

——而且，
不管怎麼說，
網路**商品銷售**都是
爆炸性的新興市場——

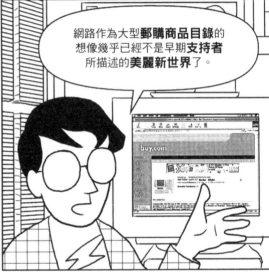

網路作為大型**郵購商品目錄**的
想像幾乎已經不是早期**支持者**
所描述的**美麗新世界**了。

截至2000年，
網路上已經出現大量
詐騙或**強迫推銷**，
還有其他**討厭的傢伙**…

…**訴訟和票據**…

…**反社會者和
戀童癖**…

…還有極度愚蠢的
爛設計。

*當我在寫這本書的時候，大部分使用者的網速最多都只有
56K。

當我提倡「線上漫畫」*時，大多數人腦海中都浮現出網路。不意外，很多漫畫家都不想冒險嘗試；

但隨著頻寬增加——

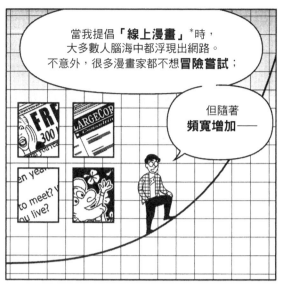

——大量的質變可能會議網路在短時間內成為截然不同的場域。

畢竟當初也是這樣的質變帶領我們走到這裡。

1980年代和1990年代早期，「漫畫與網際網路」會議小組傾向聚焦在網路論壇、發電子郵件給編輯，以及下載各式各樣的小圖像——

——而且早期的網速幾乎只能傳送作品樣本而已。

不過，隨著頻寬增加，從文本、單一圖像到多圖像這條路對漫畫來說就是…

…一條從溝通——

——到推廣——

——再到傳遞的路。

我所談的「數位傳遞」是指以純粹訊息形式從生產者傳到讀者的漫畫。

*我從1994年起就一直大聲嚷嚷有關線上漫畫的事（雖然我過了好一陣子才推出個人網站scottmccloud.com）。

163

數位傳遞**規避**了漫畫如何**製作**過程的問題。

事實上，上一章討論的**數位創作**特色大多都以「**印刷**」為重點。

——現在有很多線上漫畫都是直接掃描手繪的**筆墨**漫畫*。

數位傳遞指的**不是**燒成**CD**、或是放在其他儲存裝置**的漫畫。這些作品**內部**雖然以0和1的基本單位存在——

——但仍須以**物體**（如塑膠**盒**裡的**塑膠光碟**）的形式運送、裝進**紙箱**、堆到**貨車**裡，然後塞進有限的**書架空間**。

電腦配送

電腦屋

數位超級英雄

嗶！

也不是指那些透過**線上訂購**的**紙本漫畫**配銷情形，雖然這種服務日趨重要。

Archi Meets the Punisher © and ™ Archie Comics Group and Marvel Entertainment Group / Marvel Characters, Inc.
All art © their respective artists as identified; p1 booths © the booth-holders, Comicon.com © Steve Conley and Rick Veitch.

數位傳遞指的是經由**線上服務**或組織專屬**內部網絡**（也就是**企業網路**）傳送的漫畫。

你有新漫畫！

目前數位傳遞**大多**都是透過**網路**運作，若想**了解**一下在世紀交會時的數位傳遞漫畫，「**網路**」是個值得**探索**的好地方。

*未來兩者之間的交集會越來越多。

**但這些也有可能是數位漫畫——詳情請見下一章。

當我在寫這本書的時候，**網路漫畫**仍處在**推廣**到傳遞之間的過渡期。

目前有數百個網站提供有關**漫畫創作者**、作品、作品樣本和**線上訂購**等資訊——

逐漸**增長小群體**藝術家開始創作**專為線上**閱讀設計的漫畫。

螢幕圖像截自 Comicon.com

線上漫畫仍處於**待開發**階段。幾乎每個人都**各自表徵**。

因此，大家不斷嘗試各式各樣的方法，希望能**有所成就**＊。

對部分漫畫家來說，符合螢幕大小、由早期連環式發展而成的**逐頁式**呈現是非常實際的解決方法——

《電氣小子札克》
查理・帕克著
zark.com

《重砲英雄》
唐・辛普森著
megatonman.blogspot.com

《逍遙世界》
特里斯坦・法隆著
leisuretown.com

——其他人則採用透過**點擊按鍵**翻頁的**畫格式**。

《瘋狂老闆》
馬克・馬汀著

不少**集體創作作品**來來去去。

早期堅持集體創作的《藝術漫畫》集
artcomics.com

＊美學上，而非財務上…至少目前是這樣啦。

有些線上漫畫提供
以超文本為基礎的
互動模式。

《怪胎》艾德‧史塔斯尼與
多位藝術家合著
sito.org/synergy/ifreak/
hotwired/

有些囊括了
有限的循環**動畫**——

《魔法墨池》
卡耶塔諾‧加薩
magicinkwell.com

——有些則提升如外掛**快顯程式**等瀏覽器功能，
提供帶有**音效**的**動態多媒體**作品。

《星際大戰：威脅潛伏》
線上漫畫
starwars.com

《神出鬼沒》
馬克‧巴傑
darkhorsecomics.com

各種**小組計畫**和**論壇**
逐漸形塑出「**社群感**」，
這個社群將會在未來幾年
經歷某些戲劇性的**波動**——

——當其他**90%**的創作者
加入的時候！

但在這之前，
必須先處理人們對
數位傳遞核心概念的疑慮。

這些都是
所有「資訊時代」
媒體在演化過程中
會出現的基本問題…

…也是我們從
紙和**塑膠**進入
純粹**資訊**傳播世界的
焦慮來源。

或是用**權威專家**和**未來主義者**的說法——從**原子**進入**位元**世界。

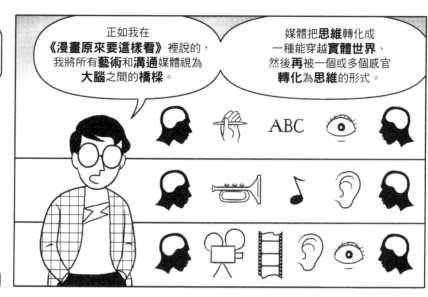

正如我在《**漫畫原來要這樣看**》裡說的，我將所有**藝術**和**溝通**媒體視為**大腦**之間的**橋樑**。

媒體把**思維**轉化成一種能穿越**實體世界**、然後**再**被一個或多個感官**轉化**為**思維**的形式。

ABC

最早期的形式有**口頭說話**——

以及**手勢**溝通——

——這類傳播媒介具有**短暫、轉瞬即逝**的特質。

氮原子和**氧**原子——

——突然抓住**機會**，趁勢而起。

光子從**太陽**疾速奔向**地球**——

——突然擊中**表面**、**彈了出去**。

接著**繼續前進**——

不過——

在這之前，我們已經**察覺**到它們的**存在**——

——並用一大堆**電子**和**化學物質記錄**下來，以待**未來之用**。

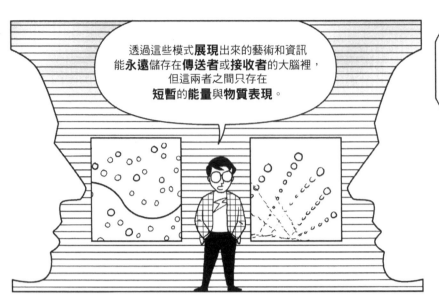

透過這些模式展現出來的藝術和資訊能永遠儲存在傳送者或接收者的大腦裡，但這兩者之間只存在短暫的能量與物質表現。

這樣的方式讓想法就像有形的物體一樣，可以一代代傳下去，

最終在某個歷史時刻* 搖身一變，成為在繪畫、雕塑與書寫等藝術世界中找到實體化身的想法。

這些結構比光或空氣的分子排列還要持久，它們在原創者已經無聲、離家或完全離世後，還能繼續長存。

隨著時光推移，這些物品對不同世代來說有不同的意義——

——抑或是能跨越龐大的空間距離，讓不同文化以不同的方式來理解它們。

縱使體驗永遠無法超越時空、完美再現，但它們其實已經透過幾吋震動的空氣完全複製出來了。

＊最合理的推測應該是在西元前4萬到1萬年之間。

一場**旅程**就此**開展**。
人類透過前所未有的**巧妙手法**
成功將**思維**

變成實物。

機器複製技術（特別是**印刷**）
最終將大幅**拓展**此策略**範圍**，
讓**一種思維**有能力**同時**傳遞到**上千個**群體。

但我們必須做出
讓步，才能將思維
儲存在
無生命物體裡。

例如口頭說話的特徵是可以「**即時互動**」…

昨晚我把將軍請求增兵
一百人的消息送出去了，
他們是我們**唯一的希望**！

長官，
將軍不是說
一千人嗎？

不是，他，呃…**糟糕**。

這種**新**的溝通方式
大多都是**單向**的。

只要**一百人**？

上面是
這麼說的。

私人**對話**
可能不受壓抑。

但思維實質的呈現
如同以**實體**的形態
被**發現**和**摧毀**。

物種起源

達爾文著

有些物品本身被崇敬的程度
遠大於具體化之前的原始**想法**。

動作漫畫

人們無法擁有**聲音**和**光線**，但卻能擁有**藝術品**，並因而**獲得**某種**權力**和**地位**。

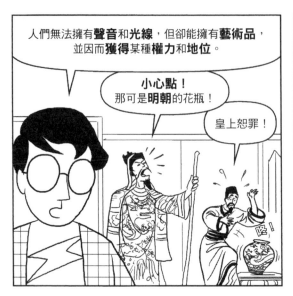

小心點！
那可是**明朝**的花瓶！

皇上恕罪！

機器複製時代中的
物品**供給**和**需求**很難**同步**——

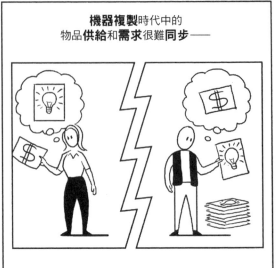

——這讓那些掌握足夠**金錢**和**權力**、能控制**配銷**和**銷售市場**的人擁有極大的**優勢**。

踢！

然而，無論這類物品有什麼**缺點**，
好幾世紀以來，
任何想跨越**時間**或**空間**的人
只能將**想法**轉化成**原子**，
以達成目標。

直到新的實物類型
出現——

——一種無須
將想法**具體化**
就能**接收**和**傳遞**
思維——

——準備**展示**或
訴說任何事——

——甚至**完全不提到**
自身的類型。

再次重申，**空氣**和**能量**消弭了距離問題。

一個**短暫、轉瞬即逝**的**模式**，這一刻在這裡——**下一刻**就消失了。

這樣的**電子媒體**乍看之下似乎能創造出最棒的**雙重世界**。

但這次的傳播之旅不再只是越過**房間**而已，

——而是環繞整個**地球**！

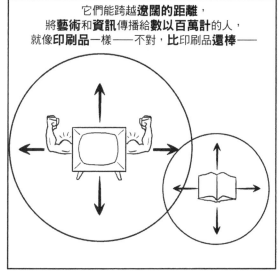

它們能跨越**遼闊的距離**，將**藝術**和**資訊**傳播給**數以百萬計**的人，就像**印刷品**一樣——不對，**比**印刷品**還棒**——

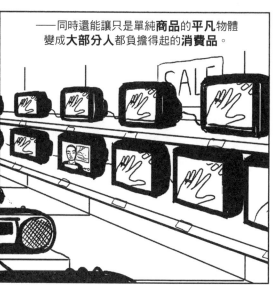

——同時還能讓只是單純**商品**的**平凡**物體變成**大部分人**都負擔得起的**消費品**。

在這些新的小玩意中，**有些**較有能力履行當時的承諾。

有些「**藝術即實體**」的觀念**缺點**沒那麼**容易**消除。

比方說，
廣播就跟**紙墨印刷品**一樣是**單向媒體**，
幾乎沒有**即時互動**的交談。

雖然永遠沒有人能擁有空氣本身，
但最後結果證明，空氣中的**無線電波***
跟一千個**明朝花瓶**一樣，都是**珍貴**的**有限**資源——

——其所有者更掌握
如**皇帝**般的**權力**。

當今的
大眾媒體的含義
等同於多國
企業合作文化。

雖然有技術上的差異，
但紙本出版商和
廣播業者都為
同一個主人——
亦即掌控
有限資源的人的服務。

不管是**書店**內的
書架空間**——

——你家附近
電影院的螢幕——

GARGANTUA SHOWTIMES
DAILY 11:00 11:10 11:
12:30 12:40 12:50 1:0
0 1:30 1:40 1:50 2:
3:30 3:40 3:50 4:
0 4:30 4:40 4:50 5:

——**目錄**上的
廣告版面——

——**電視網**的
節目時段——

——還是**數字**與**數字**
之間的**完美空間**——

98.6
FM

你**看得見**、
讀得到或
聽得見的內容
都指向一條
嚴格**受限**的
狹隘**道路**。

*也就是廣播和電視頻率，或是近年來的有線電視經營權。

**很多人都不知道生產者到底在零售廣告上花了多少錢。

與此同時，
另一項新發明則採取了
截然不同的形式。

多年來，**任何人**都可以透過**電話**
這個媒介**「發布訊息」**——

——而且也
沒有實際的「頻道」
數量限制。

即使有人有
線路所有權、
販賣電信裝置——

——並用提供
技術的服務
和計費——

——但最後這些「人」
根本**不在意**你到底
在電話上說些什麼！

這是電話的通訊模式，**不是**廣播的。
後者自電話和電腦在1969年首次**合併、**
孕育出**網路**後就開始默默壯大，
鞏固了自己的地位。

我們現在所知的**電視**最終將會被**數位媒體**併吞，
但可別讓那個**像電視**的桌電螢幕擾亂你；
這一切都**表示**網路是**純粹的通話技術！**

網路的互動性和分散本質已經開始**改寫**許多**實物**銷售上的**商業規則**——

——不過,至少直到我們找出用**電話線**傳送**道奇貨卡車**的方法前,某些現行的**市場力量**還是**不變**＊!

另一方面,若「**產品**」最終只是一種視覺或聽覺**體驗**的話,或許就**完全不用**以物體的形式問世了!

這個經濟環節的轉化幾乎會改寫**書中每一條規則**!

數位傳遞是真真切切的**事實**,是一場徹底的**大革命**——

——但由於有太多**譁眾取寵**的宣傳,導致第一波**改變浪潮**在我寫這本書時還未**抵岸**。

當時候到了,漫畫和其他能以**純粹資訊**傳播的形式將會**掀起浪潮**,而它們的轉型方向也會有些類似。

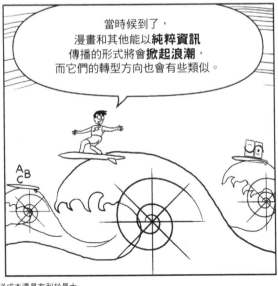

在這之前,每種形式都必須先有所擴張,**超越**那些當初帶它們進入人類生活的技術。

＊舉例來說,實體商品每單位價格和運送成本還是有利於最大的生產者。

這些**技術**裡**最棒**的大概就是你**現在**手上拿的這個了。

印刷品有很多**死忠支持者**。假如轉向**線上漫畫**代表要拋棄**印刷作品**，那群死忠讀者寧願**永遠**拔掉電源插頭、開心地看紙本書，就這樣，沒什麼好說的，**謝啦**！

一點也**沒錯**！

如果問他們**為什麼**，他們會列出印刷品有哪些電腦沒有的**優勢**——

——而且這份**清單**令人**嘆為觀止**！

例如：紙張上的墨水**解析度**比電腦螢幕高，**清晰度**好**10倍**以上。

印刷品能放進**大衣口袋**或塞到**枕頭**底下，**方便攜帶**。電腦根本做**不到**。

印刷品很**便宜**。一本入門漫畫只要**幾塊美金**，但一套入門電腦設備要**上千美金**。

印刷品是**「跨平台」**媒體*。任何有**眼睛**的人都能看到頁面上的東西，不需要什麼特殊**硬體**或**軟體**。

印刷品**很快**！一翻開書頁，文字和圖像**都在眼前**，還可以自己決定**翻頁**和閱讀速度。

印刷品很**易讀**，人們不需要去**學習**什麼**技能**，就連**小小孩**也做得到。

＊例如MS-DOS/Windows、MacOS和Linux三種作業系統分屬不同平台。通常只能在其中一種系統環境中開啟文件。

印刷品在實用領域中**大獲全勝**、擊敗**數位作品**，但此況能持續**多久**呢？

雖然**印刷品製造技術**推陳出新，但五百年來**運用**的經驗卻沒什麼變。

另一方面，電腦**使用者**的**經驗**可說是逐月**改變**。

例如，隨著**中央處理器**和**螢幕技術**跟著**摩爾法則**那快到讓人下巴都要掉下來，**清晰度更高的顯示器**很快就會**問世***。

可攜式個人電腦的出現只晚了**桌上型電腦**幾年。每代的新產品都比上一代更小、更輕薄。

市面上已經有**售價500美金以下**的個人電腦了，而且**價格**仍不斷下降。

網路本身賦予了**所有使用者**（不管是用什麼平台）一個進入**資訊世界**的**共通介面**。

在壓倒性的消費者**要求**和各種**競爭性技術**包圍下**，許多地區的**存取速度**開始提升。

最後，「**易於使用**」問題雖還沒解決，但已逐漸**成熟**。為了贏得**成千上萬非電腦用戶**的心，生產者會繼續把這點列為**首要任務**。

*螢幕技術陷入瓶頸，已經有好一段時間都只有表面上的改善，不過現在即將出現許多突破性進展了。

**纜線數據機、數位用戶迴路和光纖都有在頻寬上大躍進的潛力，現在不少社群市場中都能看到這些技術。

176

不過，除了**實用**問題外，
紙墨作品是不是有些本質上的**美學**元素
是**數位媒體**永遠無法**企及**的呢？

比方說，數位傳遞
是不是在**讀者**和
藝術家之間
建立了一道
分隔牆——

——而我們是不是
有以**觸摸書本**或**雜誌**
等形式來感受閱讀的
基本需求呢？

關於**第一個**問題，
兩種技術確實都是從**藝術家**分離出來的。
螢幕和書頁都不算真正的**個人接觸**。
畢竟，從**紙本**到**數位**作品的轉換跟
「**技術戰勝藝術**」無關——

——而是跟
「**技術戰勝技術**」
有關。

第二個問題
則精確點出
更有意義的差異。
漫畫會因為我們再也摸不到
它而**失去魔力**嗎？

我個人並不認為讀者
必須**拿著**或**擁有**漫畫
才能**徹底**體驗這些作品。

若**身體接觸**是和作品形成
情感連結的**必要因子**，
那**音樂**和**電影**的魅力又怎麼解釋呢？

並不是說我們**不是感官動物**，我們**當然是**！

例如我們在**電影院**的體驗可能包含了許多熟悉的**味覺、嗅覺**和**觸覺**提示——

——某首**喜歡的歌**可能會跟**身體活動**所帶來的感覺有緊密關聯——

——當那些**電影**和**音樂**體驗在不同的**感官情境**中出現時，它們的**力量仍在**。

我們會習慣性地在感受**舊**體驗的當下擁抱**新**感覺。

對世界各地的**漫畫讀者**來說，我們最初是跟**紙墨**的感覺建立起**情感連結**。

這是我們**這輩子認識的唯一一種**漫畫形式，自然會有所**偏愛**。

就跟所有讀者一樣，對**紙本印刷品**的**欣賞與感謝**和它帶給我們的**體驗**成正比——

——但假如它是用**花崗岩、沙**或**錫**來施展魔法，我們的感受會就此**減少**嗎？

畢竟，
少了裡面的
藝術和**構想**

——和**散文**——

——和**科學**——

——和**詩歌**——

——和**歷史**——

——和**臉孔**——

——和**哲學**——

——和**政治**——

——和**名字**——

——和**笑聲**——

——那些**數百年**
來替**外表增色**、
讓它更加**迷人**的元
素——

——印刷品不過是
平淡乏味、
了無生氣的**木頭**
罷了。

——和**悲傷**——

好啦，我**知道**你在**想**什麼：如果印刷品那麼**沒必要**，那你幹嘛以**書**的形式閱讀呢？

很多理由都源自於稍早討論的印刷品的**短期優勢**——

——但那些全都跟**使用者經驗**有關，留下一個**開放式**問題：要怎麼透過這東西來**賺錢謀生**呢？

$?

網路這類網絡上可以**賣三種**東西：

也就是：

實體產品

廣告空間

以及無形的網路體驗。

原子

眼球

和位元。

01

*還有個一切向錢看的股票市場，但這個泡泡遲早都會破滅。

有些人質疑線上**銷售原子**的有效性。事實上，「**實體**」商店席捲了網路世界，使銷售量**幾乎**呈**幾何級數增長***。

由於內容生產者急著找方法將從前廣播世界那不得不吞的苦果強行灌注給使用者，因此**廣告業務**也站穩了腳跟（雖然**比較不舒服**）**。

關閉這個視窗？想都別想！

BUY! BU

WE'LL HOUND YOU 'TIL YOU DI

**或是透過快速發展的科學創造出更好的誘因，吸引使用者吞下這些殘酷的現實。

180

販售位元是另外一回事。2000年只有極少數網站成功在網路上銷售內容。

網路每天都在把新聞、資訊、圖片、故事、音樂，甚至是影片傳遞給成千上萬的使用者——

——而每天都有某個人在某個地方試著想收取「特權費」，看著自己的網站流量跌到谷底！

$5.00

See ya!

事實的真相是，大多數人永遠不會付錢買網路內容，因為他們還是覺得自己在用「時間」買！

Loading... Please wait.

只要內容品質*不佳，他們就不會付錢。

name
他們不會

email address
付錢

street address
只要

city
付款是

state
一件

credit card number
麻煩事

☒ Yes! Take my first-born chil...
☐ No, wait a minute... let me...

只要價格不對，他們就不會付錢！

當然啦，前兩項主要取決於頻寬；正如稍早所提到，業界正逐步滿足使用者對頻寬的需求**。

衛星　纜線　數位用戶迴路　光纖

但若想發展出成熟的支付系統，就不只需要快速的線路而已，因為這項挑戰講技術、也講設計。

*指的是技術品質，包含清晰的圖片、絕佳的音效等；當然也可以指藝術品質。

**幸好有很多消費者需求是受到如視訊會議等活動驅使，漫畫所需的頻寬比這些小多啦。

就像**實體世界**的情況一樣，若讀者和創作者想在**網路**上**購買**和**販售漫畫經驗**，市場就會**以他們為中心**開始萌芽。

對**讀者**來說，目前的**網路**交易遠比從**皮夾**裡抽出**現金**還要**複雜**——

——對**創作者**來說，由於**交易本身**的成本問題，因此只要價格低於**10美金**，可能就**不值得**交易。

第一個問題——麻煩因素——已經出現了**自動化解決方式**，可以安全儲存**個人資料**，留待**日後立即取用**＊。

SNAP!

可是**支付門檻**問題的障礙更大。就跟所有網路**產品**或**服務**一樣，未來的線上漫畫會綁定一個大約的**「正確」**價格——但**不是10美金**！

當我在寫這本書的時候，美漫的紙本**平均價格**大約是**3美金**＊＊。

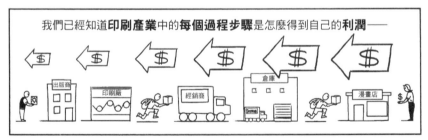

我們已經知道**印刷產業**中的**每個過程步驟**是怎麼得到自己的**利潤**——

出版商　印刷廠　經銷商　倉庫　漫畫店

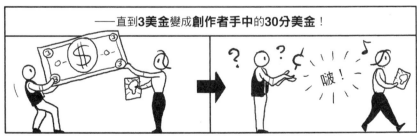

——直到3美金變成**創作者**手中的**30分美金**！

啵！

＊電腦操作經驗法則：如果你必須一而再、再而三重複一系列步驟，那就是有人試著想幫你把這些程序自動化。

＊＊對某些主流作品來說有點低，對某些獨立作品來說有點高。

網路乍看之下似乎是個極度**複雜**的系統，就像現在的**漫畫市場**一樣，有人可能會想用網路**快速大撈一筆**——

——但「**錢**」在這種情況下屬於**純粹資訊**，而且能在**網路**中**四處遊走**，完全不會失去自身**價值**。

這表示，假如**線上創作者**能找到例如需支付**10%**交易成本的付款方式，就能在每筆銷售中賺到**90%**。

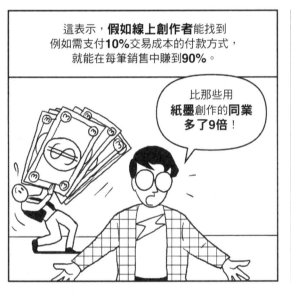

比那些用**紙墨**創作的同業**多了9倍**！

或是，線上創作者**可以把價格訂在接近紙本市場**的行情——

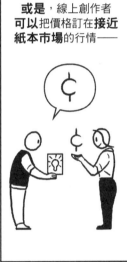

——**創造出擁有10倍購買力**的讀者！

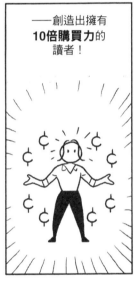

市場的功能就是在兩者之前取得**平衡**——

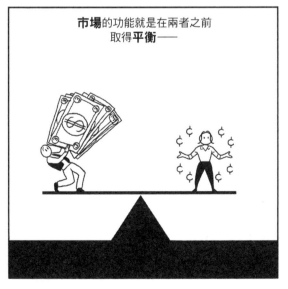

——如果問**我的**個人意見，我認為「**低價**」才有**更遠大的未來**。

自1990年代中期以來，許多**網路觀察者**（包括**我**）就已經不斷提倡**可擴增的支付系統**；在這個系統中，**銷售成本**只會占總價的**一小部分**，甚至是**幾分錢**而已*。

產業對這種「**小額支付**」的支持**變化無常**。這個概念在**1996年風靡一時**，**1998年完全消失**，到了**2000年**又再度崛起、成為**重要趨勢**！

（歡迎來到網路時代）

'96　'98　'00

儘管懷著**高度期待**，小額支付**先驅**還是在**1990年代中期**遇上了**致命的冷漠消費群**。

美國數位現金

虛擬帳戶

美國網路貨幣

當時的網路使用者還在「**用時間買網路內容**」，所以這種慘淡的狀況**可以理解**。

下載中…請稍後

到了**2000年**，「**可下載音樂**」等領域急速成長，暗示著一種潛在來說**更友善**的氛圍——

——以及**寬頻**即將**成真**的希望。日漸壯大的**新玩家**名單準備上場了**。

傳統信用卡的問題在於每場交易（無論**大小**）都有包含如**開立帳單**和**顧客服務**的固定成本；若是**小額購買**，這些成本會占去大部分花費。

如果藝術家想用這種手段向讀者**收30分美金**，**沒問題**——

信用卡發卡機構

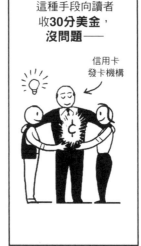

——但他得為這種**特權**支付**1或2美金**！

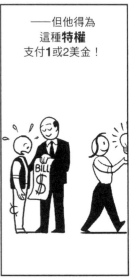

BILL

＊基本概念可追溯至1970年代和泰德．尼爾森的長期研究飽受爭議的「世外桃源」（Xanadu）計畫。

＊＊想知道這個瞬息萬變的新市場有什麼最新發展，請上我的網站。

理想上，小額支付會比較像**現金**支付，有獨立的**加密**「錢包」，消費者不僅可以私下**傳送、接收**，還能透過**電腦追蹤**動向。

可惜的是，密碼可以**複製**；為了避免**重複付款**，就必須加入第三方**認證**和**編碼**，導致程序**變慢**、成本增加。

我已經徹底檢查過她的部分了。她沒問題。

嘿！我們可以繼續嗎？

謝啦，管錢的。

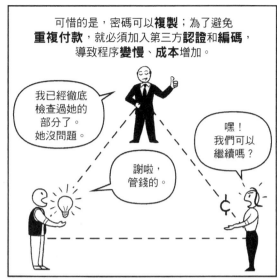

當我在寫這本書時，出現了很多解決這個問題的新方法，例如第**三方經紀人**或**特定供應商代幣**等都正在進行**測試驅動開發**，但在**「最完美的方式」**上並沒有共識。

不過，大家都同意**這樣的**系統能讓**使用者安心**，知道自己的錢不會不小心浪費掉——

⚠ $3.00
你確定要花錢買這個垃圾嗎？

當然！　才不要哩！

——而**小額支付**的過程應該要**簡單**到**一鍵**就能搞定。

here to Listen

here to Listen

$0.02

受困在這個**紙墨時空膠囊**裡的我無法**斷言任何一項技術**的命運，但小額支付遲早會打出**自己的一片天**。

畢竟這些運作模式**無論新舊**，最終都只是**頻寬和處理器速度**功能——

——在一個由**摩爾法則**支配的產業裡，任何**巧妙協定**無法**解決**的問題——

——都交給強大的電腦**力量**就對了！

讓我們**往前跳幾年**吧*。想像一下，這個世界總算出現了**值得花錢買**的網路內容，以及一個有效率的支付方式。

速度　品質　簡易　價格

成本降低，消費者就會買得比之前**更多，**不是只**賺取差價**而已。

（面對現實吧：花3美金買20分鐘**閱讀體驗**並不**划算**）

當務之急是要開展**創新思維，**這點也很重要。

門檻價格提高，讀者想**「試試」**新作品的意願就會**遞減**！

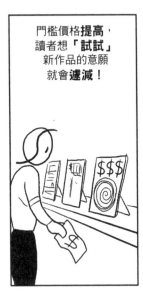

想想一下**1990年代**早期大膽又有創意的**光碟**命運吧**。

這兩句話有很大的差異：「**試試看，**真的**很棒**喔。」──

──跟「試試看，真的很棒喔，**價格35美金**。」

從一位獨行的**新生藝術家**立場來看，這種**擁有自主權的讀者**能提供更友善的**市場門路**。

這才剛**開始**而已！

現在，回到**第67頁**的藝術家，比方說他決定要自己**獨力闖蕩**──

──**這一次，**當讀者增長到**10個人**時，他沒有選擇跑去**影印店**──

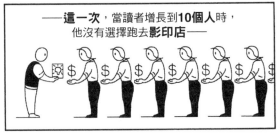

*我猜大概不到兩年，所以最好還是預測四年比較保險。「遲來的正確」是我的座右銘。

**1990年代中期的市場低潮嚴重打擊了這些「擴張型圖書」和創新多媒體光碟的希望。

——反而是跟朋友借**掃描機**，打開自己的**家用電腦**，建立一個簡單的**網站**＊，

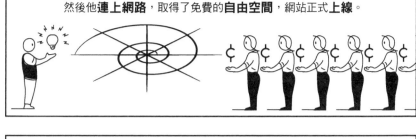

然後他**連上網路**，取得了免費的**自由空間**，網站正式**上線**。

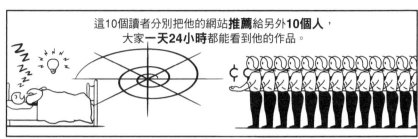

這10個讀者分別把他的網站**推薦**給另外**10個人**，大家**一天24小時**都能看到他的作品。

目前我們**假想**出來的**創作者**很喜歡這種**坐享其成**的感覺，但假設他想要**認真**發展好了：他想要**每月**推出**一部**新作品，而不是永遠只有**一部**線上漫畫；他想要**1萬個**讀者，而不是只有**1千個**。

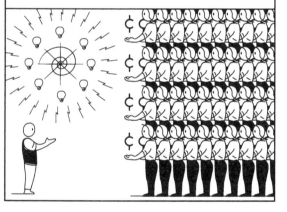

標示價格的額外空間和流量出現了；假如有夠多人**造訪**網站的話，價格可能會非常**高**。

噢！

別再「**擊**」我了！

（98441次點擊）

小額支付的第一個影響就是「**成功**」不再是網站殺手，因為現在**利潤成長**的速度比**成本**還快——

——而**每個月**的**儲存空間費用**只占了一小部分，相當於**幾個讀者**買作品的錢。

如果他就**只有**幾個讀者，收支還是可以**打平**＊＊。

想讓**紙本**漫畫得以銷售、賣給**同樣那幾個**讀者，不但需要**數千美金**當作**印前**、**印刷**和**運送成本**——還要花上**好幾個月**！

＊對，就是那麼簡單，至少一開始是啦。我會在最後一章深入討論掃描這件事。

＊＊也就是說，回收那些讓漫畫得以上線的成本。當然，創作者投入的時間又是另外一回事了。

187

我們正要**進入一個**從賣10本、1萬本，到1千萬本**漫畫**都暢行無阻的**世界**；

這種經濟體系能**直接**滿足消費者**愛好**、而非單純**臆測**——

——創作者作品的**成敗**則取決於讀者**愛好**的**力量**——

——**再也不是其他**原因了。

創作者期待**廣大讀者群**的權利——

噢…

——不比**讀者**期待漫畫能**量身訂做**、**符合自身需求**的權利大——

我有比**他的**作品更好的選擇！

——但**兩者**都有權期待：只要有個**有意願的賣家**、和一個**有意願的買家**，市場就不會**擋他們的路**！

沒錯！

喔，呃…沒錯！

只要有人**記得**，我們的夢想是以**物體**形式從一個地方傳送到另一個地方——

——這些**化身**為實體的夢想受限於受嚴格的**供需**法則，也被那些**權力大到足以**將法則**轉為**對自己**有利**的人**扭曲**了。

可是，當**需求**創造出**供給**時，
供需法則會有什麼變化呢？

數位傳遞不僅是改善**選擇**，
而是要根除**選擇**的核心**概念**！

如果只要複製檔案貼到
硬碟裡，再加上**連結**，
就能讓作品有機會
「**被看見**」──

──那**創作者**
又何必把作品
「**印出來**」呢？

如果只要**聽到**
一部作品，
就**知道**上哪找──

──那**讀者**
又何必擔心
是誰掌握**大權**呢？

對**音樂、藝術、電影、漫畫**和**寫作**界
來說，整個世界會變成
一台巨型投幣式點唱機──

──**新經濟體系**
基礎的建立者
不是那些想
大賺一筆的人──

──而是那些
想努力**謀生**的人。

在這**世紀交會**時，**實體世界**中的**企業巨頭**開始對網路**施加影響力**，導致某些分析師採取「**新遊戲、老規矩**」的態度。

晚間新聞裡充斥著**企業合併**與**收購**的消息。

產業商貿雜誌不斷關注**市值**和**I.P.O.s**＊。

每個**街角**、每個**電台廣告**，都有「**.com**」**引人注目**的喧鬧聲。

有人可能會擔心我們的**獨行創作者**沒辦法在這樣的**氛圍**中撐下去——

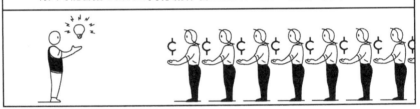

——因為，一旦那些**大企業**踏進這個世界，那他的讀者數就永遠無法超越**1千人**了！

STOMP!

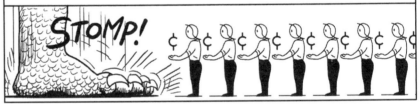

熟諳此道的大鯨魚通常會從**創新**的**小蝦米**下手、**搶占先機**，並挹注更多**資金**進行**生產**和**宣傳**——

——我們已經知道那些**大玩家**的產品會在這個以**紙本漫畫**為中心成長的**產業**中運用哪些手段、輕鬆把其他人**擠出市場**。

不過，要是你認為**同一套規則**自動適用於**網路**的話——最好**再想一想**！

＊「市場價格總值」和「首次公開募股」的簡稱。如果你不知道這些名詞的話——恭喜你，你很幸運。

在**舊體系**中**打滾**16年的我有不少親身經驗，
很了解**大玩家**能從這樣的**規模**中得到什麼**優勢**。包含：

大量**生產印刷**
降低了
每單位平均成本。

確保所有
本地零售商存貨充足，
解決距離問題。

以**廣告**和**目錄**
大肆**宣傳**產品。

有能力**投注更多資金**
自行創作。

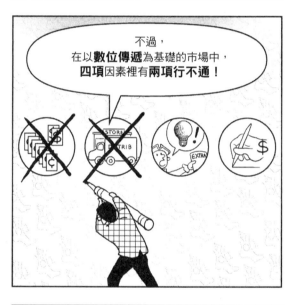

不過，
在以**數位傳遞**為基礎的市場中，
四項因素裡有**兩項行不通**！

印刷界的每單位價格
動力是**印前**作業
需求的副產物。

宣傳期**拉長**、
印量越多，
每單位**成本**
就**越低**。

這種關係在**無形商品**市場裡**蒸發**了。
在無形市場商品中傳輸**1百萬位元**，
不管位元組裡是**10部相同**的作品、
或是**完全不同**的作品，每單位價格都**一樣**。

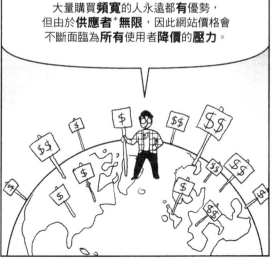

大量購買**頻寬**的人永遠都有**優勢**，
但由於**供應者***無限，因此網站價格會
不斷面臨為**所有**使用者**降價**的**壓力**。

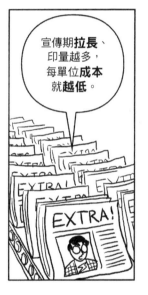

*跟網路供應商不一樣，管理你網站的公司可能會在世界上任
何一個地方。

191

數位傳遞
只要**輕輕一擊**，
就能打破大玩家
在**距離**上的**優勢**——

——透過**消弭**
距離本身！

網路上**所有點之間**
都只有「**按一下按鍵**」
的距離而已——

——也不需要
為有限的
「**書架空間**」而戰——

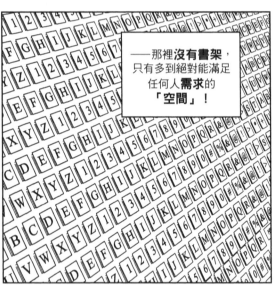

——那裡**沒有書架**，
只有多到絕對能滿足
任何人**需求**的
「**空間**」！

當然啦，
讀者得知道該**按哪裡**！
那些口袋**最深**的人
能**限制**這些
消息和**知識**嗎？

傳統通路和
網路本身
的廣告——

——與企業**入口網站**
會暫時改變
流量的方向。

許多分析師之所以**不看好**，
是因為他們認為能用**實體世界**模式
來**控制**網路**流量**。

我們知道，若作品本身
傳遞失敗，**廣告**的力量
就會變得很**有限**——

——但這種原則
只有在讀者知道自己
有所**選擇**時才適用！

有些人擔心，由於越來越多曾經獨立的「入口」網站*懷著想維持**中立名聲**的意圖被收購（通常都是**高價**收購）——

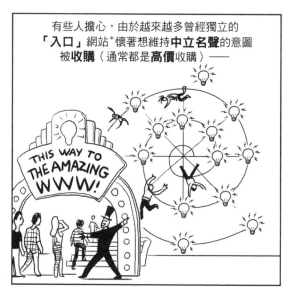

——因此這些網站上可能會**充斥**許多**付費**的背書保證和**置入廣告**！

不過，跟**實體**世界不同的是，你很難**強迫**、控制**線上**消費者的品牌忠誠度——

——因為你只有把競手**排除在外**，才能留住消費者——

——而且只要競手的**真相**戳破這個泡泡**一次**，一切就完了！

POP！

如果你信任的入口網站只會導向那些需**付費**購買**特權**、或其本站的**其他網站**——

——那你的體驗好感度就會**迅速下降**，進而將目光轉向**別處**。

除非你**直接離開那個小圈圈****，你會發現自己真的可以。

你會發現，是因為你知道有人的網站**沒有**被列出來，而且對方很清楚**原因**。

你會發現，是因為你上的網站會連結到**其他網站**，而那些網站又會連結到其他**更多**、多到**永遠無法**全部納入**管控**的網站。

你會發現，是因為世界上至少**有個主題**是你**在行**的——

——所以你知道網站內容**爛透了**！

*入口網站是那些使用者用來當作通往整個網路的大門或指引的網站，不過現在任何贏得眾多目光的網站也會被視為入口網站。

**我們現在有一大堆「新手」，但那只是過渡到一般所有者的徵兆而已。

想想看：
你有多少次想看一部
很棒的新電影
想看得要命——

——可是卻**屈就**於
所在**地區上映**的
那些影片？

你有多少次抱著
興奮的心情想聽
某個**音樂家**或
特定風格的**音樂**——

whoa, baby...
yeah...

——但卻沒辦法
在當地**廣播電台**
聽到任何關於
他們的作品？

你有多少次拿遙控器
轉來轉去，
最後停留在一台
還可以的**電視節目**——

——因為**沒有其他**
可以看的?!

現在，問問自己：
如果隔壁正在播放
所有已製作的電影；
如果你**隨時**都可以聽
所有已錄製完成的
音樂；如果只要
動動**指尖**，就能看到
所有影片——

——你還需要
考慮嗎?!

隨著大玩家的
網路**宣傳優勢減少**，
小玩家的手法
逐漸**增強**。

「**偉大又渺小**」
的長期盟友——
「**口碑**」永遠無法
保證讀者能在
舊體系裡找到、
買到這類漫畫。

不過，
在**位元**世界裡，
口碑能**附上**一
條網路**連結**，
讓好作品的**消息**
如**野火**般延燒、
傳播出去！

喀嚓！

隨著新的**支付方式**
讓讀者能用**小額**的錢
單純購買內容，
評論的力量
也可能**強勢**回歸——

——除了來自受僱於
出版商和廣告商的
評論家外，
還有**讀者本身**。

就這些和**其他**理由來看，
我認為網路提供了**公平的競爭環境**，
但這並不表示那些**有價值的10%**
會突然變成**90%**，
只是讓10%能成長到**11%**——

——而非被那些總是
貪求**更多**的90%
徹底擊潰，
只剩下0——

——若**10%**
能變成**11%**，
然後**11%**變成**12%**，
最後跑者就能
卯足**全力**衝刺、
投入這場競賽！

這指向大型生產者在
新經濟體系中
仍**全然把持**的優勢：
有能力投入更多資源來
自創作品。

大型生產者會持續
掌握更多**錢**，
並將之投注在
人才、**時間**和
尖端**技術**發展。

單打獨鬥、
缺乏經費的創作者
會一如往常地用
創意、**技巧**、**耐力**和
靈感來充實自己。

我們都應該猜得到
誰會在這場競賽初期
取得**領先**，
或許這是他們
應得的。

不過在
最後階段嘛…
你知道我押的
是誰。

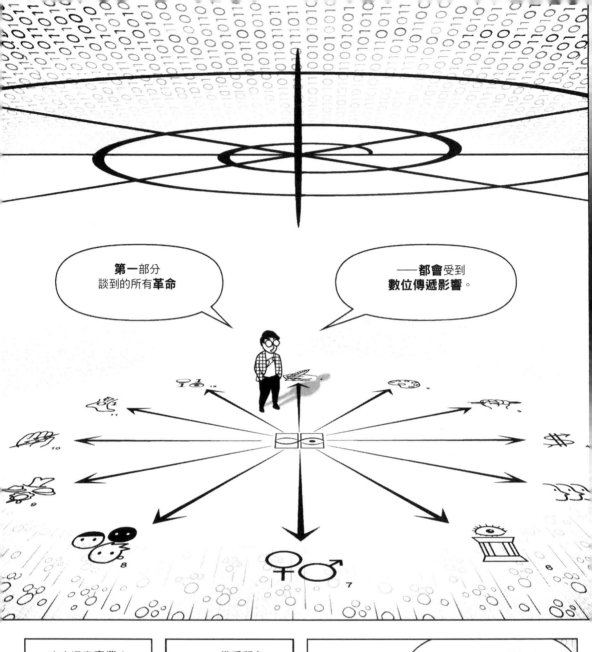

第一部分
談到的所有**革命**

——都會受到
數位傳遞影響。

未來漫畫**產業**中
將會出現許多
戲劇性轉變——

——幾乎所有
基礎商業原則
都會**大翻轉**、
變得一團混亂。

我不會假裝**所有人**
都能從這場改變中獲益。
假如**你**就是「**中間人**」，
那「**裁掉中間人**」
聽起來可不是件好事。

2000年，**市場**景氣**低迷**，漫畫零售商幾乎都是拚命掙扎、努力**求生**，有關「**數位傳遞**」的討論不太可能有**激勵人心**的效果。

近年來，有些**零售商**冒險**上線**，但由於他們賣的還是**實體**產品，因此**規模經濟**可能會讓**小型**商店難以生存。

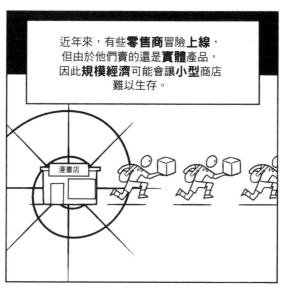

網路絕對能幫助優良漫畫店**把名聲傳出去**、觸及**潛在消費者***——

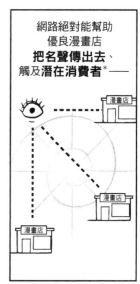

——不過，網路能盡力為零售商做的、**利**大於**弊**的事，就是搶在負面趨勢肆虐前重振**一般大眾**對**各種**漫畫的興趣和意識——

——這些**負面趨勢**早在網路**自然發展**前就已經**削弱**漫畫**產業**了。

——美漫最大的直銷市場**經銷商**已經進入**線上交易圈**，而且一定會**存活**下來——

——但**個人出版商**的命運則取決於他們是否願意在不**拋棄舊市場**的情況下**擁抱**新市場——

——並讓創作者有**更好的新理由**選擇合作，而非**單打獨鬥**。

*千萬別低估這股力量！我在我這一區發現了一家有在用網路的「獨立友善」商店，現在我都在那裡買漫畫了。

197

——蘊藏**文學**與
藝術價值

——以及那些
展示出**人類經驗
全光譜**的漫畫——

——可以依照
自己**所需**從
小地方開始——

雖然不是每個創作者
都能在新市場中
賺得荷包滿滿——

我希望你
別再說
那種話了！

——然後在一個**僅由消費者需求**
驅動的市場中**公平競爭**。

——但每部富含**個人想像**的漫畫
至少都會以多種類型樣貌往**四面八方**急速**擴展**，
獲得欣賞和關注＊。

專為**非漫畫迷**
設計的漫畫再也不用
躲在只有**漫畫迷**
才**看得到**的地方
了——

——它們會和
真正的市場連結——

——最後，漫畫會開始贏得
一直以來迫切**需要**的**多樣化讀者**。

＊可下載音樂的網站上已經出現了這種現象，例如mp3.com上
面就有數百種類型和次類型音樂。

雖然**審查制度**的**陰影**仍在──

──但在**網路**上，漫畫不用再當**代罪羔羊**，除非所有**藝術**、**文學**、**音樂**和**電影**都遭受**同樣的命運**煎熬──

──如果真的是那樣，**這次**我們一定要**奮戰到底**，狠狠拼個**你死我活**！

我在本章談的是**所有媒體**的數位傳遞，不是**只有**漫畫而已。

網路是人類**有史以來最大的正向合作成果**；從各方面來看，網路仍處於剛萌芽的**初始階段**。

這個我們稱為「**漫畫**」的形式或許只是整個偉大任務中的**一小片拼圖**而已。網路世界**遠比漫畫大得多**了。

不過，**網路**只是漫畫拼圖中的其中**一片**，在這兩者**交集**之外──

──是一條**只有漫畫**才能走的路。

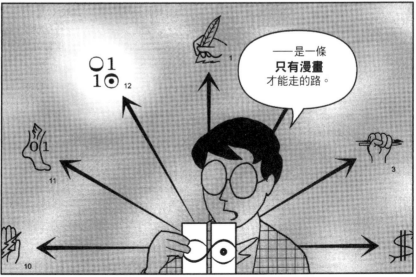

浩瀚無垠的畫布
數位漫畫

○1
1◉

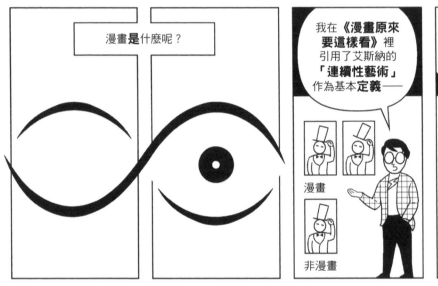

漫畫**是**什麼呢？

我在《**漫畫原來要這樣看**》裡引用了艾斯納的「**連續性藝術**」作為基本**定義**——

漫畫

非漫畫

——然後稍微**擴充**一下，變成較為**客觀**、屏除任何**語義學漏洞***的定義。

漫畫：
並置型精心排列之連續性圖片及其他圖像。

不過，**除了**語義學之外，這個概念的**廣度**和**簡單性**也很吸引我；它描述漫畫本質的**力量遠大於**那些印在報紙上或裝訂成冊的漫畫翹楚。

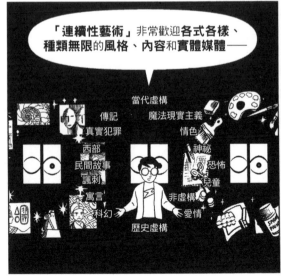

「**連續性藝術**」非常歡迎**各式各樣**、**種類無限**的風格、內容和**實體媒體**——

當代虛構
傳記 魔法現實主義
真實犯罪 情色
西部 神祕
民間故事 恐怖
諷刺 兒童
寓言 非虛構
科幻 愛情
歷史虛構

*我當然沒有全都抓出來啦！

——它描繪許多
如果不是在
漫畫文化、產業，
就是在**漫畫藝術**上
投入大量心力的
創作者作品。

莫里斯·山達克

愛德華·戈里

麥克斯·恩斯特

——以及一大群
**沒那麼崇高、
但仍屬漫畫一族**
的創作——

機上安全指示卡

——這讓**漫畫的生日**
至少提早了**3千年**！

我那時就像現在一樣，
覺得**仔細閱讀**各種古代作品的
收穫遠比**快速瞥過**
類似漫畫的作品還要多。

不管是裝飾
彩繪陵墓的牆——

——沿著**石柱**
攀升而上的
螺旋狀**浮雕**——

——描繪在長**230呎**壁毯上的行軍圖——

——或是畫在**折頁彩繪鹿皮**上、
以**Z字型**排序的圖案——

這樣的作品**雖然**異國**風格**強烈，但其**核心**仍是
漫畫概念，亦即以**精心排列**的圖片順序來說故事。

——直到**印刷術**
發明*後，才出現
更多**類似現代漫畫**
的**手法**。

*至少要等到歐洲印刷術之後。

紙張上的墨水是漫畫其中**一種實體形式**。很多人都覺得**稱**這種形式為「漫畫」感覺最舒服自在。

畢竟我們只有在**紙本漫畫**中才開始看到圍繞著長方形**畫格邊線**的類似手法*——

《聖愛勒莫受難記》
約1490年

——由左至右、**由上至下**的閱讀順序類文本**協定**——

——**文字對白框氣泡**
（這裡是**紙卷**的形式）——

《天主教
恐怖地獄實錄》
約1560年

——以及最後，**卡通漫畫先驅**的漫長冒險之旅。

魯道夫‧托普夫在19世紀中期的作品。

我們這個時代的讀者只有**紙本漫畫**能參考，幾乎沒有**對照基礎**能判斷漫畫為**印刷**做了多少**形態**上的**改變**。

不過，對照即將**來臨**，因為漫畫正踏入一個**新環境**，準備**再度改變自身形態**。

*範例取自大衛‧肯佐的重要指標性研究《早期的連環漫畫》一書（請見參考書目）。

尋找這些**新形態**其實就是尋找**數位漫畫**，
我們的**第12項**、也是**最後一項革命**。

數位漫畫是以
純粹資訊形式存在的漫畫。

它們可以藉由
上一章所討論的
方式——

——或是透過如CD等
儲存資訊的
實物傳遞——

——它們全都把
數位環境當成
自己的**故鄉**——

——並**扎根**於
這片數位土壤，
孕育出**其他地方**
永遠長不出來的
東西。

所有**線上漫畫**都是
技術上的數位漫畫，
但有很多在本質上還是
「用途翻新」的**紙本漫畫**。

數百年來，
漫畫一直活在
紙本印刷的殼裡——

紙本印刷

漫畫

——現在，
數位媒體
正**大口吞噬**漫畫，
連**殼**都吃得
一乾二淨！

漫畫和印刷在這種情況下**並無二致**。本世紀有些藝術形式各自跟它們的技術建立起非常緊密的**關係**，以致**被**技術定義——

——不過，隨著視覺藝術和廣播全光譜**在單一數位媒體階段**上聚合，那些技術外殼就會跟**內容分離**。

例如，**電影放映**和**電視**技術——

——都蘊含了**動態圖像**的藝術——

——**繪畫**與**繪圖**技術——

——都蘊含了**靜態圖像**的藝術——

——而**廣播**和**音樂播放**裝置技術——

——都蘊含了**聲音**的藝術。

但是，當技術外殼**落下**時，這些內容可不會全都**混在一起**、變成**一大團**喔。

比方說，
聲音的藝術
是**不可簡化**的**概念**。

它蘊含了包括
音樂的藝術和
語言世界。

「**匯流**」*是條**雙向道**。
當媒體之間的**技術**差異逐漸**減少**，
概念上的差異就會變得前所未有地**重要**。

隨之產生的**媒體版圖**將會被那些非植根於**特定機器**、**地點**或**實物**，
而是扎根於**自身概念**實踐的**藝術形式**占據。

每一個都是**不可簡化**的
純粹概念——

和**其他形式**有所**區別**的概念。

或許可說是
一種**定義**，但比那
還多一點——

——**又少一點**。

一股**DNA**可能…
是個**基因密碼**…

是道**指引**，
不僅通往該藝術形式的
本質形態——

——也通往該藝術形式
可能**呈現**的**所有**形態。

*「匯流」是1990年代的流行詞語，用來描述傳統媒體轉移到
數位技術的現象。

漫畫是
什麼呢？

我們要怎麼把
這個概念**壓縮**到
只剩下**本質精髓**？

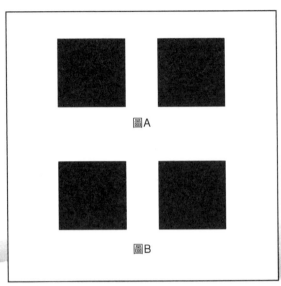

圖A

圖B

如果我說圖A
不是漫畫，
而圖B**是**的話，
你會**相信我**嗎？

假如我告訴你，**圖A**是**兩個正方形**——

而圖B是
一個
正方形——

看一下，
接下來呢？

用你的手指
畫過圖A，
代表穿越**空間**。

畫過圖B，
代表穿越**時間**。

我們需要像
這樣的東西
來**定義**漫畫——

Juxtaposed
pictorial and
other images
in deliberate
sequence.

不過，
要抓住漫畫的**本質**，
我想這樣
也會有幫助——

——也就是
開始用**這種方式**
來看漫畫。

藝術家的
時間地圖。

206

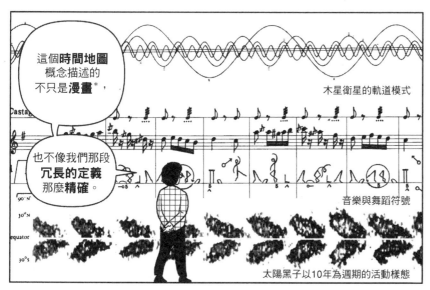

這個**時間地圖**概念描述的不只是**漫畫**＊，

也不像我們那段**冗長的定義**那麼**精確**。

木星衛星的軌道模式

音樂與舞蹈符號

太陽黑子以10年為週期的活動樣態

不過，當這簡單的**概念水滴**落進**數位媒體**的培養皿時——

——其成長**模式**將會以一種**全新的角度**呈現出漫畫的未來。

漫畫會在這個新環境中以多種**不同**的方式產生**變異**。

但漫畫的**終極**目標——就跟**任何**藝術形式一樣——是找到一種會繼續**存活**下去、在新世紀中**茁壯繁盛**的**持久型轉變**。

就像在**大自然**中一樣，演化過程取決於漫畫**適應環境**的能力。

環境中包含新的**技術**版圖——

——以及潛在讀者的**需求和欲望**。

換句話說，我們要問的是：漫畫在數位環境中**該何去何從**，以及哪些選項具有**長遠**的價值。

＊想了解更多以圖像展現時間維度的概念，請看愛德華・杜夫特極具開創性的著作（列於後方參考書目）。畫格中的範例摘自愛德華・杜夫特的《想像資訊》。

第一：漫畫在數位環境中該**何去何從**？
多媒體**CD光碟**全盛期*的漫畫家
率先解決了這個問題。

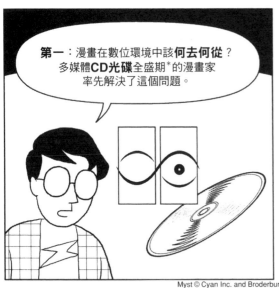

光碟見證了許多**數位媒體**的**創意**可能性。

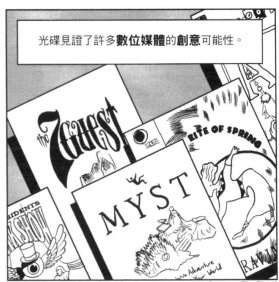

Myst © Cyan Inc. and Broderbund, The Residents: FreakShow © The Residents and the Voyager Company, The Rite of Spring © Robert Winter and The Voyager Company, The 7th Guest © Trilobyte, Inc., Dr. Seuss' ABC © Living Books.

多媒體用**音效**、
動作和**互動**來增補
漫畫的**視覺**基礎。

有些人把這個選項當成「**補充**」來用。
亞特‧史皮格曼在數位版《**鼠族**》中便把塑膠光碟
當成一種用來提供**筆記、草稿、家庭電影、
其他支援材料**及**原始作品**的方式，也就是「**深到
極點的文件櫃**」。

The Complete maus © Art Spiegelman and The Voyager Company.

但因為頁面
本身**不變**，
所以作品重點並不在
漫畫或**多媒體**──

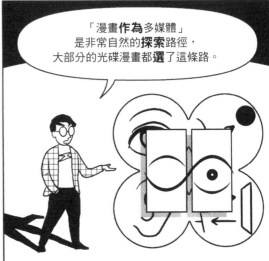

──而是在漫畫
與多媒體的
合作成果。

「漫畫**作為**多媒體」
是非常自然的**探索**路徑，
大部分的光碟漫畫都**選**了這條路。

*大概是90年代早期，在網路開始流行前。（並不是說它們已
經不存在什麼的…）

事實上，這樣的實驗依然**令人著迷**。

藉由結合**風格、類型、紙本**漫畫的**視覺捕捉**——

——以及連結**多媒體遊戲**和「**資訊娛樂**」的**互動手法**——

——**創作者**希望能讓漫畫「**活起來**」。

為了達成這個目的，創作者會聘請**配音員大聲**唸出文字氣泡——

我們一定要阻止這場濫殺!!

WE MUST STOP THIS KILLING SPREE!!

——加入一些有限**動畫**——

——以及讓讀者能透過簡短的清單選擇**決定劇情轉折**。

我要毀了你!!

戰鬥　　逃跑

可惜的是，為了彌補電腦**螢幕**的**低解析度**缺點，螢幕上通常**一次**只能出現**一個畫格**，

導致**時間地圖**被**剪接**了。

圖B

無論這些迷人的方法各自擁有什麼樣的**特質***，全都沒有拓展漫畫的**核心概念**，更讓漫畫成為**多媒體無法消化吸收**的存在——

——閃避了漫畫**本身**的演化問題。

*雖然有時不太好，但也不該因而否定這個概念。

209

其他更**創新**、更有**野心**的計畫——
例如義大利繪圖師**馬可‧帕特里托**在1995年
發表的光碟圖像小說**《Sinkha》**——
似乎展現出漫畫轉變為**全新虛擬形態**的可能性。

有些作品則運用音效、
動態和圖像創造出**擬真體驗**,
看起來更**趨近**讓漫畫
「**活起來**」的目標。

《**Sinkha**》裡豐富的
3D數位生成**圖像**
不僅**動靜態**皆有,
而且時常結合**文字**、
伴隨著**並置型音樂**出現。

但這個目標**本身**
卻變成
滑坡謬誤。

要是**部分**音效和動態
有助於打造
擬真體驗——

——那**整體**音效
和動態的效果
不是**更好**嗎?

由於「活過來」的目標裡塞滿了越來越多**透過
時間**來呈現時間的**音效**和**動態**——

因此,漫畫透過**空間**來描繪時間的**多圖像結構**
不是**造成干擾**、就是變得**很多餘**,
失去了持續性。

說到**以時間為基礎**的
擬真體驗,**電影藝術**
做得比任何花招百出
的**漫畫還要好**。

不過，
就連電影也無法
長期稱霸**該**領域。

想讓漫畫活過來的欲望
帶我們回到第一部分結尾所提的
「**逃避現實**的衝動」。

所有文化和媒體中
的說書人多少都
參與了**「創造世界」**
的任務。

當那些世界**生動**
到讓人忘記它們
並非**真實**的時候，
就代表任務**成功**。

我們可以透過
像**文字**或**語言**
這類簡單的媒介
來完成這項任務——

——但那些能在**受眾大腦**中**完全**重現
視覺和聽覺體驗的**新**技術成了任務主角。

很少人能抵擋這種如實傳遞
生動擬真效果的技術**魔力**——

——甚至很多人願意拿真實世界來**交換**
這些由**技術**和想像力攜手**打造**出來的**新世界**。

211

虛擬實境概念所隱含的未來，就是歷史上所有說書人集體旅程的終點…

…這趟旅程的目的在於創造出一個真實到讓我們忘記現實生活的世界。

大部分人想像的真正的虛擬實境*確實有個小問題：它還不存在！

然而，傳得沸沸揚揚的虛擬實境前景已開始發揮強大的影響力，其他媒體紛紛調整自我、順應情勢，急著填補那片未來會被新媒介占據的空白。

漫畫的多媒體途徑便是往那個方向走——走向「實境」——

想想看：如果你是蜘蛛人粉絲，你會想看到他只有部分動態、還是全動態的樣子？

你會想看到2D還是3D的他？裝在小盒子裡、還是大螢幕上的他？

——但這只是一小步而已，如果出現了能讓我們繼續前進的新技術，我們一定會走下去。

*也就是以極逼真的手法模擬真實空間和感官體驗，創造出身歷其境的效果。請注意，這只是大多數人對虛擬實境的理解，不必然代表如傑倫、藍尼爾等虛擬實境先驅對這個詞的定義。

事實上，
要是你自己
就能**當蜘蛛人**，
你還會想**看**他嗎？

虛擬實境最終將
取得自身地位，
填補那片空白——

——而**其他
削減**掉部分原始
功能的形式——

——可能會再度
昂然挺立，重新找
回自己的**根源力量**。

當**頻寬夢想***成真，
網路就會有能力傳遞那些
最初和**光碟**綁在一起的**多媒體內容**，
而同樣的問題也會隨之出現。

不過，就算有些以1990年代光碟風格呈現
多媒體漫畫**的網站發展**穩定**，
其他藝術家仍一邊找尋能保存漫畫**沉默**與**靜態**
特質的**新形式**，一邊開發**數位媒體**的其他能力。

他們面臨的挑戰
主要是**設計**和
可用性——

——隨著網路漫畫脫離
幼蟲期，圈內開始**出現**
少數**設計模板**。

連環漫畫採用了
最簡單的
多功能形態——

——但為了**長遠**的
發展，圈內也開始
測試各種模板，
以幫助漫畫適應
這個新**場域**。

*快速的高頻寬網路連線…這就是我們一直在等的東西。

**想取得一些當前的多媒體／光碟風格網路漫畫連結，請上
我的網站。

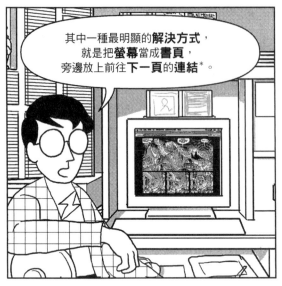

其中一種最明顯的**解決方式**，就是把**螢幕**當成**書頁**，旁邊放上前往**下一頁**的**連結***。

為了彌補**低解析度**和**螢幕形狀**的缺點，每頁所含的視覺資訊量等於半頁紙本漫畫**。

雖然**螢幕解析度**是**固定**的，但我們可以透過放大圖像尺寸來提升圖像本身的解析度。

Argon Zark © and ™ Charlie Parker.

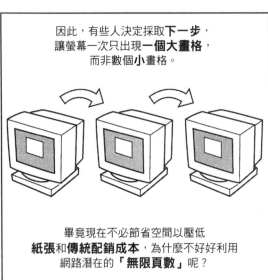

因此，有些人決定採取**下一步**，讓螢幕一次只出現**一個大畫格**，而非數個小畫格。

畢竟現在不必節省空間以壓低**紙張**和傳統配銷成本，為什麼不好好利用網路潛在的「**無限頁數**」呢？

這種**切割分塊**的手法讓漫畫格外適合**超文本生態**，也就是所謂的**全球資訊網**。

就像滿載著想法和圖像**文件**在整個網路上交互**連結**，讓我們可以**不限順序**、盡情探索——

而**個別畫格**也能在**敘事選擇**的互動矩陣中彼此相連。

*圖像出處：理查·帕克的《電氣小子札克》，是早期採用這種模板的網路漫畫之一。

**可惜某些就算沒有紙本版、還是堅持要用標準頁面的設計師似乎很難理解這種概念。

214

所有網路漫畫都屬於超文本**世界**，因此，**調整漫畫**以適應**新環境**是很合理的事。

畢竟超文本在資訊設計領域中是很**強大**的**革新**力量——

——是努力想符合**人類思維**敏捷度的概念——

——它用的方式是印刷術**永遠做不到**的。

dex

marlin, 16, 29,
32, 127-128
milk, 4, 54-57
Mom, 2-41, 4
moo-cow, 13
66, 69, 71
mortality,
99, 101
moxy fri

雖然超文本有這麼多**優點**，但其背後的**基礎概念**卻與漫畫**截然相悖**！

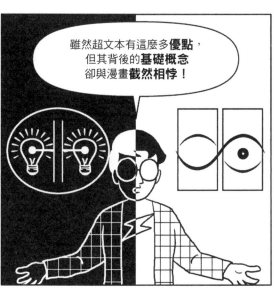

超文本仰賴的是「**空間**中不存在任何事物」的原則，所有東西既**在**這裡、又**不在**這裡，或是**連結**到這裡——

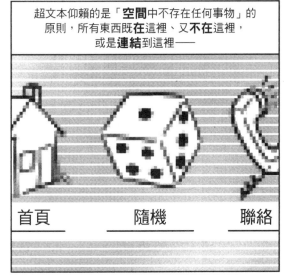

首頁　　　　　隨機　　　　　聯絡

——但在**漫畫**的時間地圖上，所有作品元素**無時無刻**都跟**其他**元素保持**空間**上的關係。

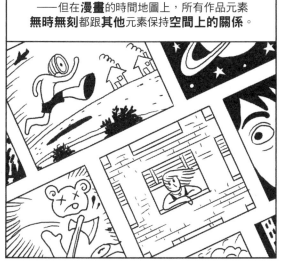

將漫畫**分解**成單一圖片，就等於把那張地圖**撕爛**——

——同時也粉碎了漫畫的**核心識別結構**。

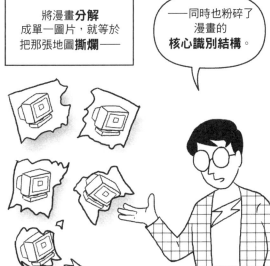

可是，嘿，
這樣有什麼**問題**嗎？

如果**切片分塊**或**多媒體**模板
夠**好玩**、夠**有趣**，
不管我說這是「**漫畫**」或「**不是漫畫**」
其實都沒差——

——而且
沒有其他可行的
選擇。

對像**我**
這樣的人來說，
保存時間地圖的概念
有種**美學上**的
吸引力——

圖B

——但「作為漫畫的**核心整合概念**」
是它唯一的生存之道；假如它能在
數位環境中急劇拓展漫畫**範疇**，
而且幅度跟**其他**選項一樣的話。

我覺得它
做得到。

不單是透過
「**保存**」漫畫的
空間本質——

——而是保留
漫畫的
所有本質。

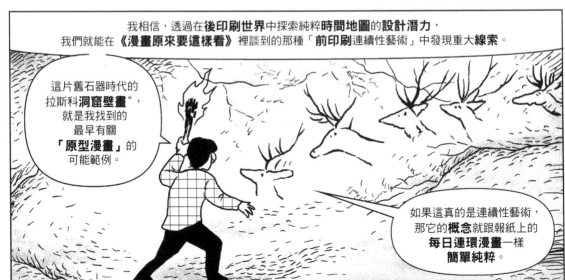

我相信，透過在**後印刷世界**中探索純粹**時間地圖**的**設計潛力**，
我們就能在《漫畫原來要這樣看》裡談到的那種「**前印刷連續性藝術**」中發現重大**線索**。

這片舊石器時代的
拉斯科**洞窟壁畫**＊，
就是我找到的
最早有關
「**原型漫畫**」的
可能範例。

如果這真的是連續性藝術，
那它的**概念**就跟報紙上的
每日連環漫畫一樣
簡單純粹。

＊據紐約美國自然歷史博物館描述，這片17000歲的壁畫描繪
的可能是一隻鹿「跳進小河裡，游過河面，然後踏上對岸。」

216

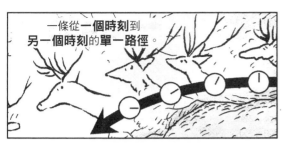

一條從**一個時刻**到**另一個時刻**的**單一路徑**。

——還是會乾脆找片**更大的牆**，就像一萬年後在這座**埃及陵墓**中的這組壁畫*一樣呢？

但要是古代漫畫家想說一個**更長**的故事呢？他們會從**這個洞穴**移動到**另一個洞穴**——

再次重申，原則是**一樣**的——要穿越**時間**，就必須穿越**空間**——但這個故事的閱讀**路徑**有些奇怪的轉折。

西元113年建造的**圖拉真柱**將時間地圖帶入**三度空間**——

——並用**攀升而上的螺旋狀淺浮雕場景**描繪一系列軍事活動…

* 是一位名叫「米那」的古埃及書記官之墓，約西元前1200年。

217

雖然跟**洞穴**和**陵墓**
截然不同，
但也同樣遵循單一、
不間斷的**閱讀路徑**。

假如我們能**鬆開**纏繞在石柱上的螺旋圖，
可能就會產生像以**圖像**描繪
1066年諾曼征服英格蘭事蹟的**貝葉掛毯**。

從我們的立場來看，
那張**時間地圖**的**複雜性**在於一條由**左**至**右**、長達**230**呎的直線軸。

過了幾百年後，這份前哥倫布時期的**墨西哥**手稿《努塔爾手抄本》
在**風琴折式**的**折頁鹿皮**上訴說著屬於自己的征服故事——

——**攤平**之後，這些圖像引領讀者以一種不間斷的**Z字形**方式由**右**至**左**，體驗不同的**世代**場景。

218

繪畫、岩石、布料、獸皮…
要再多找五種**不同**的**時間地圖**範例真的很難。

不過，這些全都保留了地圖的**本質**，
而且從來沒有違反「在**時間**內移動
就是在**空間**內移動」的**基本信條**。

時間
越長，

軸線
就越長。

但印刷可**不一樣**。
印刷為漫畫**帶來**了
很多好處，
但它必須**拿走**
一樣東西作代價——

——那條**承載**著萬古以來
連續性藝術發展的線軸——

——就此**斷裂**，以適用新的**框架**。

啪！

這一次，這類圖像故事的**讀者**再也不能把
相鄰的圖片當成相鄰的時刻。
新法則開始掌握大局，
而且比**舊法則**
還要複雜多了。

印刷漫畫的**祖先**
是以**開始**到**結束**的
不間斷線性手法
來**描繪、塗畫**和
雕刻時間軸。

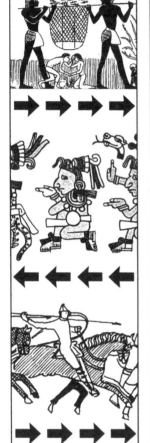

印刷則出現一個小**僵局**，
並要求讀者跳到**新路徑**上，
以新的方式閱讀那些植基於**複雜協定**的畫格…

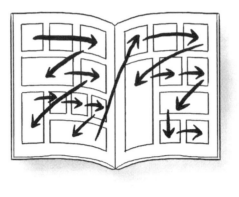

該協定

導入了印刷世界

右　　　　　　　　後

下

的傳統。

當**頁面**的「**洞壁**」
結束後，讀者就會
知道，只要**前進**到
下一格就好。

印刷顛覆了**空間**概念。
它把空間折疊起來，讓故事能**不限長度**、
自由自在地發展，
無須仰賴**逐漸磨損的布料**或**崩解的岩石**。

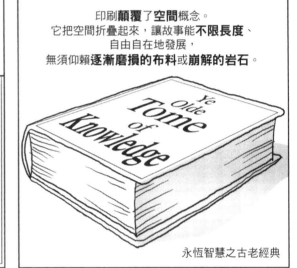

永恆智慧之古老經典

不過，要得到印刷帶
來的**好處**，就得繼續
把漫畫的**核心價值**收
在**小盒子**裡*。

自從**藝術**與**技術**
在那決定性的一刻相遇後，
許多漫畫**創作**
就一直在探索該怎麼
讓一切「**合得來**」。

每前進幾步，
就會碰上
新的障礙、
面對新的**侷限**——

——我們自然
學會如何
與它**共處**了。

*而且還要部分拆解才行。

我們稱為「**頁面**」的小小長方形畫布是**長篇漫畫**整個**世紀**以來**唯一一個**表現場域；好幾個世代的**藝術家**一路設計出上千種富含**創意**的**解決方法**來處理這個問題──就是我在前**200頁談**的那些方法！

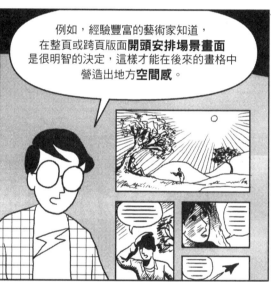

例如，經驗豐富的藝術家知道，在整頁或跨頁版面**開頭安排場景畫面**是很明智的決定，這樣才能在後來的畫格中營造出地方**空間感**。

他們也明白，要精心安排**右頁最後一個畫格**，充當**下一頁**的引子（無論故事本身**需不需要**）。

在又**高**又**寬**的畫格穩坐頁面**開頭**時──

──假如要把它們放到**別的地方**，那藝術家可能就得**重新安排、拉長**或**縮短**後面的畫格以**騰出空間**＊。

現在一般的**電腦螢幕大小**只比**打開**的6×9吋漫畫大一點（而且解析度還比較低），因此很有可能**壓縮閱讀流量**──

＊我常常這樣啊！翻到前面看看你能不能發現書中各式各樣的壓縮和拖延戰術吧。

——**除非**我們意識到那個時常充當**頁面**的螢幕——

——其實**也**能充當**視窗**。

世界上可能永遠不會出現跟**歐洲**面積一樣**大**的螢幕，但只要**一吋一吋、一呎一呎、一哩一哩**地移動畫面，任何螢幕都能顯示出跟歐洲一樣遼闊、或是跟**山**一樣**高**的**漫畫**！

頁面是**印刷**的**副產物**，就跟裝訂的**訂書針**和**繪圖墨水**一樣，不再是漫畫的根本特質了。

從盒子裡**解放**出來後，有些人還是會帶著盒子的**形狀**——

——但漫畫創作者會逐漸**伸展四肢**，開始探索**無限畫布**的設計機會。

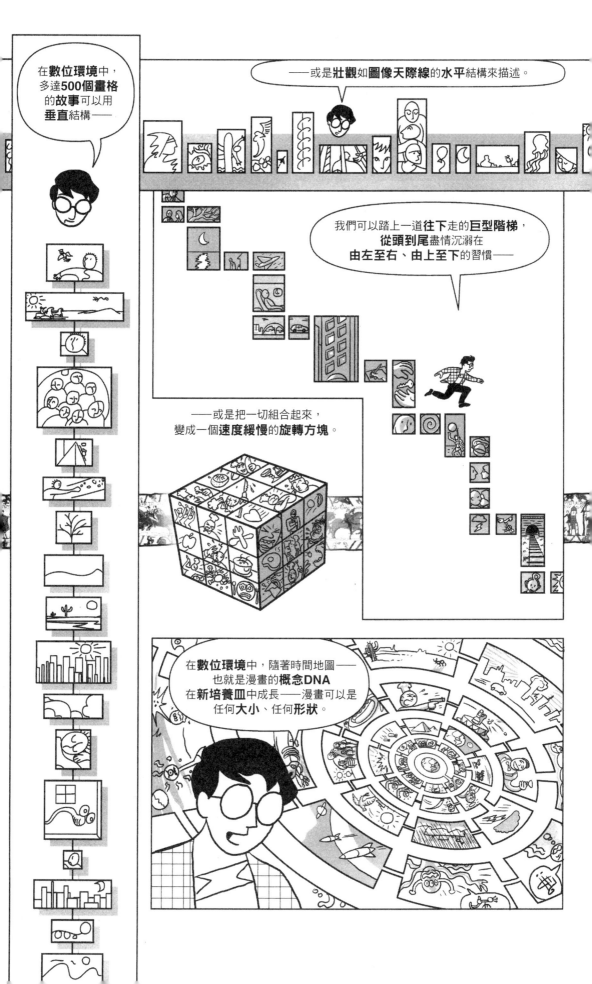

當然，
新工具有其**侷限**，
包含**緩慢**的
連線速度——

——以及**處理器速度**
和**能力**上限。

這**五百年來**完全沒有人想到
任何能讓圖像超越
頁面存在的方式——

而**數位技術**
每天都在
拓展自己的
極限。

由於**速度、能力**和
儲存空間永遠有限，
因此真正的「**無限畫布**」
並不存在。

可是，這樣的空間自由**體驗**
完全超出了**人類認知**的**有限**框架。

比方說，一張在
正方形**矩陣**含有
4萬像素的巨型漫畫，
遠看可能就像
這張圖一樣；

但**近看**的時候，
每個畫格都變得**清清楚楚**＊——

——隨著距離**越拉越近**，
畫格也**越來越清晰**，每一個都是——

＊真的，信不信由你，這種瘋狂的玩兒可讀性很高。如果每
個畫格都能連結到下一個畫格，那你永遠都知道接下來要讀哪
一格（現在我認真建議，拜託誰來試一下這個）。

224

——高解析度的全幅彩色圖像。

THERE MUST BE SOME WAY OUT...

SORRY, NO END IN SIGHT!

你可能會想，現在或**不久後的將來**，電腦到底該怎麼**一次**承載整幅巨型漫畫，寫入記憶體。

答案是：可能**辦不到**。

而且也不該**這麼做**！

人類的眼睛一次只能**察覺**特定數量的**資訊**，而且**視野**也很有限。距離是觀看巨型漫畫**全貌**的必要條件，但每個畫格在遠距離之下，不過是——

一個**小點**而已——

——等到**個別畫格**開始映入眼簾，我們的視野只能看到整體中的一小部分。

因此，這幅巨型漫畫可能只能以**多個文件**形式存在於**儲存空間**——

但在**大腦的想像世界**中只有**一個**。

tile127
tile128
tile129
tile130
tile131
tile132

當然啦，我們目前還**沒觸及**那樣的人類認知門檻*——

——不過先起步也無妨，沒理由不讓我們的**想像力**取得**優勢**嘛！

* 例如，顯示器裝置的解析度還有很長的路要走；另外，我們現在處理資訊的速度還是快於網路傳遞資訊的速度。

225

數位漫畫幾乎對所有**敘事挑戰**都有潛在的**解決方法**，而且這些方法都是**印刷界**完全沒嘗試過的。

我改編布朗寧的詩〈**波菲莉亞的情人**〉放到個人網站上時，是透過排列成Z字形的畫格反映出**A-B、A-B-B的押韻結構**和**每節詩**的**韻腳**，並運用畫格之間的**連結**、而非位置，來決定**閱讀順序***——

*剛開始會讓人有點困惑（尤其是一邊等網頁載入一邊讀的時候），一旦你抓到概念，就會變得很簡單了。

——接著用一條向下的**鏈子**來連結**12**節詩，放在暗色**背景**上。

寫《漫畫原來要這樣看》**光碟版****提案時，我用的是**階梯**模式，並用每章專屬的**矩形磚**含括各章內容——

**是在…哎呀，在產業景氣暴跌前不久寫的。

——附上**其他**含有支援**資訊**的**磚片**——

——然後以單一**形狀**包覆**上千個畫格**。

如果每個畫格都嵌在**前一個**畫格裡，那在這樣一連串的畫格間穿梭可能會創造出一種**越來越深入**故事的感覺。

一系列轉成**適當角度**的畫格可能會讓讀者**措手不及**，永遠不知道下個**角落**會出現什麼樣的情節。

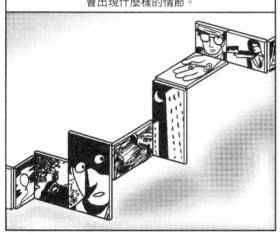

讓**整體故事**的形狀形象化能傳達出一個**整合**的**識別認同**。

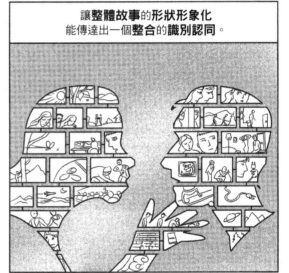

最重要的是，創作者先前**分割**作品的能力**並未消失**，但現在「**頁面**」（威爾‧艾斯納稱為「**象徵畫格**」）——

可以容納任何**大小**、任何**形狀**的場景——

不管這些尺寸和形狀有多**奇怪**——

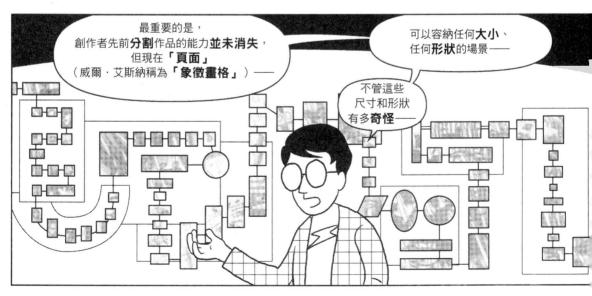

227

——或是多**簡單**。

7　8

已讀畫格中的**色彩變化**會讓讀者隨時都有一種**「讀到這裡」**的感覺*。

背景圖案和**色彩**能反映出**情緒**的變化。

就連故事中不同的**整體樣貌**也有助於**回想**故事本身——這種提示比寫在**書背**上的**文字**還要**明顯**。

BOOK

為了忠於**時間地圖**的簡單性，可能需要徹底**清除**傳統多媒體中的自發性**音效**和**動態**功能——

——但絕不**刪掉**「**互動**」這個選項。

事實上，互動**至關重要**。

*傳統的紙書籤也能激發出相同的感受，但很多純粹的超文本漫畫中就找不到這種感覺。

不管是**選擇路徑**、
打開**隱藏視窗**，
或是**放大細節**，
在**數位環境**中
有無數種和連續性藝術
互動的方式。

最重要的是，「**閱讀**」——
亦即「**穿越**」數位漫畫——
就是一種深層的**互動**過程。

漫畫是**靜態生命**，
無論外表或內在
都是**無聲**、**靜止**
且**被動**的樣態——

圖B

——但**閱讀**漫畫這個行為——就算是透過你
手上拿的技術或裝置——**完全不是這麼回事**。

數位環境中的漫畫
仍是靜態生命——

——但是能透過
動態變化
探索的生命！

figure

互動的正面**副作用**之一，
就是音效和動態能以
「**讀者互動副產物**」的姿態**偷溜**進來。

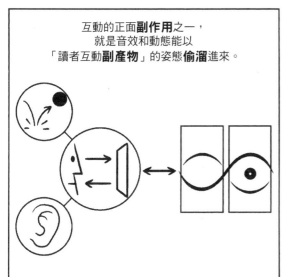

有點像**你**即將
要用**手**在這張**紙**上
創造出來的
聲音和動作。

請翻到
下一頁。

現在正處**世紀交會**時，大部分數位漫畫都是**網路漫畫**——

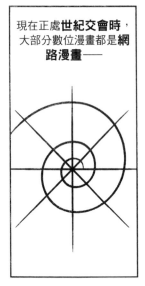

——而大部分網路漫畫都是以**超文本為基礎**的漫畫。

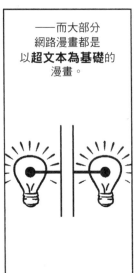

因此，當今的網路**很難實踐**我談的這種空間**開發***。

比方說，你沒辦法用**超文本標記語言**來「**放大**」，而且捲動螢幕的速度也**很慢**。

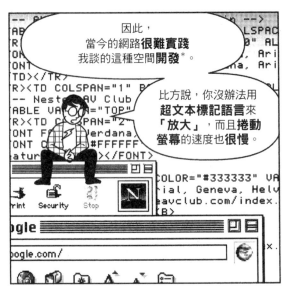

幸好，網路本身正以超越**原始有限定義**的方式**發展**，邁向一個**更簡單**、**更持久**的概念——

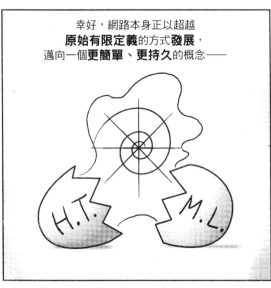

——從**純粹**存取——

到完全容納**一切**——

——而那些能善加利用**空間模型**的**外掛**和**網頁瀏覽器程式**會發現網路變得越來越**友善**了**。

整體來看，我們可能會因為超文本透過網路占了上風，而認為「藝術和資訊能呈現出**形態**和**形式**」的觀點就此**凋零**，但事實上並非如此。

藝術和**資訊媒體**中最大的部分屬於那個包容了**數千世代**的空間世界——

——很快就會有人加入漫畫藝術家的行列，一起思索**無限畫布**的可能性。

*我第一天創作線上漫畫的時候就遇到這個問題了。

**Macromedia Flash（現為Adobe Flash的外掛程式）和昇陽電腦（Sun）的Java作業系統都很有這方面的潛力。

小說家**威廉·吉布森**在1984年的《**神經漫遊者**》中首次勾勒出一個閃閃發光、名為**「資訊空間」**的幻想城市；資訊設計師世代受到他的構想啟發，開始從**空間**上思考。

電腦科學家**大衛·格勒恩特**在提出一個名為**「鏡像世界」**的偉大資訊結構中也採用了類似的方法——

illustration based on art of David Gelernter.

——而**麻省理工**的**穆瑞兒·古柏**和**視覺語言工作坊**也用相似的途徑創造出能讓使用者**潛入**探索的**語言**和**數據**互動格局。

based on screenshot of student Lisa Strausfield's work for Muriel Cooper and The Visible Language Workshop.

近年來，如The Brain和Inxight的**「透鏡網」**等**「變焦與綻放」**的資訊介面則讓空間模型進入**新的層次**。

Site Lens screenshot © Inxight.

我認為在進入**新世紀**、一切塵埃落定後，**超文本**和**空間模型**會以資訊組織**兩大支柱**的形態出現，兩者同樣**有力**、也同樣**重要**。

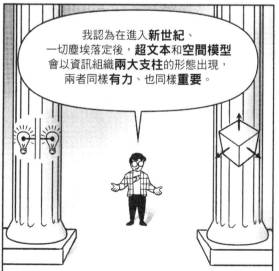

其中一方**率先**進入我們的世界的唯一原因，就是**另一方**需要大一點的**管道**。

我相信，一旦頻寬的障礙解除，空間模型就會取得自己的地位，而超文本也會跟隨左右，成為我們**日常生活**的一部分。最後漫畫將會找到屬於自己的**故土**。

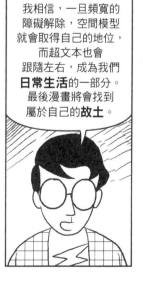

＊還有尼爾·史蒂芬森在1994年的《雪崩》中描繪的貌似真實、其實詭異又恐怖的虛擬公共空間——「超宇宙」。

可攜式**閱讀裝置**的出現主張「**螢幕即頁面**」，犧牲了「**螢幕即視窗**」的概念，可能會導致數位漫畫有好幾年都被擱置一旁，**不受關注**——

我無法**保證**數位漫畫在接下來20年會往什麼方向發展。**現在**發生的這些小事可能會對12大革命帶來長遠的**影響**。

——而在追求保存開放與**分散**的網路架構過程中，也會遇到很多**困難**和**阻礙**。

但有個簡單又強大的**概念**能克服、**超越**技術環境，取得合理的**必然性**。

像是**凡納爾·布希**與**J.C.R. 李克萊德**共享的概念力量——過了20年，全世界的**知識**都能在**桌面上**湧流——

——還有像是當今流行的大眾信念，認為**科幻小說**中的全視覺與聽覺**虛擬實境**很快就會變成**日常生活**中的**現實**。

無論這樣的世界何時降臨，藝術與資訊的**空間方法**都會穩穩扎根——

——而漫畫本身對**無限畫布**的運用也會成為**進化過程**中的**一部分**。

蘊藏在**傳統媒體**中的**概念**會不斷逃離那些賦予它們存在的技術之**殼**，直到概念中不可簡化的**本質**出現——

——還有隨之而來的**密碼**——

漫畫**就是**這樣的概念，而其盛衰無常的歷史大多都是**殼**。

——讓**新形式**能在**新環境**中成長茁壯。

現在正值**新世紀**開端，雖然宣揚「**跳脫框架**思考的能力」已是陳腔濫調，
但「**真正的創作**」需要的就是這個。

對**一般藝術家**來說，那個框架就是
墨守陳規、令人窒息的**傳統智慧**影響力——

——而對**漫畫藝術家**來說，跳脫框架思考
很快就會有個**字面上**的附加含義了。

但這也可能代表**重新探索**蘊藏在
複雜體系核心中的**單純真相**——

——**追尋別人看不見**的東西——

——新**欲望**的**開始**。

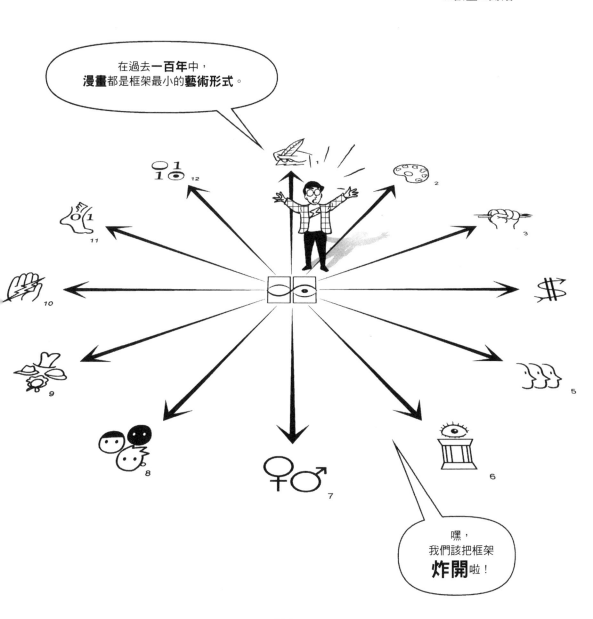

──漫畫是時候
該**成長**──

──找到隱藏在
技巧下的**藝術**。

──漫畫是時候該
尊重自身
權力來源──

──把**眼光放遠**。

──漫畫的**群眾面**
是時候該反映
真相──

──讓**真相**活得
比謊言更久。

——漫畫是時候該
平衡比例——

——看見世界——

——拓展視野。

——就是**現在**。
是時候該追尋
新的夢想——

——找到新的路，
邁向**新的世代**——

——一個
超越想像的世代。

漫畫是個**強而有力的概念**，
但這個概念好幾世代來
都遭到**浪費、忽視**和**誤解**。

現在，為了所有重視它的人的**希望**，
這個形式似乎
越來越**晦澀、孤立**和**過時**。

有時還變得**好小好小**，
小到**看不見**。

小得…

ㅁㅁ

像原子一樣…

…等待**分裂**。

索 引

參考書目與延伸閱讀

I can't possibly list all of the books, comics, Web sites and magazine articles that have influenced my thinking since 1993, but here are a few titles that proved relevant to this project, plus one or two that simply changed the way I thought about art and/or technology in general.

Burke, James, and Robert Ornstein. *The Axemaker's Gift: A Double-edged History of Human Culture*. New York: Grosset/Putnam, 1995.

Campbell-Kelly, Martin and William Aspray. *Computer: A History of the Information Machine*. New York: HarperCollins, 1997.

Ditko, Steve. *The Ditko Public Service Package #2: A Funny Bold Look into the Comic Industry*. Bellingham, WA: Steve Ditko and Robin Snyder, 1990. (One of the few other essays about comics in comics form, this curious volume preceded *Understanding Comics*, and though I doubt it influenced that book, Ditko's use of the ever-popular lightbulb metaphor may well have made its way into this one!)

Eisner, Will. *Comics and Sequential Art*. Tamarac, FL: Poorhouse Press, 1985.

____. *Graphic Storytelling*. Tamarac, FL: Poorhouse Press, 1996.

Gelernter, David Hillel. *Mirror Worlds: Or the Day Software Puts the Universe in a Shoebox... How It Will Happen and What It Will Mean*. New York: Oxford UP, 1991.

Gibson, William. *Neuromancer*. New York: Ace Books, 1984.

Hafner, Katie, and Matthew Lyon. *Where Wizards Stay Up Late: The Origins of the Internet*. New York: Simon and Schuster, 1996.

Hillis, W. Daniel. *The Pattern on the Stone: The Simple Ideas That Make Computers Work*. New York: Basic Books, 1998.

Kunzle, David. *The Early Comic Strip*. Berkeley: University of California Press, 1973.

Kurzweill, Raymond. *The Age of Intelligent Machines*. Cambridge: MIT Press, 1992. (I have a soft spot for Kurzweill, if for no other reason than that my blind father owned a Kurzweill text-to-speech machine way back when it was just Dad and Stevie Wonder. Kurzweill is my favorite kind of futurist — the unnerving kind.)

Lee, Stan, and John Buscema. *How to Draw Comics the Marvel Way*. New York: Simon and Schuster, 1984. (We loved it, then we hated it, then we loved it again.)

McDonnell, Patrick, Karen O'Connell, and Georgia Riley De Havenon. *Krazy Kat: The Comic Art of George Herriman*. New York: Harry Abrams, 1986.

Negroponte, Nicholas. *Being Digital*. New York: Alfred A. Knopf, 1995. ("Wearable computing..." Ha. Ha. Doesn't sound quite so goofy anymore, does it?)

Norman, Donald A. *The Design of Everyday Things*. New York: Doubleday Books, 1990.

Nutall, Zelia ed. *The Codex Nutall: A Picture Manuscript from Ancient Mexico*. New York: Dover Publications, 1975.

Nyberg, Amy Kiste. *Seal of Approval: The History of the Comics Code*. Jackson: University Press of Mississippi, 1998

Robbins, Trina. *A Century of Women Cartoonists*. Northampton, MA: Kitchen Sink Press, 1993.

Robbins, Trina, and Catherine Yronwode. *Women and the Comics*. Forestville, CA: Eclipse Books, 1985.

Rheingold, Howard. *The Virtual Community: Homesteading on the Electronic Frontier*. New York: HarperCollins, 1993. (We need more Howard Rheingolds and fewer Wall Street stiffs!)

Schneier, Bruce. *Applied Cryptography: Protocols, Algorithms, and Source Code in C*. New York: John Wiley & Sons, 1995. (Like many non-mathematicians, I just picked this up for the protocols on a recommendation and was blown away. An important and persuasive book on an extremely important subject.)

Schodt, Frederick L. *Manga! Manga! The World of Japanese Comics*. Tokyo: Kodansha International, 1983.

Shurkin, Joel. *Engines of the Mind: The Evolution of the Computer from Mainframes to Microprocessors*. New York/London: W. W. Norton, 1996.

Stefik, Mark J. *Internet Dreams: Archetypes, Myths, and Metaphors*. Cambridge, MA: MIT Press, 1997.

Stephenson, Neal. *Snow Crash*. New York: Bantam Books, 1992. (They say he wanted it to be a graphic novel originally. We're such idiots!)

Tufte, Edward R. *The Visual Display of Quantitative Information*. Cheshire, CN: Graphics Press, 1983.

____. *Envisioning Information*. Cheshire, CN: Graphics Press, 1990.

____. *Visual Explanations: Images and Quantities, Evidence and Narrative*. Cheshire, CN: Graphics Press, 1997. (THE essential books on information design.)

Wiater, Stanley, and Stephen R. Bissette. *Comic Book Rebels: Conversations with the Creators of the New Comics*. New York: Donald I. Fine, 1993.

Witek, Joseph. *Comic Books as History: The Narrative Art of Jack Jackson, Art Spiegelman and Harvey Pekar*. University Press of Mississippi, 1989.

Wolfe, Maynard Frank. *Rube Goldberg: Inventions!* New York: Simon and Schuster, 2000. (Will Eisner's anecdote doesn't necessarily catch Rube at his best! To learn more about R.G., check out this new book available in September.)

漫畫

Below are just a few of the comics and/or creators that made significant showings in the preceding pages. I'll try to offer some better resources online for hunting down the many excellent but more briefly mentioned new artists that are reinventing the art form. This is just the tip of the iceberg, because we, uh... don't have room for the whole iceberg.

Brown, Chester. *I Never Liked You*. Montreal: Drawn and Quarterly, 1994.

Clowes, Daniel. *Ghost World*. Seattle: Fantagraphics Books, 1998.

Eisner, Will. *A Contract With God and Other Tenement Stories*. New York: DC Comics, 2000.

Gaiman, Neil, et al. *Sandman*. New York: Vertigo/DC Comics (collections available from 1990 onward).

Gaiman, Neil, and Dave McKean. *Mr. Punch*. New York: Vertigo/DC Comics, 1994.

Hernandez, Gilbert and Jaime. *Love and Rockets*. Seattle: Fantagraphics Books (collections available from 1983 onward).

Lutes, Jason. *Jar of Fools*. Ontario: Black Eye Books, 1995.

____. *Berlin*. Montreal: Drawn and Quarterly, 1996 onward.

Mazzucchelli, David, et al. *Rubber Blanket*. Hoboken: Rubber Blanket Press. (Three volumes. 1991-1993).

Miller, Frank. *Batman: The Dark Knight Returns*. New York: DC Comics, 1986.

____. *Sin City*. Portland: Dark Horse Comics (six volumes from 1992 onward).

Moore, Alan and Dave Gibbons. *Watchmen*. New York: DC Comics, 1986, 1987. (collected 1987).

Noomin, Diane ed. *Twisted Sisters: A Collection of Bad Girl Art*. New York: Viking Penguin, 1991.

Pekar, Harvey, Joyce Brabner, and Frank Stack. *Our Cancer Year*. New York/London: Four Walls Eight Windows, 1994.

Seth. *It's a Good Life If You Don't Weaken*. Montreal: Drawn and Quarterly, 1996.

Spiegelman, Art. *Breakdowns*. New York: Nostalgia Press, 1977.

____. *Maus: A Survivor's Tale*. New York: Pantheon, 1986

Spiegelman, Art, and Françoise Mouly ed. *Raw*. New York: Raw Books (large format anthology from 1980-1987 and condensed format from 1989-1991).

Ware, Chris. *Acme Novelty Library*. Seattle: Fantagraphics Books (various volumes in various formats from 1993 onward).

Woodring, Jim. *Frank*. Seattle: Fantagraphics Books, 1994.

網路連結

See pages 165 and 166 and visit scottmccloud.com for links to online resources.

圖像援引出處

Page 2, p10 art © Will Eisner and R. Crumb respectively.

Page 3, p2 © Chris Ware; p4 art by George Herriman © King Features Syndicate.

Page 8, p2 art by Jim Starlin and Steve Leialoha © Marvel Entertainment Group/ Marvel Characters, Inc.; p3 art by Jim Steranko © Marvel Entertainment Group/ Marvel Characters, Inc.; p4 © Moebius; p5 © Shigeru Mizuki.

Page 9, p2 art, left and center, by Frank Miller and Dave Gibbons respectively © DC Comics and at right © Eastman and Laird; p3 © Don Simpson; p4 © Art Spiegelman, © Jaime Hernandez, © Daniel Clowes, © Larry Marder, © Chester Brown.

Page 12, p2 *Maus* © and ™ Art Spiegelman; p3 (l to r) © Alan Moore and Eddie Campbell, © Chris Ware, © David Mazzucchelli.

Page 13, p2 faces art © Megan Kelso, © Diane Noomin, © Carol Lay, © Julie Doucet, © Carol Tyler, © Diane DiMassa, © Aline Kominsky-Crumb, © Debbie Drechsler, © Colleen Doran, © Carla Speed McNeil, © Phoebe Gloeckner, © Fiona Smyth, © Mary Fleener, © Jill Thompson, © Penny Moran Van Horn; p4 (clockwise from top left): © Jeff Smith, © Reed Waller, © Joe Sacco, © Dave Lapham, © Seth, © Linda Medley.

Page 15, p1 art by Winsor McCay; p2 art by George Herriman, © King Features Syndicate; p3 © Will Eisner.

Page 16, p1 art by Harvey Kurtzman and Will Elder © E.C. Publications, Inc.; p2 art by Jack Kirby and Mike Royer © DC Comics; p3 © R. Crumb.

Page 17, p1 © Art Spiegelman; p2 © Daniel Clowes; p3 © Chris Ware.

Page 18, p6 *Garfield* ™ Universal Press Syndicate, Inc.

Page 21, p1, Mr. O'Malley © Crockett Johnson and/or Ruth Krauss Johnson, *Popeye* art by E.C. Segar © and ™ King Features, Jiggs art by George McManus, Charlie Brown art by Charles Schulz © and ™ United Features Syndicate, Inc.

Page 27, p8 art by Harvey Kurtzman © E.C. Publications, Inc.

Page 28, p2-7 © Will Eisner, p8 © Jules Feiffer.

Page 29, p1 art by Dave Gibbons © DC Comics; p6 *Maus* © and ™ Art Spiegelman; p7 art © Art Spiegelman.

Page 30, p5 art © Peter Bagge (whose stuff I like, btw, despite the caption); p6 faces © Jason Lutes, © Megan Kelso, © Adrian Tomine, © James Sturm, © Tom Hart, © Matt Madden, © Ed Brubaker and © Jessica Abel; p7 art © Daniel Clowes.

Page 31-33, *Jar of Fools* excerpt © Jason Lutes.

Page 33, p4-5 © Art Spiegelman.

Page 34, p1 art by David Mazzucchelli © Bob Callahan Studios; p2 © Chris Ware; p4-5 face © Jason Lutes.

Page 35, p4 art by Frank Stack © Joyce Brabner and Harvey Pekar.

Page 36, p1 © Seth.

Page 37, p5 © Seth; p6 © Will Eisner.

Page 38, p3 © Eric Drooker; p4 art by G. B. Trudeau © 1999 The Doonesbury Company; p5 © R. Crumb.

Page 39, p1 © Chester Brown, p2 © Gilbert Hernandez; p3

© Carol Lay; p3 gray image © Seth; p4 © John Porcellino, © Dylan Horrocks; p5 © Richard Macguire.

Page 40, p2 and p4 © Art Spiegelman; p5 © Joe Matt; p6 faces (left to right) © Harvey Pekar, © Peter Kuper © Julie Doucet © Joe Matt © Scott Russo © Chester Brown © Mary Fleener © Seth © Dori Seda; p7 © Chester Brown; p8 © Seth.

Page 41, p1 © Jack Jackson; p2 © Joe Sacco; p4 © Larry Gonick; p7 (clockwise from top left) © Jeff Smith, © Jason Lutes, © Linda Medley, © Dave Lapham.

Page 42, p8 *Raw* © and ™ Raw Books.

Page 43, p2 art © Joost Swarte, © Jacques Tardi, © Meulen & Flippo, © Munoz & Sampayo, © Charles Burns, © Gary Panter.

Page 49, p4 Vincent van Gogh, self-portrait.

Page 51, p6 *Raw* © and ™ Raw Books, *Short Wave* © and ™ Garret Izumi, *A Last Lonely Sunday* © and ™ Jordan Crane, *Cave-In* © and ™ Brian Ralph, *Speedy* © and ™ Warren Craghead, *Rubber Blanket* © and ™ David Mazzucchelli, *Acme Novelty Library* © and ™ Chris Ware; p7 art © David Mazzucchelli.

Page 52, p2 art © Gary Panter.

Page 53, p2 art © Jason Lutes; p5 art © Gilbert Hernandez; p9 art © Daniel Clowes; p12 art © Jim Woodring.

Page 54, p4 art by Joe Shuster, Superman © and ™ DC Comics.

Page 57, p7 art by King Cat © and ™ John Porcellino, *Cynicalman* © and ™ Matt Feazell.

Page 59, p7 art © R. Crumb.

Page 61, p4 Teenage Mutant Ninja Turtles © and ™ Eastman and Laird.

Page 63, p3 the Image "I" ™ Image Comics, Spawn © and ™ Todd MacFarlane, WildCATS © and ™ Jim Lee.

Page 66, p1 *Nancy* © and ™ United Media; p3 covers: *Batman, Superman/Action Comics, Police Comics/Plastic Man* © and ™ DC Comics. Marvel Comics © and ™ Marvel Entertainment Group/ Marvel Characters, Inc., Walt Disney/Donald Duck © and ™ Walt Disney.

Page 80-81, Text of *Talk of the Nation* © NPR.

Page 83, p1 art by Frank Miller and Dave Gibbons respectively © DC Comics; p2 *Love and Rockets* © and ™ Los Bros. Hernandez.

Page 84, p9 © Rob Liefeld.

Page 86, p2 Batman ™ DC Comics.

Page 88, p6 art © E.C. Publications, Inc.

Page 89, p5 art © Reed Waller.

Page 90, Cherry Poptart © Larry Weltz.

Page 91, p3 art © Mike Diana.

Page 92, p8 heads: Frank © Jim Woodring, Tintin © Casterman, Astroboy © Tezuka Productions, The Thing © Marvel Entertainment Group/ Marvel Characters, Inc., Scrooge McDuck © and ™ Walt Disney, The Spirit © Will Eisner, Popeye © and ™ King Features.

Page 93, Madonna © and ™ Madonna, Teletubbies © Ragdoll Productions (UK) Limited, Archie © and ™ Archie Comics Group, Peekachu © and ™ Nintendo, Cap'n Crunch © and ™ Quaker Oats, Spice Girls © and ™ Virgin Records, Ltd.

Page 100, p4 art © Archie Comics Group; p5 Daredevil ©

and ™ Marvel Entertainment Group/ Marvel Characters, Inc.; p9 art by Melinda Gebbie © the contributors.

Page 101, p1-4: Of those not in public domain: Mary Worth © King Features, Brenda Starr © Independent Syndicate, Teena © King Features, *Little Lulu* © Golden Books; Mopsy art © Gladys Parker; p8 © estates of Joe Simon and Jack Kirby; p9 © Willy Medes.

Page 102, all images © respective artists as identified except *For Better or for Worse* © and ™ United Features Syndicate, Inc.

Page 103, p3 © Carla Speed McNeil; p4 © Debbie Drechsler; p6 © Wendy and Richard Pini.

Page 107, p3 Green Lantern, Green Arrow © DC Comics; p4 Black Panther © and ™ Marvel Entertainment Group/ Marvel Characters, Inc.

Page 108, p1 Static © and ™ Milestone Media/DC Comics. *Heru, Son of Ausar* © and ™ Roger Barnes; p4 King © and ™ Ho Che Anderson, *To the Heart of the Storm* © and ™ Will Eisner; p5 *King* © Ho Che Anderson, *Love and Rockets* © and ™ Los Bros. Hernandez; p7 art © Will Eisner and Art Spiegelman respectively.

Page 109, p2 *The Defenders* © and ™ Marvel Entertainment Group/ Marvel Characters, Inc.; p6 art by George Herriman, © King Features Syndicate.

Page 110, p1 all art and stories © their respective contributors; p2 *Tales of the Closet* © Ivan Velez and the Hettrick-Martin Institute, *Stuck Rubber Baby* © and ™ Howard Cruse, *Dykes to Watch Out For* © and ™ Allison Bechdel, *Hothead Paisan* © and ™ Diane Dimassa, *Steven's Comics* © and ™ David Kelly, *Rude Girls and Dangerous Women* © and ™ Jennifer Camper; p3 art © Howard Cruse; p4 *The Spiral Cage* © and ™ Al Davison, *Palestine* © and ™ Joe Sacco, *Fax from Sarajevo* © Joe Kubert, *Activists* © Joyce Brabner and Various.

Page 112: All art © their respective artists as identified except: p3 art by Jeff Wong © Scott Russo and Jeff Wong.

Page 113, all art © their respective artists as identified except: p8 art by Colleen Doran © Steve Darnall and Colleen Doran.

Page 114: p2 Batman © and ™ DC Comics; p3 Superman © and ™ DC Comics; p4 Spawn © and ™ Todd MacFarlane; p5 Fantastic Four © and ™ Marvel Entertainment Group/ Marvel Characters, Inc.; p6 (Blade) and p7 & 9 (Avengers) © and ™ Marvel Entertainment Group/ Marvel Characters, Inc.; p8 *Kingdom Come* © and ™ DC Comics.

Page 115: *Desperados* © and ™ Aegis Entertainment.

Page 116: Swamp Thing and *Sandman* © and ™ DC Comics.

Page 117, p6 art as credited Batman and *Watchmen* © and ™ DC Comics; p7 *Tom Strong* art as credited © and ™ America's Best Comics. *Astro City* art as credited © and ™ Juke Box Productions.

Page 118, p4 (clockwise from top left) *Rose of Versailles* © Riyoko Ikeda, *Dokaben* © S. Mizushima, *Dr. Slump* © Akira Toriyama; p5 Batman © and ™ DC Comics, *Hercules: The Legendary Journeys* © and ™ Universal Television Enterprises, Inc., and Lara Croft/Tomb Raider © and ™ Core Design Ltd.

Page 123, all art © their respective creators as identified except p6-7 (and page 124 p1) © Stan Lee and John Buscema.

Page 124, p1 © Stan Lee and John Buscema.

Page 138, Illustrations from *Computer Images: State of the*

Art © Stewart, Tabori & Chang, Inc. Small panels, top row (left to right) from art © Dick Zimmerman, © Rediffusion Simulation and Evans and Sutherland, © Frozen Suncone by Joanne Culverm, © New York Institute of Technology Lab art by Ed Catmull. Small Panels, bottom row (left to right) from art by Weimer and Whitted, ® Bell Laboratories, ® Lisa Zimmerman, Aurora Labs, ® Manfred Kage, Peter Arnold, Inc., © Yoichiro Kawaguchi.

Page 139, p6 based on photos courtesy of Xerox Palo Alto Research Center (Thanks, Matt).

Page 140, all art © their respective creators as identified except *Shatter* © First Comics Inc., and *Batman: Digital Justice* © and ™ DC Comics.

Pages 143-145, Pictures © Sky and Winter.

Page 152, p6 created using Metacreations' Bryce. A very fun program.

Page 159, p8 *Time* © and ™ Time, Inc.

Page 164, p5 *Archie Meets the Punisher* © and ™ Archie Comics Group and Marvel Entertainment Group/ Marvel Characters, Inc.

Page 164, All art © their respective artists as identified; p1 booths © the booth-holders, Comicon.com © Steve Conley and Rick Veitch.

Page 165, all art © their respective artists as identified except p1, Impulse Freak © Ed Stasny; p2 Star Wars © and ™ Lucasfilm Ltd, *The Haunted Man* © and ™ Dark Horse Comics; p3-4 booths © the booth-holders, Comicon.com © Steve Conley and Rick Veitch.

Page 201, *In the Night Kitchen* © Maurice Sendak, *Amphigorey* © Edward Gorey, Airline Safety panels © American Airlines.

Page 208, p2 *Myst* © Cyan Inc. and Broderbund, *The Residents: FreakShow* © The Residents and The Voyager Company, *The Rite of Spring* © Robert Winter and The Voyager Company, *The 7th Guest* © Trilobyte, Inc, *Dr. Seuss' ABC* © Living Books; p4-5, *The Complete Maus* © Art Spiegelman and The Voyager Company.

Page 210, *Sinkha* © and ™ Mojave and Virtual Views.

Page 214, p1-2 *Argon Zark* © and ™ Charlie Parker.

Page 231, p2 illustration based on art of David Gelernter; p3 based on screenshot of student Lisa Strausfield's work for Muriel Cooper and The Visible Language Workshop; p4 Site Lens screenshot © Inxight.

Errors? Please contact scott@scottmccloud.com and I'll post a correction.

REINVENTING COMICS
continues online at
www.scottmccloud.com

台灣漫畫家、插畫家、編輯、院系教授、動畫導演 強力推薦！！

（按姓氏筆劃、英文字母排序）

漫畫的出身太過親民，以致人們無法看見這形式背後深奧的藝術，就像天才喜劇永遠得不到影展的青睞一樣，在這人人都看過漫畫卻沒有人了解它的時代，是該好好的來談論一下這門一直被忽略的藝術。

——小莊，導演、漫畫家

史考特．麥克勞德的《漫畫原來還可以這樣看》完美解構並重新定義漫畫創作的真正價值，也讓漫畫藝術的未來更為宏觀，值得全球愛漫人閱讀！！

——仇鵬欽，資深漫畫家

以漫畫圖說深入思索漫畫歷史、產業與數位變革等議題，精彩絕倫!!

——石昌杰，國立臺灣藝術大學多媒體動畫藝術學系專任教授

這是麥克勞德一部容易被遺忘的名作。作者的兩段論述分別描繪世界漫畫史上核心的美國漫畫史，以及數位傳播媒體發展史。

歷史其實是不斷的反覆再現。兩個議題代表著內容管制的世界皆然，以及網際網路的無遠弗屆，兩者交會下呈現出現代漫畫的發展條件與現實環境所面臨的困境。以未來學觀點來看，作者二十年前著作之前瞻，至如今仍卓然有味。

——余曜成，《動漫透視鏡》作者

紙本到數位，雖然載具不斷變化，敘事內容的魅力仍然不減。麥克勞德的這本新書，傳達了漫畫創作根本的意義，且來看看我們是怎麼在看漫畫的！

——李衣雲，國立政治大學臺灣史研究所副教授

與前兩本專注於漫畫本身的內容不同，這次作者更進一步跳脫出來，從現實的層面下手，往產業鏈與藝術性，以及各方面來評析這個行業！

——韋宗成，漫畫家

麥克勞德這次從更寬廣的視角討論漫畫，這種獨特藝術形式的歷史與產業，還有與社會和數位時代的關聯，一樣用令人驚奇的漫畫形式！

——張晏榕，台灣師範大學圖文傳播學系助理教授、《動畫導論：美學與實務》作者

《漫畫原來還可以這樣看》從點線面去探討漫畫創作和市場的型態、動態和生態，提供讀者、作者、經營者一個全面性的觀點！

——傑利小子，漫畫家

以簡明易瞭的方式，爬梳出漫畫作為藝術創作，其發展與流變是如何多元，並緊貼我們所生存的人類社會。再次驗證漫畫的力量的強大、深遠，是真正超乎普羅大眾之想像。

縱觀這一系列，從本質、方法，直到影響，全方位探討「漫畫」的存在價值，任何看完這系列著作的讀者，都能在作者的帶領下，開啟對「漫畫」一番全新的認知。至於我，在這幾本書過後，對漫畫的愛意是更加濃烈了。

——黃廷玉，「mangasick」店主

漫畫目前展現出來的，只有極小部分的潛力，在漫畫藝術上結合新數位、新藝術中能找出多少未來可能性，本書精闢探討。

——賴有賢，知名漫畫家

「沒有對錯、只有對話」麥克勞德再一次帶領讀者以上帝之眼，畫／話出源頭、追尋記錄每一支分流，細細觀察、欣賞這獨樹一格的漫畫文化。跟隨他的視線，相信你也可以全面性地看見漫畫世界！

——鴨子楊，《動漫透視鏡》漫畫編繪

愛米粒出版
Emily

● 書名：漫畫原來還可以這樣看

● 您想給這本書幾顆星? ☆☆☆☆☆

● 這本書是在哪裡買的?

● 是如何知道或發現這本書的?

● 會被這本書給吸引的原因?

● 對這本書有什麼感想?想對作者或愛米粒說什麼話?

● 姓名：_____ □男 □女 出生年月日：_____

● 職業/學校名稱：_____

● 地址：_____

● E-mail：_____

購書優惠券將mail至您的電子信箱（請以正楷填寫，未填寫完整者，恕無法贈送。）

愛米粒出版
Emily

當 讀 者 碰 上 愛 米 粒

線上回函
QR Code

掃回函 QR Code 線上填寫或填寫回函資料後，拍照以私訊愛米粒臉書或寄到愛米粒信箱 emilypublishingtw@gmail.com，即可獲得晨星網路書店 50 元購書優惠券。並有機會獲得愛米粒讀者專屬綁書帶或是《小熊學校》童書繪本相關商品喔！

得獎名單會於愛米粒臉書公布，敬請密切注意！
愛米粒 FB：https://www.facebook.com/emilypublishing

更多愛米粒出版社的書訊

晨星網路書店愛米粒專區
https://www.morningstar.com.tw/emily

愛米粒的外國與文學讀書會
https://www.facebook.com/groups/emilybooks